設計師必備！

# 住宅設計
# 黃金比例解剖書

これ1冊でデザイン力が劇的に向上する間取りガイド

X-Knowledge　著

李家文、石雪倫、劉德正　譯

# CHAPTER 1 格局

目錄

# CHAPTER 2 細節

# CHAPTER 1

# 格局

# 規劃・外觀

格局配置（Planning）要先從基地狀況與週邊環境，
掌握建築的呈現方式開始。
雖然是依人車動線、建築的配置、玄關進出位置來著手，
但基本原則是規劃出最短且簡單的動線。
依基地條件的不同，即便是入門走道過長的缺點，
一樣能透過植栽、更換地板材質或是改變地板高度的方式，
打造出愉悅的空間感受。

## 基礎　從前方道路到玄關為止的動線是為了轉換心情而存在的場所

### 案例1

**使用拉門＋建築退縮，
截斷看向玄關的視線**

就算是前方馬路到玄關之間的距離過短，為了
安全考量，還是希望進出時能避免被外人看
見。只要將拉門（格子門）設置在馬路一側的
外牆，並退縮玄關，打造一個半露天的雨庇空
間就可以了。

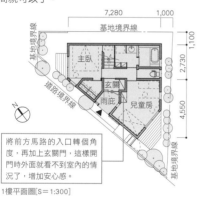

將前方馬路的入口轉個角
度，再加上玄關門，這樣開
門時外面就看不到室內的情
況了，增加安心感。

1樓平面圖[S＝1:300]

### 案例2

**擺放植栽，
營造出視覺上的深度**

一般停車場設置兩個車位
後，大部分都無法保留庭院
的完整性。只要在前院、中
庭、橫庭等地方擺放盆栽，
將視線誘導到裡面，營造出
基地有一定的深度，同時從
外面看進來時還能保有開放
感。

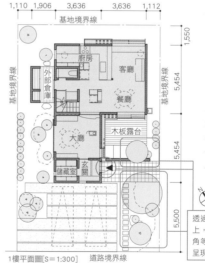

1樓平面圖[S＝1:300]

透過將植栽放在動線旁或外牆
上，把玄關與道路設計成90度
角等方式，即便動線不長也能
呈現出視覺變化的效果。

### 案例3

**正面寬度狹長的基地，
就讓玄關動線
成為有趣的場所吧**

通常正面寬度狹長的基地，
如果需要停車位時，會將建
築配置在基地的內側。雖
然入門走道動線變長了，只
要在地面高度和植栽下點功
夫，就能打造出可以邊走邊
欣賞的玄關動線。

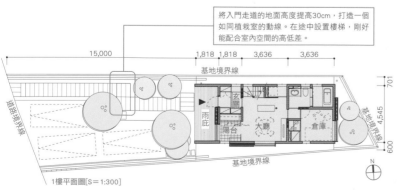

將入門走道的地面高度提高30cm，打造一個
如同植栽室的動線。在途中設置樓梯，剛好
能配合室內空間的高低差。

1樓平面圖[S＝1:300]

# 最短且簡單的動線，是格局配置的基本原則

格局設計是依據基地來配置建築位置開始，並考量基地狀況與周遭環境、車子進出停車場的動線、通往玄關的動線等。其中最先考慮的是停車場位置，再來是停車場到玄關路線，是否可以淋雨也沒關係，還是要設置屋簷或雨遮，甚至是做成室內停車場，都是需要討論的。不管採用哪種設計，都會盡量避免像是集合住宅般的並排方式。可以說如何讓停車場融入整體環境，正是考驗建築師功力的地方。

植栽的擺設部分不是只顧著在基地裡自己好看而已，在設計上希望能將植物的美分享給道路或鄰居。因此，依照基地、建築道路的配置設計不同，需要提升從道路看進去的美觀度、通風、採光等，讓附近環境變得更好，這些都是必須獲得屋主的理解和協助。

當考慮玄關的位置、動線時，最重要的是先從最短且簡單的路線開始思考。然後以此為基礎，添加有趣的變化。

讓基地與建築看起來的深度比實際上還深，或享受大門通往玄關這段路程的樂趣等，都是日本自古以來常用的手法，可以依照基地與建築的條件來設計選擇。

[伊禮智]

---

## 應用　想要兼顧防盜與保持建物與街道的連接感時，就在玄關前設置緩衝空間吧

### 在玄關處設置半戶外空間作為防盜措施

當空間要透過植栽和道路串聯時，從道路往建地望去，可以透過植栽的擺放將視線引導到建地深處。此案在前庭改用植栽來代替牆。由於道路到玄關的距離不長，將前庭的部分天花板挖空，搭配兩層樓高的樹木，讓視線往垂直方向移動，營造出更有立體感的入門廊道。拉門的內側位在半戶外空間，旁邊設置外部收納空間，打開玄關門即可前往室內。

上：從前庭入口（格子門）望去。
下：從前方道路往玄關動線望去。

「5角之家」、「守谷之家」、「元吉田之家」、「下田的民宿」
設計：伊禮智設計室｜攝影：西川公朗

將建築設計成L形時，可以享受不同時間帶的陽光，也能增加採光面積。位於L形短邊的房間還可以增加前院的深度，更有安全感，最適合臥室使用。

基地境界線
5,454　3,636　800
800
3,636

道路

8,181

3,181.5

兒童房2
主臥
曬衣露台
兒童房1
外部收納
土間（註）
玄關
前庭
停車場

道路境界線
基地境界線

▲

2公尺高的外玄關營造出室內的氛圍。部分天花板鏤空，搭配兩層樓高的樹木，並在外牆的底部設置開口處，避免視覺壓迫。

將通往玄關的動線配置在植栽中間。因為沒有設置外牆，從道路一側也能觀賞到植栽。

1樓平面圖[S＝1:250]

譯註：「土間」為日本傳統住宅中，介於屋外和屋內之間的場所。與地面同高，多作為工作場所。現今則純粹用來脫放鞋子的處所。

## 矩形基地 × 矩形建築

### 狹長形的建築，樓梯要設在中央

狹長形的基地需全面考慮建築配置，只要先決定樓梯、採光和玄關位置，可以説幾乎完成整個配置了。因為建築狹長，中段的光線較暗，只要在該處設置樓梯跟天窗，就能擁有採光窗的效果，讓光線散落在樓梯處。

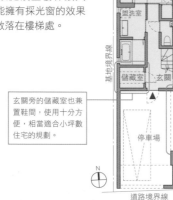

```
3,640
基地境界線
1,820
備用房
盥洗室
儲藏室    玄關
8,190
停車場
6,370
N
道路境界線
1樓平面圖[S＝1:250]
```

玄關旁的儲藏室也兼置鞋間，使用十分方便，相當適合小坪數住宅的規劃。

停車場的部分外牆採用開放式，除了幫助汽車廢氣排放，還有消弭入門走道封閉的感受。

為了確保2樓靠馬路一側的隱私性，在1樓立起外牆，部分退縮做成露台。

### 規劃停車場的同時，需確保隱私性

一般要規劃足夠容納2台車的停車場時，通常會把房子配置在基地後方。2台車不要採用並列的方式，只要將其中1台橫向放置，就能在房子之間運用隔牆規劃庭院空間，即便房子正面的開口較寬，也無須在意外側的視線。外牆下方則開孔來確保通風。

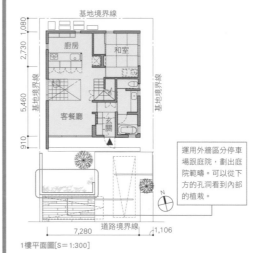

```
1,080    基地境界線
2,730
廚房          和室
5,460
客餐廳    玄關
910
N
7,280    道路境界線    1,106
1樓平面圖[S＝1:300]
```

運用外牆區分停車場跟庭院，劃出庭院範疇。可以從下方的孔洞看到內部的植栽。

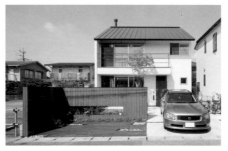

從前方道路望向房子，外牆下方是通風用的孔洞。

## 矩形基地 × L 形建築

### 只要建築設計成L字形，採光就會變更好

矩形基地在設計建築時，通常都會以矩形或L字形的規劃居多。設計成L形的好處是容易保有良好的隱私性，另外讓後方的建築也能有採光、通風性佳的優點。

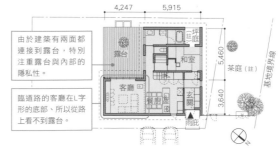

臨道路的客廳在L字形的底部，所以從路上看不到露台。

由於建築有兩面都連接到露台，特別注重露台與內部的隱私性。

臨道路的客廳在L字形的底部、所以從路上看不到露台。

```
4,247    5,915
坪庭
露台          和室
5,460
茶庭（註）
客廳
餐廚房   玄關
3,640
雨庇
N
1樓平面圖[S＝1:400]
```

右上：「**挑高之家**」設計：直井建築設計事務所｜攝影：上田宏
左上：「**深澤之家**」設計：LEVEL Architects｜攝影：吉田誠
下：「**樹木環繞之家**」設計：ARCHIPLACE設計事務所｜攝影：石井正博

譯註：「坪庭」為約2坪大的小庭院。
　　　「茶庭」為日本茶室外的庭院。

### 墊高中庭來確保足夠的採光

當基地緊靠鄰宅導致日照不佳，卻又想要擁有明亮的中庭時，只要墊高庭院地面就能減少陰影的影響。將房間配置在加高的中庭周遭，即便在室內也能接收到從中庭傳來的直接光和環境光（反射光）。

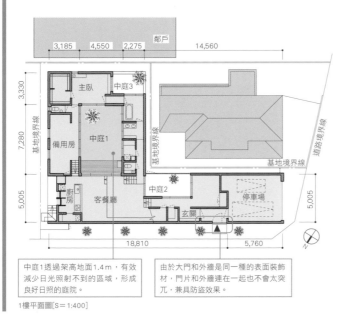

鄰戶
3,185　4,550　2,275　　14,560

主臥　中庭3
中庭1
備用房
廚房　客餐廳　中庭2　停車場　玄關
3.330　7,280　5,005
18,810　5,760
基地境界線　道路境界線

1樓平面圖[S＝1:400]

中庭1透過架高地面1.4m，有效減少日光照射不到的區域，形成良好日照的庭院。

由於大門和外牆是同一種的表面裝飾材，門片和外牆連在一起也不會太突兀，兼具防盜效果。

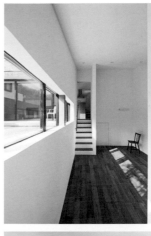

上：從備用房往廚房望去。可以看見架高地面的中庭1。
下：從北側道路往建築和玄關望去。

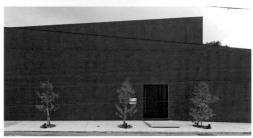

## 矩形基地 × ㄇ字形・口字形建築

### 整個矩形基地佈滿建築，開出孔洞（中庭）

當基地方正時，通常會盡可能沿著基地境界線規劃建築外牆。在四角形的空間中設置中庭，全天都能接收來自各方的直射光與環境光，還能具有穿透感。如果能規劃數個中庭，就能營造出中庭的後方有建築，向內還有中庭，增加建築的遠近感。

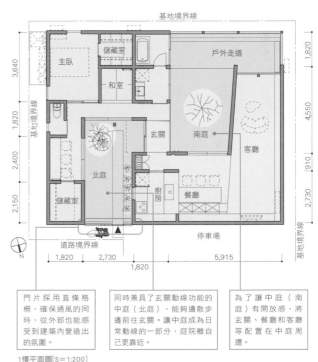

基地境界線

儲藏室　戶外走道
主臥　和室　玄關　南庭　客廳
北庭　廚房　餐廳
儲藏室　停車場
道路境界線

3,640　1,820　2,400　2,150
1,820　2,730　1,820　5,915
1,820　4,550　910　2,730

1樓平面圖[S＝1:200]

門片採用直條格柵，確保通風的同時，從外部也能感受到建築內營造出的氛圍。

同時兼具了玄關動線功能的中庭（北庭），能夠邊散步邊前往玄關。讓中庭成為日常動線的一部分，庭院離自己更靠近。

為了讓中庭（南庭）有開放感，將玄關、餐廳和客廳等配置在中庭周遭。

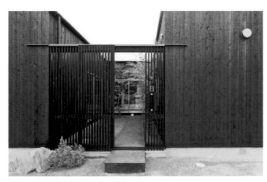

從前方道路透過門片往北庭望去。

上：「守谷之家」設計：石井秀樹建築設計事務所｜攝影：鳥村鋼一
下：「小松島之家」設計：acaa｜攝影：幸田青滋

## 矩形基地 × 小庭院設計

### 配置數個小庭院，讓採光通風更好

當想要將建築蓋滿整個基地時，只要設計數個庭院，就能展現豐富愉悅的視覺感受。由於每個房間都設有2個開口，延長了採光的時間，也讓通風更好。

從前方道路望向建築。

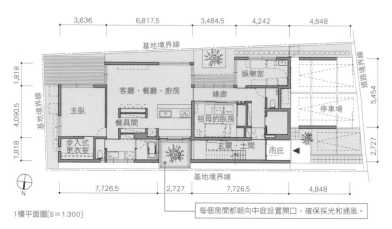

1樓平面圖[S＝1:300]

每個房間都朝向中庭設置開口，確保採光和通風。

基地境界線

道路境界線

3,636　6,817.5　3,484.5　4,242　4,848

1,818　4,090.5　1,818

5,454　2,727

客廳·餐廳·廚房　娛樂室　停車場

主臥　餐具間　緣廊　祖母的臥房　玄關·土間　雨庇

步入式更衣室

7,726.5　2,727　7,726.5　4,848

N

---

## 變形基地 × 變形建築

### 平面且不規則的建築，將樓梯設置在建築的重心

像是三角形等不規則的建物，樓梯規劃的位置是決定整體能否成功的關鍵。一般只要將樓梯配置在建築的重心位置，各房間的配置都能很順利進行下去。

樓梯配置在貼近建築重心的位置。為了能讓各房間方正，特別調整了樓梯間的形狀。

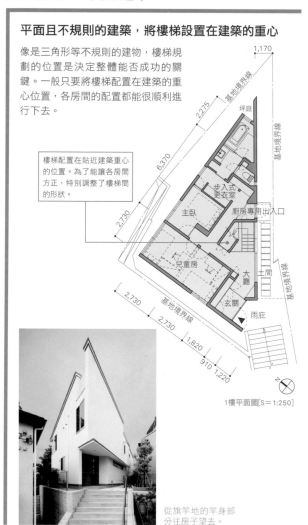

1,170
2,275
6,370
2,730
基地境界線
坪庭
步入式更衣室
主臥
廚房專用出入口
兒童房　大廳　土間
玄關　雨庇
2,730　2,730　1,820　910　1,220

N

1樓平面圖[S＝1:250]

從旗竿地的竿身部分往房子望去。

### 建築的畸零地帶就當作儲藏室使用

即便是不規則的基地也要有效運用，規劃時應避免產生難以活用的銳角區域，盡可能讓建築以ㄑ字形沿基地配置。因為角度關係產生的不規則地帶，只要設計成儲藏室就可以了。

為了防止噪音，靠近馬路的一側就設置玄關、停車場、廚房和衛浴空間等；內側靠近庭院的區域就設置客廳、餐廳和臥房。

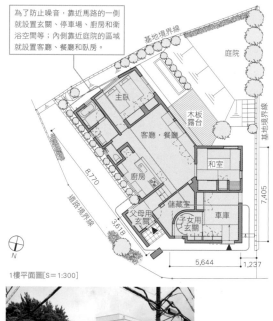

基地境界線　庭院

道路境界線

8,770　7,405
3,618
5,644　1,237

主臥　木板露台
客廳·餐廳　和室
廚房
父母用玄關　儲藏室　子女用玄關　車庫

N

1樓平面圖[S＝1:300]

從前方道路往房子望去。前方是父母親用的玄關雨庇，後方則是孩子用的。

上：「OCH」設計：HAK｜攝影：上田宏
左下：「AH-HOUSE」設計：HAK｜攝影：石田篤
右下：「材木座的兩代同堂住宅」設計：LEVEL Architects｜攝影：LEVEL Architects

<div style="text-align:right">對應外觀的設計方式</div>

## 不設置圍牆或圍籬的開放設計

### 活用基地的高低差來確保隱私

基地有高低差時的缺點就是需要整地費用。只要將整地限制在一定範圍，沿用原本的基地樣子，活用植栽當成庭園，就能同時兼顧美觀與降低成本。只要將建築配置在遠離道路且地勢較高的位置，從道路看過去就需要抬頭才能看到建築，就算不用設置外牆，也能保有一定的隱私性。

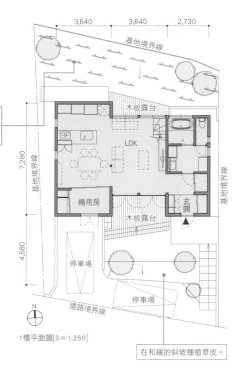

為了不讓斜坡的土壤流失，使用擋土板和植栽來增加強度。

3,640　3,640　2,730

基地境界線

木板露台

LDK

基地境界線

基地境界線

7,280

備用房

玄關

木板露台

4,580

停車場

停車場

道路境界線

N

1樓平面圖[S=1:250]

在和緩的斜坡種植草皮。

左：從前方道路往房子望去。建築距離前方道路約有6.5m、位置約1.4m高，能夠保有隱私性。
右：建築後方的庭院。透過可穩固土壤的植栽，保留庭院的自然斜度。

## 活用格子門展現基地氛圍

### 能夠確保隱私，同時兼具美觀的格子門

在通往玄關的入口處設置格子門，可以確保面向玄關的房間隱私性。同時整個入門走道能作為前院使用，房間更為寬敞。視線穿過格子門往內縮的玄關望去時，能讓人感覺建築的深度與沉著感。

固定門扉用角鋼，鍍鋅面塗上聚氨酯樹脂塗料底漆

不鏽鋼導輪

郵筒

直條格柵：阿拉斯加扁柏25×60@85滲透型護木漆

使用長螺絲固定

1,725　680
2,405　13

格子門不單只是營造氛圍，還有維持通風的效果。在保護個人隱私的同時也能留意到外面的狀況，擁有一定的防範效果。

格子門構造平面圖[S=1:60]

擋水收邊材：彩色鋁鋅鋼板，厚度0.35

StH-150×100×6×9
在熱浸鍍鋅面塗上聚氨酯樹脂塗料

St.
PL-9

柱：
105mm正方材
120mm正方材

6,666

儲藏室
浴室

7,272

走廊

玄關・雨庇

洋室 1
洋室 2

停車場

格子門

SUS
36

填縫處理
150　60
75 9

GL＋90
45
15 60

不鏽鋼導輪軌道

格子門構造剖面圖
[S=1:30]

基地境界線
基地境界線
道路境界線

入門走道

N

1樓平面圖[S=1:250]

從前方道路往房子望去。右側的格子門連結到入門走道。

上：「丘上之家」設計：Far East Design Lab｜攝影：大倉英揮
下：「天空與木之家」設計：並木秀浩＋A-SEED建築設計｜攝影：谷岡康則

## 無開口的外牆營造封閉感

### 前方道路狹窄時，退縮建築且不設外牆

當前方道路狹窄，需要考慮周遭環境來規劃時，只要捨棄容易產生壓迫感的外牆，將建築退縮就可以了。如果在前方有大樓這些讓人掃興的建築時，不設窗戶，規劃一個如同是外牆般的立面，反而能營造沉穩感受也相當不錯。

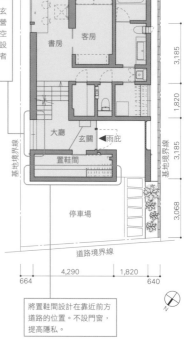

刻意限制大廳和玄關的採光照明，營造光線分明的空間。前進的方向設有開口，讓使用者感到安心。

書房　客房

大廳　玄關　雨庇
置鞋間

停車場

基地境界線　基地境界線　道路境界線

3,185　1,820　3,185　3,068

664　4,290　1,820　640

將置鞋間設計在靠近前方道路的位置。不設門窗，提高隱私。

1樓平面圖〔S＝1:200〕

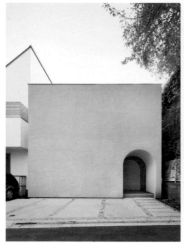
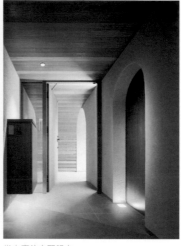

從前方道路往房子望去。右邊的孔洞是雨庇。　從大廳往玄關望去。

## 利用儲藏室或停車場隔音

### 隔音的盲點在於給換氣的通風孔

當遇到面臨主要道路這類交通量較大的基地，在初期規劃時就要留意噪音的問題，思考建方方位與房間的分區設計。靠近噪音源的區域就配置使用頻率不高的房間或儲藏室，配置客、餐廳、廚房，以及需要開窗通風的用水空間和衛浴這類日常生活重心的空間時，就要盡量遠離噪音源。由於窗戶的隔音效果比牆壁來得差，噪音源側的窗戶就採用體積小、採光用的固定窗。雖然常會變成盲點，不過排風扇或通風口這類的孔洞，要盡可能避開噪音源。如果要設置時，就挑選隔音效果較好的商品。

從前方道路往房子望去。為了減少噪音的影響，將鄰近道路的開口尺寸規劃到最小限度，使用隔音效果較好的通風口。

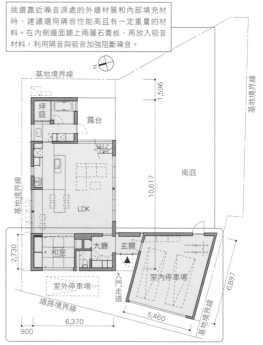

挑選靠近噪音源處的外牆材質和內部填充材時，建議選用隔音性能高且有一定重量的材料。在內側牆面鋪上兩層石膏板，再放入吸音材料，利用隔音與吸音加強阻斷噪音。

基地境界線　基地境界線

坪庭　露台

南庭

LDK

和室　大廳　玄關

室外停車場　入門走道　室內停車場

道路境界線　基地境界線

1,596　10,617　6,897

2,730

900　6,370　5,460

1樓平面圖〔S＝1:300〕

上：「**東山之家**」設計：MDS｜攝影：奧村浩司
下：「**面向庭院之家**」設計：ARCHIPLACE設計事務所｜攝影：石井正博

## 將入門走道設置在庭院裡

### 一石三鳥的雜木林植栽

室外停車場需要考慮到夏季的日曬問題。只要在前庭的兩旁設置雜木林，就能緩和直射車子的陽光，還能減少從車子傳出的輻射熱。這個前庭兼具入門走道的功能，走進室內的同時也能感受植物的清新，而且從室內往外望也能享受綠意美景，並能遮掩來自前方馬路的視線。

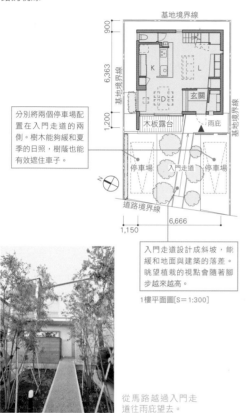

基地境界線
900
6,363
基地境界線
1,200
K
L
玄關
木板露台
雨庇
基地境界線

分別將兩個停車場配置在入門走道的兩側。樹木能夠緩和夏季的日照，樹蔭也能有效遮住車子。

停車場 入門走道 停車場

道路境界線
1,150　6,666

入門走道設計成斜坡，能緩和地面與建築的落差。眺望植栽的視點會隨著腳步越來越高。

1樓平面圖[S＝1:300]

從馬路越過入門走道往雨庇望去。

### 即便是都市住宅，也能讓停車場遠離玄關

如果是都市型住宅時，基地空間通常都比較狹小，一般會將停車場設置在建築正面。但如果停車場的旁邊就是玄關時，一開門馬上就會看到車，就不是那麼美觀。因此玄關要盡可能與停車場保持距離。

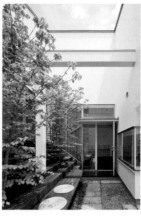

從道路越過入門走道往玄關望去。

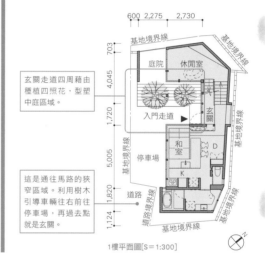

600　2,275　2,730
基地境界線
基地境界線
703
庭院　休閒室
4,045
玄關
入門走道
1,720
和室
5,005
停車場
D
K
1,820
道路
1,124
道路境界線
基地境界線

玄關走道四周藉由種植四照花，型塑中庭區域。

這是通往馬路的狹窄區域。利用樹木引導車輛往右前往停車場，再過去點就是玄關。

1樓平面圖[S＝1:300]

## 擁有高低差的入門走道

### 當玄關正對道路時，就用高低差來解決

要將玄關直接面對前方馬路時，需考慮從馬路看過來的視線和防盜措施。只要將玄關提高約半層樓高，從馬路就不太能直接看到室內，更能確保居住者的隱私，同時也讓宵小沒有藏身的地方，提升居家安全。

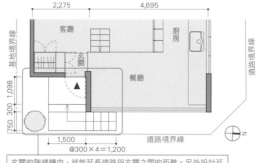

2,275　4,695
基地境界線
客廳　廚房
玄關
餐廳
1,098
300
750
道路境界線
1,500
@300×4＝1,200
道路境界線

玄關的階梯轉向，就能延長道路與玄關之間的距離。另外設計延伸牆面跟植栽，讓建築產生陰影，產生具有深度的視覺感受。

1樓平面圖[S＝1:150]

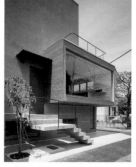

從前方道路望向樓梯上的玄關大門。

左上：「雜木林之家」設計：並木秀浩＋A-SEED建築設計｜攝影：並木秀浩
右上：「濱竹之家」設計：acaa｜攝影：上田宏
下：「K's step」設計：Far East Design Lab｜攝影：平 剛

## 和庭院融為一體

### 將中庭融入日常動線加以活用

日常不會用到的地方通常也會疏於整理照顧，然後就會漸漸不去使用。為了不讓中庭陷入這樣的困境，不是讓人還要特地前往中庭，而是將中庭納入日常的生活動線就可以了。

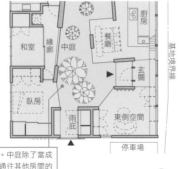

1樓平面圖[S＝1:250]

必須經過中庭才能到達玄關。中庭除了當成通往玄關的走道，同時也是通往其他房間的捷徑，讓中庭成為日常生活的一部分。

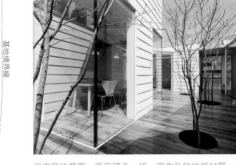

從中庭往餐廳、雨庇望去。統一室內外的地板材質，視覺上會更加寬敞。

## 和建築融為一體

### 運用明暗與高低差來增加入門走道的期待感

若想讓人對玄關印象深刻，只要設計成能夠引誘人進入的走道即可。在入門走道的前端設置開口，強調明暗對比，同時搭配和緩的樓梯，營造出空間的深度。

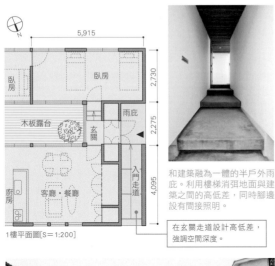

1樓平面圖[S＝1:200]

和建築融為一體的半戶外雨庇。利用樓梯消弭地面與建築之間的高低差，同時腳邊設有間接照明。

在玄關走道設計高低差，強調空間深度。

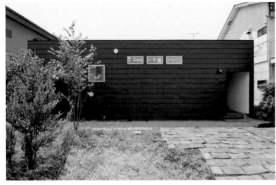

從前方道路往建築望去。右邊是入門走道入口。

## 人車分道

### 人車分道，營造出回家的氣氛

這位屋主希望停車場不只是停車場，而是能有家的氛圍。雖然想將停車場與入門走道徹底分離，但遇到面積不夠或路寬限制無法分割的狀況時，可透過調整地板高度，或是修飾改變牆壁、植栽、動線方向來區隔。

從玄關望去，走廊旁的中庭植栽成為視覺焦點。

從停車場和從道路進入的動線會在風除室交會。風除室的門可以防止停車場排放的廢氣與噪音流入室內。

1樓平面圖[S＝1:250]

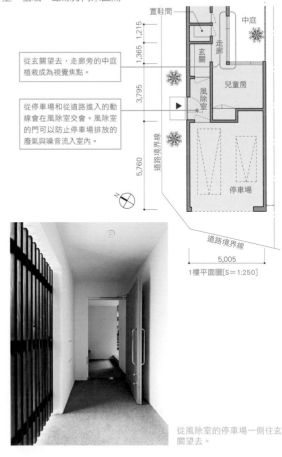

從風除室的停車場一側往玄關望去。

上：「包圍天空之家」 設計：acaa｜攝影：上田宏
左下：「府中之家」 設計：LEVEL Architects｜攝影：LEVEL Architects
右下：「守谷之家」 設計：石井秀樹建築設計事務所｜攝影：鳥村鋼一

## 人車共用

### 停車場兼入門走道，感覺更加寬敞

當基地的正面寬度不太夠，建築外觀又想呈現寬敞感時，只要區分停車場與入門走道的地面材質，就能展現不同的視覺觀感。在裝潢或種植植栽時，需考慮沒有停車時能否融入周遭環境。

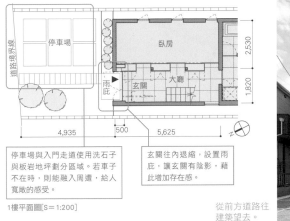

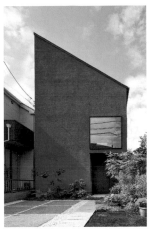

停車場與入門走道使用洗石子與板岩地坪劃分區域。若車子不在時，則能融入周遭，給人寬敞的感受。

玄關往內退縮，設置雨庇，讓玄關有陰影，藉此增加存在感。

1樓平面圖[S＝1:200]

從前方道路往建築望去。

---

## 雨庇面向道路

### 只要玄關門轉個角度就能遮掩視線

當前方道路與玄關之間的距離過短，沒有可以遮掩玄關門的物件時，會相當在意外來視線與安全性。只要將玄關門，轉向與道路呈現90度角，這樣就看不到室內，可以確保個人隱私與防盜安全。

從雨庇往玄關望去。

將2樓外牆往內退縮1.5m形成雨庇。從旁邊的玄關走入樓梯通往2樓，玄關跟馬路成90度角，藉此遮掩外頭的視線。

2樓平面圖[S＝1:200]

建築本身正面的寬度狹小，且深度較長，同時建築長邊的外牆鄰鄰棟很近，基本上採光是沒什麼希望了。因此在基地後方設置露台當作採光窗，讓光線灑落在2樓。

從前方道路往建築望去。外牆上方的開口是2樓廚房的窗戶。

1樓平面圖[S＝1:200]

從正面的拉門進去是作為工作室的1樓。為了方便搬運作品，拉門的寬度有1.2m。

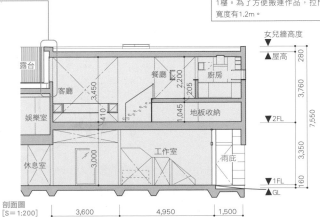

剖面圖[S＝1:200]

女兒牆高度
▼屋高
▼2FL
▼1FL
▲GL

---

上：「多摩蘭阪之家」設計：MDS｜攝影：石井雅義
下：「箱之家」設計：石川淳建築設計事務所＋Atelier Kingyo8｜攝影：GEN INOUE

## 讓陽台、露台成為多用途空間

### 將木板露台圍起來就成了雨庇空間，還兼具客廳機能

使用木格柵將露台包圍起來，打造出確保採光與通風的私人空間。將客廳與露台連接設置，就能呈現室內外合為一體的空間。而廚房就設在能眺望露台的區域，能一邊注意在外頭玩耍的小孩，一邊做家事。

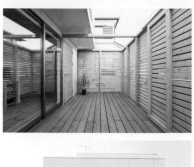

木板露台的部分。

木格柵的內部是與客廳連接的木板露台，同時也是到玄關的走道。圍塑出整體空間，能當私人空間使用。

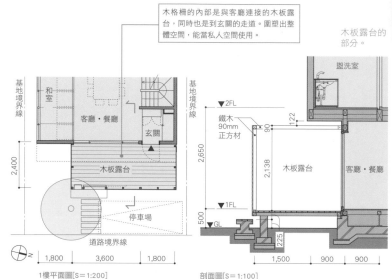

基地境界線
和室
客廳・餐廳
玄關
木板露台
停車場
道路境界線
基地境界線
2,400
1,800　3,600　1,800
1樓平面圖[S=1:200]

盥洗室
▼2FL
鐵木90mm正方材
木板露台
客廳・餐廳
▼1FL
▼GL
2,650
2,138
122
90
500
225
1,500　900　900
剖面圖[S=1:100]

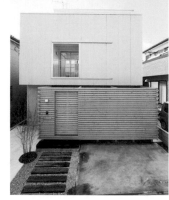

從前方道路往建築望去。木格柵的後面是露台。

## 活用旗竿地的方式

### 關鍵是旗竿地的竿身設計

竿身較長的旗竿地，一般來說都不太受歡迎。但是只要在竿身部分下點功夫，就能打造出充滿魅力的入門走道。比方說利用與建築的高低差，設計和緩的樓梯，同時擺放植栽，就能享受漫步在綠色步道的樂趣。只要從走道一側無法直接看到玄關門，不僅能營造空間深度，也能提高防盜與隱私。

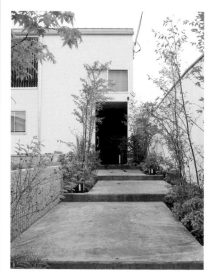

從馬路越過入門走道往雨庇望去。

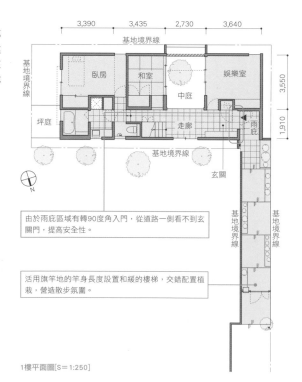

3,390　3,435　2,730　3,640
基地境界線
基地境界線
臥房
和室
娛樂室
中庭
坪庭
走廊
雨庇
玄關
基地境界線
基地境界線
基地境界線
3,550
1,910

由於雨庇區域有轉90度角入門，從道路一側看不到玄關門，提高安全性。

活用旗竿地的竿身長度設置和緩的樓梯，交錯配置植栽，營造散步氛圍。

1樓平面圖[S=1:250]

上：「埼玉之家」設計：石川直子建築設計事務所・Atelier Kingyo8＋HAN環境・建築設計事務所｜攝影：渡部信光
下：「尾山台住宅1」設計：LEVEL Architects｜攝影：LEVEL Architects

## 透過入門走道或雨庇連接

### 利用植栽來分隔人車動線

在狹小的基地規劃人車動線時，要注意兩者的動線不要混在一起。可透過植栽或碎石和緩地劃分，型塑視覺深度。考量到雨天排水問題，建議用透水性良好的材料。

從前方道路往停車場與雨庇望去。

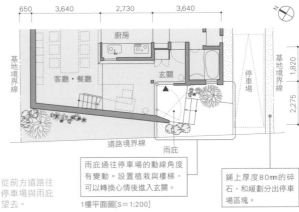

廚房
客廳・餐廳
玄關
停車場
基地境界線
道路境界線
雨庇
650 3,640 2,730 3,640
1,820 2,275

雨庇通往停車場的動線角度有變動。設置植栽與樓梯，可以轉換心情後進入玄關。

鋪上厚度80mm的碎石，和緩劃分出停車場區塊。

1樓平面圖[S＝1:200]

### 利用高低差來分隔人車動線

會頻繁使用車輛的話，規劃時玄關離停車場近一點會比較好。考量到安全性，人車的動線需要分開，從馬路要進入基地時，可以墊高步道來劃分動線。

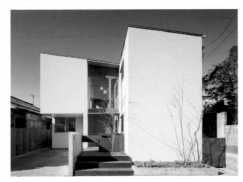

從前方道路往停車場與玄關走道望去。

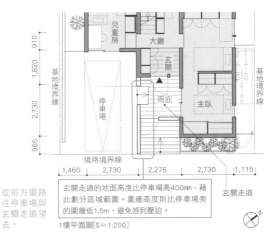

兒童房
大廳
玄關
停車場
雨庇
主臥
基地境界線
道路境界線
玄關走道
910 1,820 2,730 965
1,460 2,730 2,275 2,730 1,115

玄關走道的地面高度比停車場高400mm，藉此劃分區域範圍。圍牆高度則比停車場旁的圍牆低1.5m，避免感到壓迫。

1樓平面圖[S＝1:200]

## 利用建築的出挑空間

### 利用建築的出挑空間來代替雨庇

玄關雨庇不設避雨的遮簷，而是退縮1樓，利用2樓的出挑部分來取代遮簷，整體外觀變得十分簡潔。當突出部分使用出挑樑柱時，除了樑柱的撓度之外，也要考量到木材的潛變現象等因素，再來決定樑柱大小。

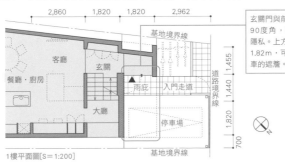

客廳
餐廳・廚房
玄關
雨庇
入門走道
大廳
停車場
基地境界線
道路境界線
2,860 1,820 1,820 2,962
1,455 1,440 1,820 700

玄關門與前方道路呈90度角，能夠確保隱私。上方出挑長度1.82m，可作為人與車的遮簷。

1樓平面圖[S＝1:200]

基地境界線

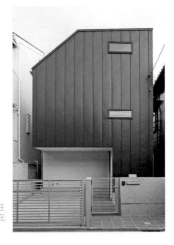

從前方道路往停車場與雨庇望去。

上：「YADOKARI」設計：Far East Design Lab｜攝影：平 剛
中：「成對之家」設計：直井建築設計事務所｜攝影：上田宏
下：「與天空共同生活之家」設計：ARCHIPLACE設計事務所｜攝影：石井正博

停車場的規劃方式

## 與玄關直接相連

### 室內停車場直接連到玄關時，靠玄關一側的門要確保氣密性

設置室內停車場時，將玄關的土間當作走道的話，可以直接穿著鞋子走來走去，十分方便。由於停車場鐵捲門的氣密性與防塵性不太好，需靠玄關和中間的門來確保氣密性，防止廢氣流入室內，停車場外牆則設置窗戶或排風扇。考慮到開關鐵捲門時會產生噪音，特地將起居室配置得遠一點。

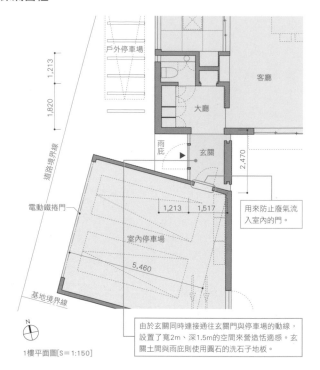

戶外停車場

客廳

大廳

雨庇　玄關

用來防止廢氣流入室內的門。

道路境界線

電動鐵捲門

1,213
1,820
2,470
1,213　1,517

室內停車場

5,460

基地境界線

由於玄關同時連接通往玄關門與停車場的動線，設置了寬2m、深1.5m的空間來營造恬適感。玄關土間與雨庇則使用圓石的洗石子地板。

1樓平面圖[S＝1:150]

從前方道路往雨庇望去。

從大廳越過玄關往停車場的門望去。

## 獨立設置停車場

### 室內停車場要考量水平、垂直方向的配置

室內停車場為了因應車子進出與鐵捲門開關時的噪音，規劃時要連水平、垂直方向都考量進去。比方說，水平方向就鄰接玄關或儲藏室，上方則配置廚房或餐廳等區域，需避免配置臥房或是休憩空間。

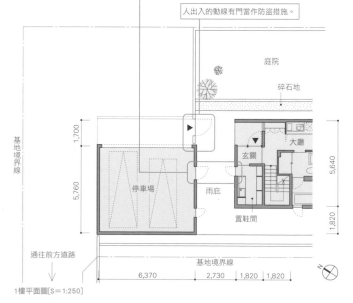

雖然是室內停車場，但運用雨庇跟住家做出區隔。設有屋簷的廣大雨庇空間在大熱天或雨天要烤肉都很方便，因為沒有直接通到室內，所以不用在意烤肉的煙霧。

人出入的動線有門當作防盜措施。

庭院

碎石地

基地境界線

1,700
5,760
5,640
1,820

大廳
玄關
停車場
雨庇
置鞋間

通往前方道路

基地境界線

6,370　2,730　1,820　1,820

1樓平面圖[S＝1:250]

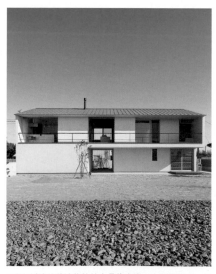

1樓左側被牆壁遮住的地方是停車場，右側是雨庇，與住宅連結。

上：「面向庭院之家」設計：ARCHIPLACE設計事務所｜攝影：石井正博
下：「川邊之家」設計：直井建築設計事務所｜攝影：上田宏

## 直接規劃在建築內

### 半地下停車場要做好突發性豪雨對策

室內停車場與建築內部進行連結時，因為會有聲響與氣密的問題，建議用門來分隔。另外如果停車場位於半地下時，為了預防突發性豪雨，須加大排水孔的口徑。為了防止淹水，鐵捲門的高度最好能降得比地面高度低一些。

左：從室內停車場往連接客廳的樓梯入口望去。
右：從前方道路往建築望去。室內停車場利用坡道約往下降低1m。

考慮到雨天或有物品要搬運，所以直接將停車場設在建築內。

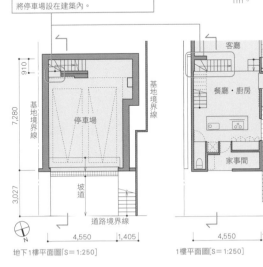

基地境界線

停車場

基地境界線

坡道

道路境界線

910
7,280
3,027

4,550　1,405

地下1樓平面圖[S=1:250]

客廳

餐廳・廚房

入口

家事間

4,550　1,405

1樓平面圖[S=1:250]

為了預防突發性豪雨，加大排水溝的容量，鐵捲門的底端也比地板還要來得低。

由於停車場坡道在路面角度變化的地方，很容易會擦撞到汽車保險桿等部位，所以需要調整角度。

道路境界線

主臥　更衣室

餐廳・廚房

前方道路

停車場

751
489　2,200　489
2,450　3,110
638
700
2,348　1,678

7,280

剖面圖[S=1:250]

### 室內停車場要注意與室外的方位配置、隔熱和氣密

當屋主是位愛車的人士，有時會提出在家中就能欣賞愛車的要求。雖然是可以規劃成室內停車場，在建築的牆面或是門裝上透明玻璃，但最好還是把室內停車場當成戶外環境來處理，使用雙層玻璃等材質來增加隔熱和氣密。

從建築內部往玄關望去。

車庫與室內空間使用拉門。除了節省空間之外，進出的時候也不會妨礙到兩邊的空間。

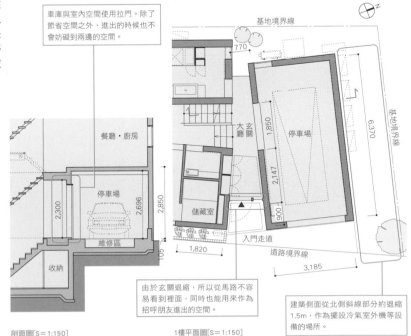

餐廳・廚房

停車場

維修區

收納

2,300
2,696
2,850
105

剖面圖[S=1:150]

基地境界線

大玄關

停車場

儲藏室

入門走道

道路境界線

770
1,850
2,147
900
6,370
1,820
3,185

1樓平面圖[S=1:150]

由於玄關退縮，所以從馬路不容易看到裡面，同時也能用來作為招呼朋友進出的空間。

建築側面從北側斜線部分約退縮1.5m，作為擺設冷氣室外機等設備的場所。

上：「尾山台住宅2」設計：LEVEL Architects｜攝影：LEVEL Architects
下：「荻窪之家」設計：MDS｜攝影：矢野紀行

# 玄關

玄關的位置會依照基地周遭的景色、
鄰近建築的蓋法等因素來決定。
不只是從外部的走道到達玄關，
同時玄關也是前往走廊、樓梯、客廳這些動線上的通過點。
雖然有些小住宅的玄關只有0.25坪，卻是規劃佈局的重要關鍵，
透過玄關會讓人先期待「這是什麼樣的家呢」。

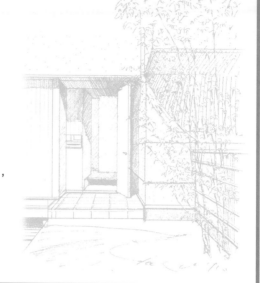

## 基本

玄關的規劃除了動線、收納之外，
同時也要考量是住宅的門面

### 案例1

#### 小住宅要強調明暗

即便玄關只有0.25坪，也想要在旁邊設置一
個0.25坪的鞋櫃，營造出寬廣感受。
另外進入玄關後，走廊設置高低差，裡面的
天花板可以挑高，從明亮的玄關通往微暗的
走廊，就能拉深視覺感受。

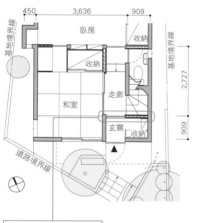

由於前方的入門廊道不
長，在路旁就能直接看到
玄關門。因此在玄關架高
地板的區域設置拉門，所
以沒辦法直接看到室內。

1樓平面圖[S＝1:150]

### 案例2

#### 利用鞋櫃來區分玄關內的動線

只要在玄關中央放置鞋櫃，
區分出客人用玄關跟內玄關
的動線，就算鞋子沒擺放整
齊也不用太在意。先不論鞋
櫃，在內玄關牆上設置壁櫃
的話，就能增加收納量。

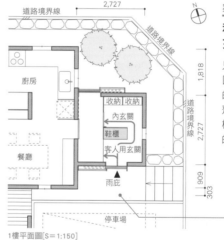

1樓平面圖[S＝1:150]

要將停車場旁邊作為入門走
道時，地面要比停車場還要
高一些，這樣可以改變視線
高度，具有更加寬廣、可消
除壓迫感的視覺效果。

### 案例3

#### 打造能夠欣賞景色的玄關

如果是能夠眺望美景的基地，相信比起室內
會更喜歡欣賞戶外的美景。比方說只要打開
玄關門穿過室內，對面的美景馬上就印入眼
簾。為了營造這樣的效果，就必須下點功
夫，像是縮減中間走廊的寬度來限制視線；
地面設置高低差，越往內走，天花板越高，
強調出景色的開放感等設計。

木板露台離地面約1m高，
同時連接到玄關與廚房專用
出入口，廚房專用出入口也
兼具愛犬的出入口。

越過窗戶眺望美景。

1樓平面圖[S＝1:150]

## 玄關，是讓人對室內期待的場所

如同京都的旅館一樣，先從狹小略微昏暗的入口進到明亮的中庭，然後再往前一點的下屋又變暗了（譯註：下屋是日式建築中從主建築連結出來的小住宅，類似中式建築的偏房）。不過只是幾步的路程居然有這麼多的變化，這種享受有限空間的手法，正是日本建築的基礎。法蘭克·洛伊·萊特（Frank Lloyd Wright）或路易斯·巴拉岡（Luis Barragán）等國外建築師，也會使用從狹小略暗的玄關連結到寬敞明亮客廳的手法，連結不同氛圍的空間型塑氣氛。因此玄關便是讓人對室內空間產生期待感的重要場所。

玄關的格局大致分為 2 種。一種是為了增加其他房間的坪數，精簡到約只有半坪大小，另一種則是連腳踏車都能停放的寬廣土間。

不論是哪種設計，都需注重玄關的防盜與通風，不只是脫鞋的地方，也不是只用來停放腳踏車的場所，設計上要讓人期待通過玄關後出現的走廊或大廳會是什麼樣的感覺。可以利用天花板的高低差延展視覺，透過光線明暗營造建築深度等，可以下不少的功夫去研究。

特別是開口處的設計方式最為重要，像是庭院或露台，只要能看到天空，就能讓玄關感覺更寬敞。以此為基礎，設計動線、隔間時，都別忘記簡單且率直的原則。

[伊禮智]

### 應用 就算是簡單的隔間，藉由光線明暗、天花板高低的變化，就能打造出有趣的空間

#### 讓人會期待前方的設計

為了讓人從玄關雨庇到玄關、大廳的這段距離，彷彿像是在逛街一樣有趣，就要靠天花板的高低差與明暗對比。比方說，從設有天窗、採光明亮的玄關大廳通過天花板高度只有1,860mm的微暗入口，天花板挑高約兩層樓，藉由天窗灑落的光線，使大廳顯得明亮。只要依次讓空間有所變化，就算是簡單的隔間也能讓人期待接下來的前方又會是什麼光景。

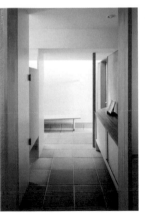

左：從大廳往天窗望去。
右：從大廳越過玄關往玄關大廳望去。

玄關入口的天花板高度降至1,860mm。擁有如同茶室躙口（註）一樣的效果，讓後面的空間感覺更寬廣。

譯註：躙口是日本舉行茶會的茶室中，用來供客人進出的窄小出入口。約高66cm、寬63cm

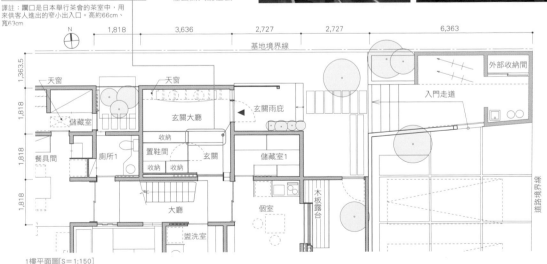

1樓平面圖[S＝1:150]

「15坪之家」、「熊本·龍田之家」、「葉山之家」、「那珂湊之家」 設計：伊禮智設計室｜攝影：西川公朗

## 設置在建築的邊緣

### 有效利用走廊，打造舒適空間

如果是旗竿地時，一般來說竿身以外的部分都是設計成建築，玄關也大致都配置在建築側邊，因此走廊的長度很容易過長。雖然走廊常被認為只是用來移動的空間，但只要添加書房區等設計，就能讓空間變得更加舒適。

因為是旗竿地，玄關配置在建築的側邊。寬1.9m的寬敞走廊設有樓梯，營造出能夠看到中庭，如同畫廊般的空間。

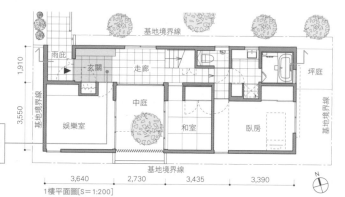

從旗竿地的竿身部分往雨庇望去。

1樓平面圖[S＝1:200]

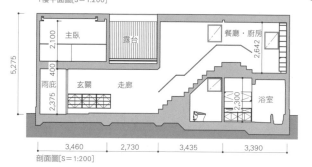

剖面圖[S＝1:200]

## 設置在建築的中央

### 正方形格局，玄關放在中央最好

規劃正方形格局時，若將玄關設置在建築正面的中央，通往每個房間的動線就會很方便。如果可以，不要把玄關只當成移動用的空間，要盡可能活用。以相較一般來得更加寬敞的面積，使用採光窗或是在玄關門以外的區域選用玻璃窗，就能感到明亮寬敞。另外，若是放個長凳，就能變成休憩的空間了。

只要玄關設在中央，就能沿著中庭型塑出建築的迴游動線。玄關面積有3坪大小，同時也是用來保養滑雪或高爾夫球用具的場所。

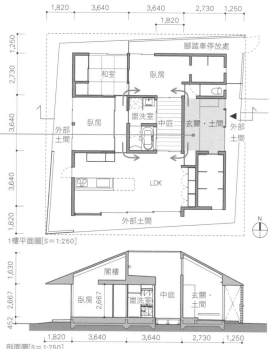

從前方道路往建築望去。

1樓平面圖[S＝1:250]

剖面圖[S＝1:250]

---

上：「尾山台住宅1」設計：LEVEL Architects｜攝影：LEVEL Architects
下：「迴游住宅」設計：直井建築設計事務所｜攝影：上田宏

## 設置採光窗

如何維持和外部的連結

### 採光窗能夠確保隱私和安全

玄關為了採光想要設置開口，但難以確保個人隱私與居家安全。若是改用採光窗來增加光源，光線就能深入屋內，比起同樣大小的普通窗戶來說，更能提升室內的亮度。此外，從外面也看不到室內，居家安全性大大增加。善用採光窗下方的牆面收納物品。

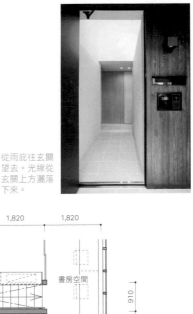

從雨庇往玄關望去。光線從玄關上方灑落下來。

玄關上方裝置固定窗確保採光。光線能穿過挑高空間直射到玄關，不用擔心居家安全。

玄關上方有挑高天花板。一旁的小窗戶連結的是2樓書房空間。

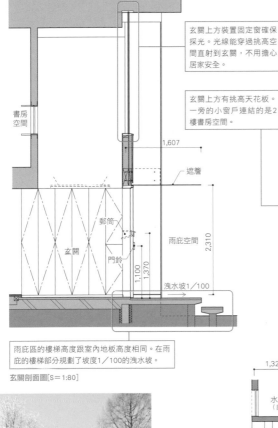

書房空間

1,607

遮簷

郵筒

玄關

門鈴

雨庇空間

2,310

1,100

1,370

淺水坡1／100

雨庇區的樓梯高度跟室內地板高度相同。在雨庇的樓梯部分規劃了坡度1／100的淺水坡。

玄關剖面圖[S＝1:80]

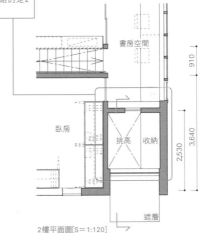

1,820　1,820

書房空間

910

臥房

挑高　收納

2,530

3,640

遮簷

2樓平面圖[S＝1:120]

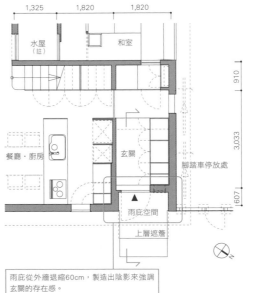

1,325　1,820　1,820

水屋（註）

和室

910

餐廳・廚房

玄關

腳踏車停放處

3,033

607

雨庇空間

上層遮簷

N

雨庇從外牆退縮60cm，製造出陰影來強調玄關的存在感。

1樓平面圖[S＝1:120]

從前方道路望向建築。玄關門上方的固定窗是玄關的採光來源。

譯註：「水屋」是茶室旁用來準備和清洗茶具的空間。

「矗立林木之家」設計：ARCHIPLACE設計事務所｜攝影：石井正博

## 讓中庭成為玄關、大廳的一部分

如果是有天井的建築，一般都會將玄關、大廳和走廊設計在一起，不然大廳就淪為只是用來移動的空間。想要打造一個可以活用的舒適大廳，就必須連結到有木板露台、植栽、採光等外部空間。

面向木板露台的大廳牆面使用了整片的無框固定落地窗，可以清楚看見中庭。

木板露台

客廳・餐廳

大廳

收納　收納　玄關　收納

兒童房

入口

保持入口寬敞，確保採光與通風。

1樓平面圖
[S＝1:120]

固定窗

入口　玄關　大廳

木板露台

▼1FL
▼GL±0

大廳與木板露台的地面高度相同，看起來就像是從大廳連接而來，讓玄關、大廳形成更寬廣的空間效果。

為了讓入口的地板高度和玄關相同，使用水泥塊墊高地面。

剖面圖[S＝1:100]

## 連結玄關與中庭，設置開口時要考慮到視線

當中庭面向臥房時，就會變成十分私人的中庭；也有兼具連結其他場所或入門走道等多功能型的中庭設計。如果是具有私人性質的中庭，就要考慮到看往其他房間的視線，還有如何設置開口。

和室　盥洗室

南庭

玄關

北庭

廚房　餐廳

1樓平面圖[S＝1:120]

為了不讓雨水滴落時亂噴，將瓦片直立鋪在遮簷下方。

遮簷

北庭　玄關　大廳南庭

排雨水用瓦片（直立排列）

木棧板

只要在牆面下方開出可照亮腳邊採光的開口，在面向中庭的同時，也限制了看往其他房間的視線。

剖面圖[S＝1:80]

從玄關往盥洗室方向望去。

從北庭往玄關方向望去。

從玄關越過大廳往中庭的木板露台望去。

上：「府中之家」設計：LEVEL Architects｜攝影：LEVEL Architects
下：「小松島之家」設計：acaa｜攝影：幸田青滋

兩代同堂住宅的玄關規劃

## 玄關共用的兩代同堂住宅，也能確保隱私的方法

可以感受到對方的存在，卻又不用過於在意對方感受，這種能夠保有各自隱私的兩代同堂住宅最為理想。只要能夠共用玄關，不但減少施工成本，還能有互相留意信件、出遠門時幫忙居家管理等許多好處。考慮到各自的隱私，規劃平面時盡量將樓梯或玄關配置在外側。

從入門廊道往雨庇望去。

兩代同堂住宅的共用玄關設在一樓，各樓層都有規劃脫鞋的空間。

1樓平面圖[S＝1:150]

2樓平面圖[S＝1:150]

## 玄關、挑高和樓梯間讓四代同堂住宅也能自在生活

規劃時以一對夫妻＋母親，以及兒子媳婦的三代，甚至包括孫子，合計四代同堂為出發點的住宅。將玄關、大廳和樓梯間規劃成一體空間，2樓壁面採用三面玻璃窗，除了增加採光，也保有了隱私，還能彼此相互關心。

左：從前方道路往玄關望去。
右：從2樓樓梯望向挑高空間。

玄關與1樓通往2樓的樓梯作為共用空間，設置公共空間與確定各自使用的位置，同時還有不隨便把別人東西拿出來等規定。

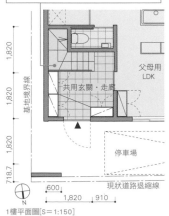

這道門是通往子女用（兒子媳婦＋孫子）的入口。

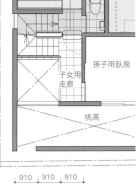

1樓平面圖[S＝1:150]

2樓平面圖[S＝1:150]

3樓平面圖[S＝1:150]

上：「OCH」設計：HAK｜攝影：上田宏
下：「筒之家」設計：直井建築設計事務所｜攝影：上田宏

## 設計如同長屋般的兩代同堂住宅，解決不同生活作息的問題

兩代同堂住宅當遇到生活作息不同，需要增加專用的
生活空間時，可以設置如同長屋的格局。利用共用入
口來連結各世代的生活區塊，雖然有劃分出區域，但
各自的空間還是連結在一起，還可以設計只要往外走
個幾步，來到走廊就可以開心對話的空間。

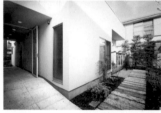

從入門走道往共用玄關望去。　　從共用玄關往各自的玄關門望去。

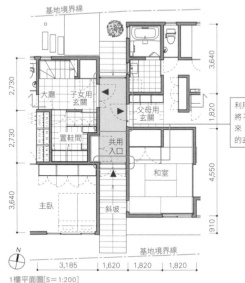

利用細長的共用入口
將不同世代區分開
來，設置各世代專用
的玄關。

共用入口屬於半室內
空間，確保通風。

1樓平面圖[S=1:200]

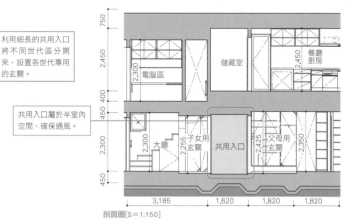

剖面圖[S=1:150]

## 以玄關土間當作接點，
## 能夠感受對方存在的兩代同堂住宅

當想要規劃能夠感受到彼此存在的兩代同堂
住宅時，可以將玄關土間設計成兩代之間的
接點。在玄關土間設置樓梯當作共用入口大
廳，土間則成為連結各世代區域的動線。另
外，在土間旁邊設置客房的話，可以作為招
待客人的獨立空間。

由於共用入口大廳位在建築中央，容易
過於陰暗，因此設置天窗增加採光。

剖面圖[S=1:150]

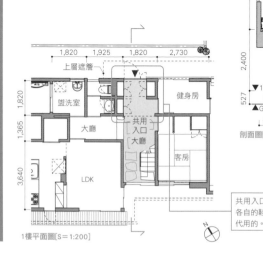

共用入口大廳設有1、2樓
各自的鞋櫃。樓梯是2樓世
代用的。

1樓平面圖[S=1:200]

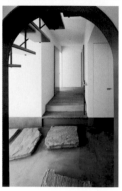

上：從入門走道
往共用大廳入口
望去。
下：從共用大廳
入口往1樓的主
入口望去。

上：「永福的兩代同堂住宅」設計：LEVEL Architects｜攝影：LEVEL Architects
下：「東武動物公園的兩代同堂住宅」設計：LEVEL Architects｜攝影：吉田誠

# 以入門走道來區分

## 完全分離的兩代同堂住宅也要留意聲響

生活作息不同時可以利用玄關來區分，設計成完全分離的格局。不設置共用區域，只規劃最基本的動線來提高獨立性。將同樣用途的空間規劃在上下層的同一區塊，像是客廳的上方同樣是客廳。特別要留意臥房的隔音，可以考慮加裝防震吊木等設備。

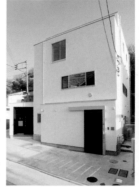
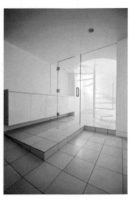

左：從前方道路往兩代同堂的玄關門望去。
右：是2樓子女用的玄關。螺旋樓梯裡面是通往父母居住區域的拉門。

子女用玄關還兼作腳踏車停放處。從外面設置斜坡通往室內。

由於兩代雙方的生活作息不同，各自擁有自己的玄關，利用儲藏室裡面的拉門來連結雙方的空間。

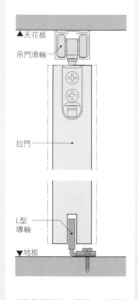

1樓平面圖[S＝1:200]

連結兩個世代的拉門。不在家時會上鎖。

子女用玄關立面圖[S＝1:100]

---

### 圖1 懸吊式拉門五金範例

利用吊門滑輪來懸吊，為了防止拉門晃動，下方設置了L型導輪。

### 圖2 室內拉門使用的導輪‧軌道的種類

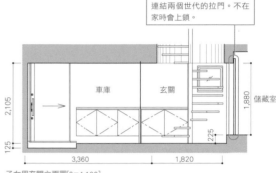

V型
將軌道直接嵌在地板裡。

Y型
為了減少導輪脫軌機率，加裝防脫軌裝置。

T型
雖然有防脫軌裝置，但軌道深度比Y型還要淺。

### COLUMN 上層使用拉門時的注意事項

**上層使用懸吊式拉門**

拉門有軌道式與懸吊式兩個種類。懸吊式是從門框上方懸吊拉門，一般都會在拉門下方的兩側加裝L型導輪來防止晃動。懸吊式的缺點是當拉門受到水平方向的作用力時，門會晃動，容易造成懸吊五金故障，一般都會推薦使用軌道式拉門。

但也有使用懸吊式拉門比較好的情況。比方說想要在兩代同堂住宅的上層設置拉門時，若使用軌道拉門，拉門開關時的噪音較容易傳到樓下去。

一般在處理上下層之間的噪音時，會在2樓的地板下方鋪設隔音墊，天花板中鋪設隔音用的高密度玻璃棉；1樓的天花板會鋪設兩層石膏板。要注意聲音會從牆壁和天花板的連接處漏出來，需做填縫處理，務必注意這些細節。

[秋田憲二]

---

「材木座的兩代同堂住宅」 設計：LEVEL Architects｜攝影：LEVEL Architects
圖片引用：ATOM LIVIN TECH　http://www.atomlt.com/faq/index.php

## 放置長凳

### 最棒的活用玄關土間長凳的方法

玄關的長凳能穿脫鞋子、用來保養高爾夫球具這類嗜好品，跟鄰居聊天等等，相當實用。還有放低身體重心，讓天花板看起來更高，給人放鬆且安心的視覺效果。在長凳下方設置間接照明的話，夜歸的人也能感到貼心的暖意。

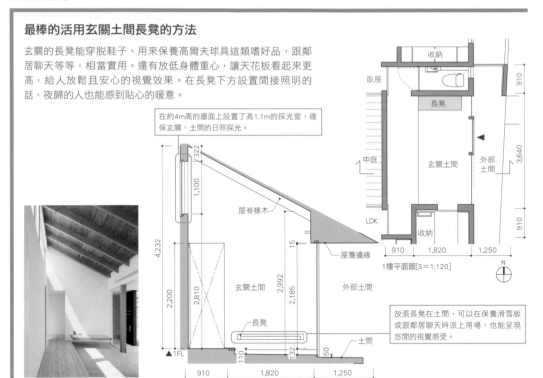

在約4m高的牆面上設置了高1.1m的採光窗，確保玄關、土間的日照採光。

屋脊椽木

屋簷邊緣

玄關土間

外部土間

長凳

322 / 1,100 / 4,232 / 2,200 / 2,810 / 2,992 / 2,185 / 15 / 110 / 132 / 50

▲1FL

910 / 1,820 / 1,250

立面圖[S=1:80]

收納

臥房

長凳

中庭

玄關土間

外部土間

LDK

收納

910 / 910 / 3,640

910 / 1,820 / 1,250

N

1樓平面圖[S=1:120]

放張長凳在土間，可以在保養滑雪板或跟鄰居聊天時派上用場，也能呈現悠閒的視覺感受。

從客廳往玄關、土間望去。

## 在玄關旁放置鞋櫃

### 玄關收納讓玄關看起來更寬敞、更清爽

玄關旁的收納空間不是只能用來收納鞋子，像是雨傘、家裡或車子鑰匙、冬天的大衣或打掃用具等，可以收納不同種類的東西。玄關是家的顏面，設計時希望收納區就像牆面一樣，讓人感覺不到它的存在。可透過控制高度讓空間看起來更寬敞，並在下方設置間接照明，提升整體質感。

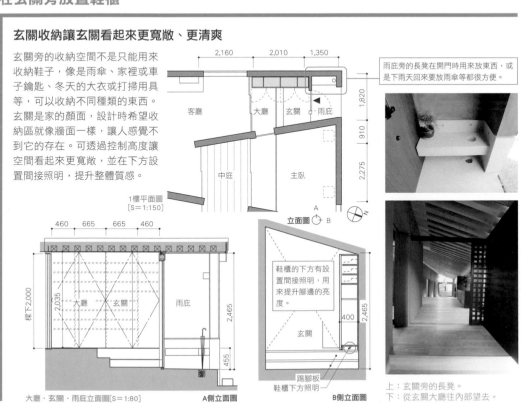

2,160 / 2,010 / 1,350

1,820 / 910 / 2,275

客廳 / 大廳 / 玄關 / 雨庇

中庭 / 主臥

A / B

1樓平面圖[S=1:150]

立面圖

N

雨庇旁的長凳在開門時用來放東西，或是下雨天回來要放雨傘等都很方便。

460 / 665 / 665 / 460

樑下2,000 / 2,035

大廳 / 玄關 / 雨庇

2,465 / 455

大廳·玄關·雨庇立面圖[S=1:80]

A側立面圖

2,465 / 400

玄關

鞋櫃的下方有設置間接照明，用來提升腳邊的亮度。

踢腳板
鞋櫃下方照明

B側立面圖

上：玄關旁的長凳。
下：從玄關大廳往內部望去。

上：「**迴游住宅**」設計：直井建築設計事務所｜攝影：上田宏
下：「**岡崎之家**」設計：MDS｜攝影：MDS

### 降低鞋櫃，擴展玄關深度

玄關要盡可能呈現悠閒氛圍。只要降低鞋櫃的高度，就能有效擴展整體玄關的寬敞感受。另外只要將鞋櫃作為傢具的一部分，便能營造沉穩氛圍。鞋櫃的高度約在900～1,100mm，在收宅配時簽名十分方便。

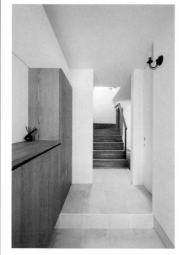

從玄關往樓梯望去。

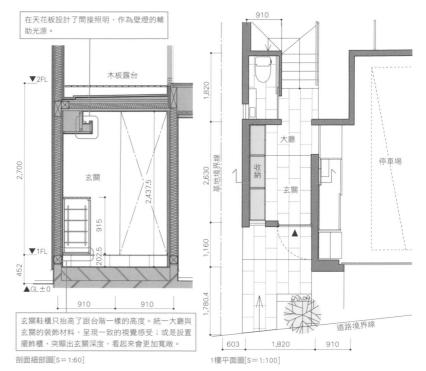

在天花板設計了間接照明，作為壁燈的輔助光源。

木板露台

玄關

▼2FL

▼1FL

▲GL±0

玄關鞋櫃只抬高了跟台階一樣的高度。統一大廳與玄關的裝飾材料，呈現一致的視覺感受；或是設置擺飾櫃，突顯出玄關深度，看起來會更加寬敞。

剖面細部圖[S=1:60]

大廳

收納

玄關

停車場

基地境界線

道路境界線

1樓平面圖[S=1:100]

## 規劃置鞋間

### 善用多功能的置鞋間打造清爽收納的方法

如果玄關有置鞋間的話，不光是鞋子或傘，就連大衣或帳篷、烤肉架等戶外用品，以及嬰兒車、園藝工具和梯子都能收納，十分方便。照明燈具就採用不會因為物品產生陰影，附有燈罩、不易損壞的款式。還可以設置能夠開關的窗戶或抽風機來排除異味。

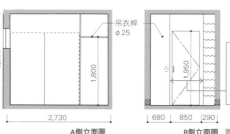

吊衣桿 φ25

A側立面圖

B側立面圖

置鞋間立面圖[S=1：100]

為了確保出入順暢，置鞋間的走道寬度至少需有650mm，空間若只有800mm寬，蹲下時會顯得擁擠。

置鞋間的門片為了和牆面切齊，並沒有使用門框，因此不會顯得突兀。雖然開闔方便，不過有客人的鞋子等物品時，可能會妨礙到開闔。

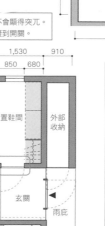

和室

置鞋間

外部收納

玄關

雨庇

立面圖

1樓平面圖[S=1:120]

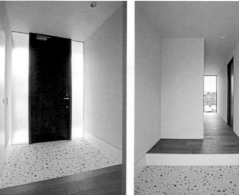

從走廊往玄關望去。左側是置鞋間。　從玄關越過走廊往外望去。

上：「**天空之家**」設計：直井建築設計事務所｜攝影：上田宏
下：「**時常能觀賞電車之家**」設計：ARCHIPLACE設計事務所｜攝影：石井正博

## 分別利用置鞋間與鞋櫃

因為置鞋間除了鞋子與傘具，還可以收納露營或運動用品，建議使用可調整移動的層板。除了置鞋間，只要在玄關另設鞋櫃，就能將目前在穿的鞋子跟其他季節使用的鞋子分開收納。

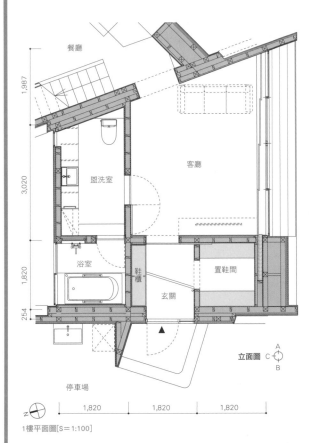

1樓平面圖 [S＝1:100]

因為配合鞋子的收納方式，需要隨時調整層板高度。定縫銷釘的孔洞間距約為30mm。

壁面：石膏板 厚度12.5
表面塗裝珪藻土 厚度5

固定層板　固定層板
固定層板　固定層板

踢腳板：鐵杉木板
框：櫸木無垢材
門檻：水泥砂漿（金鏝押註）

**A側立面圖**

層板・收邊板：山茶木貼皮夾板
壁面：杉木 厚度10
配電盤
壁面：石膏板 厚度12.5 表面塗裝 珪藻土 厚度5

固定層板
吊衣桿　固定層板
2孔網路插座 LAN
木製玄關門
固定窗

因為使用具有防盜功能的木質塑鋼門，採光就靠旁邊的長型固定窗。

門檻：水泥（金鏝押）
木製收邊材

**B側立面圖**

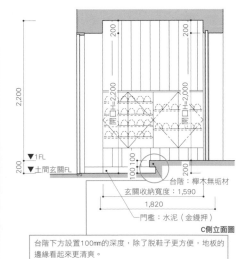

台階：櫸木無垢材
玄關收納寬度：1,590
門檻：水泥（金鏝押）

▼1FL
▼土間玄關FL

**C側立面圖**

置鞋間立面圖 [S＝1：60]

台階下方設置100mm的深度，除了脫鞋子更方便，地板的邊緣看起來更清爽。

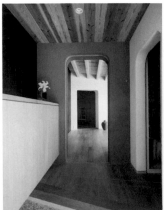

從玄關往客廳望去。

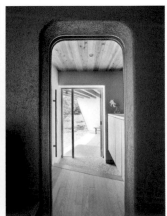

從客廳往玄關望去。

譯註：「金鏝押」是一種使用鏝刀將水泥抹平，呈現光亮表面的收尾手法。

「八岳的山莊」設計：MDS｜攝影：矢野紀行

## 不用在意髒污或氣味的外部收納

想要在停車場或玄關附近收納時，只要將雨庇空間拉到屋內，跟停車場連在一起，設計外部的收納就好了。不用淋雨就能使用，十分方便，還能收納車子的輪胎或機油等相關物品，但可能會有異味累積，要特別注意整體的通風。

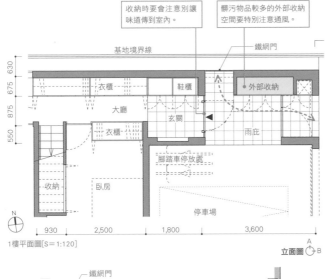

收納時要會注意別讓味道傳到室內。

髒污物品較多的外部收納空間要特別注意通風。

基地境界線
鐵網門
衣櫃
鞋櫃
外部收納
大廳
玄關
衣櫃
雨庇
腳踏車停放處
收納
臥房
停車場

930　2,500　1,800　3,600

1樓平面圖[S＝1:120]

立面圖

上：望向雨庇的外部收納。
下：從前方道路往雨庇望去。為了增加雨庇的採光和通風，使用鐵網門。

鐵網門
門片
照明
門鈴
郵筒
宅配箱

2,250
200
▼1FL

1,240　1,360　1,800　2,158

3,600

A側雨庇立面圖

可移動層板
290
鞋櫃

間接照明
固定窗
20　100
300　80

考慮到玄關門兩側的防盜安全性，採光使用長型固定窗。

675　1,425

B側玄關立面圖

從大廳往玄關望去。為了增加牆面的視覺效果，設置內嵌間接照明的裝飾櫃。

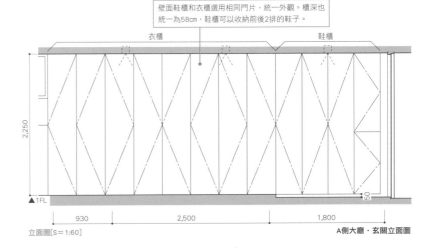

壁面鞋櫃和衣櫃選用相同門片，統一外觀。櫃深也統一為58cm，鞋櫃可以收納前後2排的鞋子。

衣櫃　　　鞋櫃

2,250
▲1FL
50

930　2,500　1,800

立面圖[S＝1:60]

A側大廳・玄關立面圖

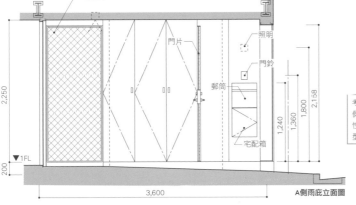

「阿佐谷之家」設計：ARCHIPLACE設計事務所 ｜攝影：石井正博

# LDK

LDK是連結玄關、走廊、樓梯或臥房等建築內所有房間的場所，
所以通常會配置在建築的中心。
L（客廳 Living room）、D（餐廳Dinning room）、K（廚房Kitchen），
可以說是複數居家場所的集合體。
只要生活空間越多，要連結的動線也會隨之增加，
就會成為動線越多，越能享受不同景色的場所。

---

## 基本
桌子、沙發等傢具要分布在牆壁旁，
活用整體空間

### 案例1

#### 小住宅要讓建築跟傢具
#### 融合在一起

將沙發或桌子沿牆固定設置，讓動
線分布在每個角落，同時增加生活
空間。只要統一傢具的高度或材
質，看起來就十分有整體性，就算
是小空間也不會感到雜亂。

> 將寬度只有2,100mm的狹小廚房，規劃出可以
> 穿過餐具間通往一旁和室的迴游動線，讓人
> 不會感到狹小。

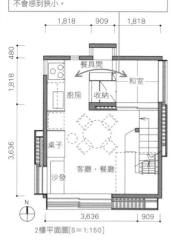

2樓平面圖[S＝1:150]

### 案例2

#### 架高木板露台，
#### 室內化身為聚會場所

一般在客廳旁設置木板露台時，
都會和室內地面維持同樣的高
度，整體空間看起來更為寬敞。
不過只要稍微墊高木板露台的高
度，室內空間自然就會變成聚會
場所，讓人感到安心。
提升木板露台高度後，存在感增
加，出去時會讓人好像有外出散
步的氛圍。

> 並非以隔間區隔走廊範圍，而是藉由傢具
> 擺放的位置來區分動線。這是能避免空間
> 視覺被截斷，有效劃分動線的好方法。

1樓平面圖[S＝1:150]

### 案例3

#### LDK的配置
#### 不要受到常識的侷限

能眺望景觀，最讓人放鬆
的地方是客廳；方便通往
木板露台的地方是餐廳。
如果是這種配置方式時，
就不用拘泥廚房的對面一
定是餐廳。

> 不想讓客廳的電視太過醒
> 目，只要利用廚房檯面的
> 下方空間，就能讓電視顯
> 得低調。

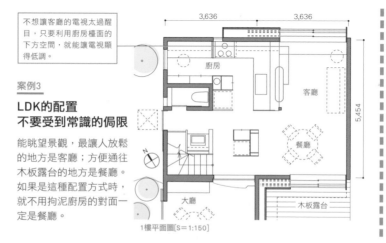

1樓平面圖[S＝1:150]

## 打造能夠徹底活用房間每個角落的動線

LDK擁有許多動線，像是從廚房到餐廳、廚房到其他房間等，所以必須整理好動線。這時可以利用傢具來幫忙，不是用牆面來劃分出走廊，而是透過擺放傢具，在保有空間完整性的同時，將區塊界定出來。另外，餐廳選用圓桌，讓迴游動線自然產生，還能減少視覺上的壓迫感。

小坪數住宅的廚房空間也會比較緊湊，規劃時要避免產生死路的設計，盡量要能在廚房四周迴游。如果廚房是處於封閉的狀態，容易產生壓迫。

一般大空間的LDK通常都會採取開放的廚房格局，旁邊配置餐桌，客廳和沙發也在旁邊。但這樣會讓活動空間限定在房屋的中心，不但動線會有諸多限制，室內的景色也會被侷限。應對方式就像基本案例1一樣，只要將沙發或桌子等傢具沿牆設置，就能讓生活空間遍佈全室，活用房子的每一吋。

若之後想改變傢具配置，能夠方便移動照明設備的話，建議使用落地燈。只要減少天花板的照明設備就能降低光源的重心，營造出沉穩氛圍。

[伊禮智]

---

### 應用

將建築和傢具融合在一起，在寬敞的 LDK 一樣很好用

#### 榻榻米能讓使用空間最大化

只要將客廳、餐廳的地板改成榻榻米的話，進行吃飯、休息、聚會等行為的空間界定就會變得模糊，就變成到處都能午睡、能夠隨意運用的空間。只要像基本案例1一樣，將沙發或書桌等傢具固定在牆邊，動線就能延伸到牆壁附近，增加生活空間的範圍。在既有的「茶間」（註）格局中，加強動線的設計考量，就可以有效利用每一吋空間。

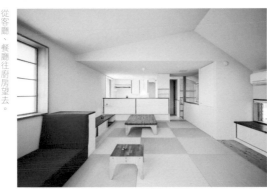

從客廳、餐廳往廚房望去。

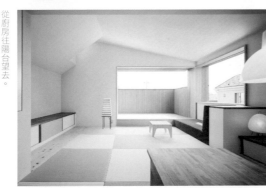

從廚房往陽台望去。

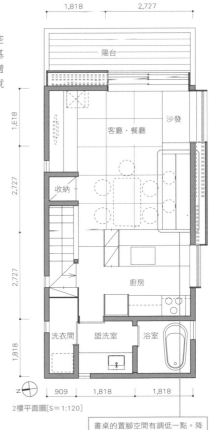

2樓平面圖[S＝1:120]

1,818　2,727
陽台
1,818
客廳・餐廳　沙發
收納
2,727
廚房
2,727
洗衣間　盥洗室　浴室
1,818
909　1,818　1,818

書桌的置腳空間有調低一點。降低固定式傢具的高度，視覺的重心就會跟著下降，讓房間看起來更加寬敞。

譯註：「茶間」是日式建築中用來喝茶或是接待客人的和室。

「小小森林之家」、「町角之家」、「守谷之家」、「榻榻米客廳之家」設計：伊禮智設計室｜攝影：西川公朗

## 以庭園包圍

### 利用中庭劃分房間區塊，確保寬敞視覺

以隔間分隔房間會讓人感到狹窄，但如果在房與房之間設置中庭，每房都用玻璃隔間和中庭來區分，視覺上會和緩地將整體空間串聯在一起，感覺空間更加寬敞。

不用牆壁而改以中庭區隔時，可以藉由樹木的配置來控制視線。中庭1的主要樹木是加拿大唐棣、腺齒越桔；中庭2是日本紫莖、梣樹；中庭3是具柄冬青、合花楸、楓樹。

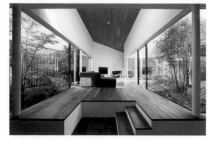
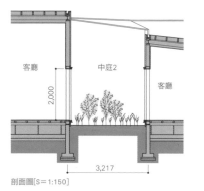

從玄關望向被中庭包圍的客廳。

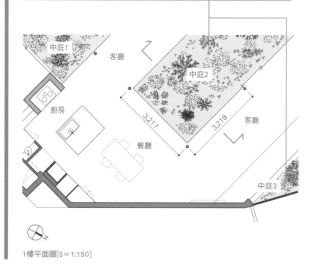

1樓平面圖[S＝1:150]

剖面圖[S＝1:150]

## LDK 面向中庭的規劃

### 封閉中庭的建築，就靠地面高度來控制視線

封閉中庭的建築可以透過中庭來讓視線交錯。只要調整每個面向中庭的房間地面，錯開彼此的視線高度就可以了。比方LDK和木板露台的地面高度一致，就能感到寬敞；相反的只要降低臥房的高度，就能打造安穩的空間氛圍。

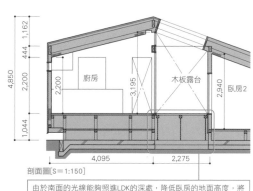

剖面圖[S＝1:150]

由於南面的光線能夠照進LDK的深處，降低臥房的地面高度，將LDK的地面抬高到與中庭相同。

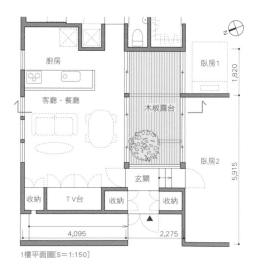

1樓平面圖[S＝1:150]

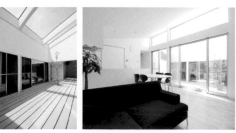

左：從中庭（木板露台）往臥房、玄關望去。
右：從客廳往中庭望去。

上：「東村山之家」設計：石井秀樹建築設計事務所｜攝影：鳥村鋼一
下：「府中之家」設計：LEVEL Architects｜攝影：LEVEL Architects

## 連結到露台

### 將LDK規劃成L型，享受不同視點所帶來的樂趣

將LDK設置成L型，適度遮掩視線，享受從不同位置所看見不同景色的樂趣。陽台有兩個方向都面向室內，營造沉穩氛圍。地面高度與室內統一，讓地板到天花板之間形成一個大開口，使陽台跟LDK合為一體。

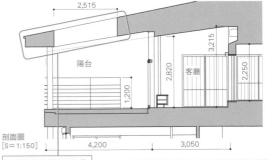

剖面圖
[S＝1:150]

2,515

3,215

陽台 2,820

客廳 2,250

1,200

4,200    3,050

> 為了讓陽台看起來像是LDK的一部分，將屋簷一路延伸到陽台，藉此營造寬敞視覺，同時為了確保室內的採光，屋簷設有開口。

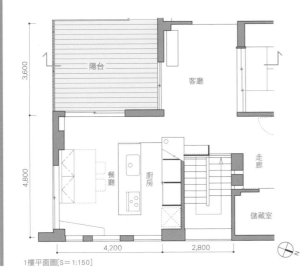

陽台

客廳

3,600

4,800

餐廳　廚房

走廊

儲藏室

4,200    2,800

N

1樓平面圖[S＝1:150]

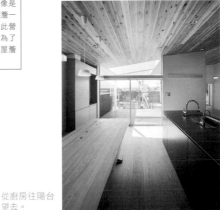

從廚房往陽台望去。

---

### 用露台連接庭院，成為開放空間

將露台設在LDK旁邊，就能營造室內外連續的空間印象。同時視線也會從露台改往庭院望去，讓人感覺庭院就在身邊一樣。

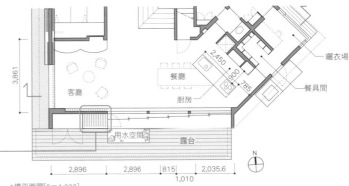

3,861

客廳

2,450

餐廳

900

185

廚房

曬衣場

餐具間

用水空間    露台

2,896    2,896    815    2,035.6
1,010

N

1樓平面圖[S＝1:200]

> 開口處的障子（和室紙拉門）、框門、雨戶（防風雨的木製門板或拉門），可以全部收到外部的收納空間中，形成一個全開放空間。

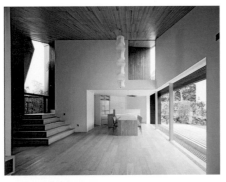

從客廳往連接露台的餐廳望去。

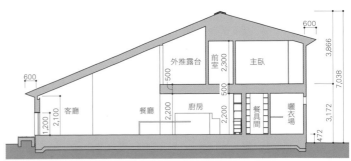

剖面圖[S＝1:200]

600

外推露台 2,300

前室 500

主臥 3,866

7,038

600

客廳 1,200 2,100

餐廳 2,200

廚房 2,200

餐具間

曬衣場

3,172

472

上：「綠之別墅」設計：並木秀浩＋A-SEED建築設計 ｜ 攝影：Nacasa & Partners Inc.
下：「城崎海岸之家」設計：石井秀樹建築設計事務所 ｜ 攝影：鳥村鋼一

## LDK 規劃在同一空間

### 整層LDK的天花板要更有質感

要設計整層都是LDK時，要注意別讓空間過於單調。比方説，可以調整天花板的角度，讓室內空間也有高低差，或是透過調整開口處的大小來控制明亮變化等。佔據相當面積的天花板，只要線狀的設計出凹凸變化，提升整體質感的話，視覺上也會感到更加寬敞。

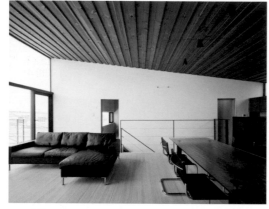

LDK的樣子。右邊是廚房，左邊是客廳。

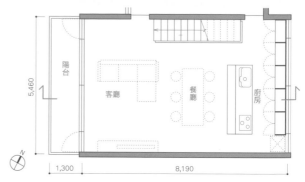

陽台 客廳 餐廳 廚房

1,300　8,190

2樓平面圖[S＝1:150]

交互配置高度不同的木樑，藉由凹凸來產生陰影，讓天花板具有強調空間寬敞的效果。

陽台 客廳 餐廳 廚房

▼2FL

剖面圖[S＝1:150]

---

### 用樓層來區分公共與私人空間

如果將整層樓都設置成LDK時，該樓層就會變成開放空間。這樣在廚房做菜時，還能順便注意孩子在客廳、餐廳的動態。另外，因為臥房與兒童房在別的樓層，所以有客人來訪也十分方便。

從客廳往挑高空間望去。

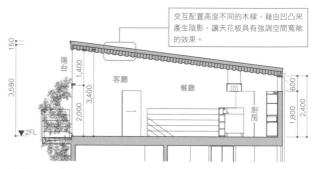

挑高空間的上方有設置開口處，確保廚房與客廳的採光。

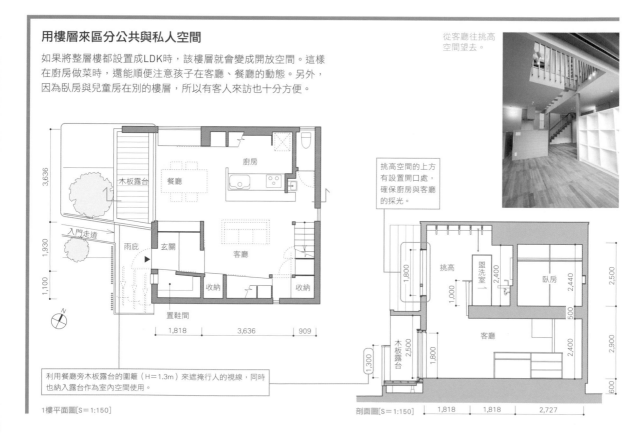

木板露台 餐廳 廚房

入門走道 雨庇 玄關 客廳

收納 收納

置鞋間

1,818　3,636　909

利用餐廳旁木板露台的圍籬（H＝1.3m）來遮掩行人的視線，同時也納入露台作為室內空間使用。

1樓平面圖[S＝1:150]

挑高 洗室 臥房 客廳 木板露台

1,818　1,818　2,727

剖面圖[S＝1:150]

上：「薊野之家」設計：MDS｜攝影：矢野紀行
下：「雜木林之家」設計：並木秀浩＋A-SEED建築設計｜攝影：谷岡康則

## 挑高空間

### 小挑高空間就用斜面來展現深度感

如果挑高的面積太小,有時反而會讓人覺得狹窄。這時只要將挑高空間的上層退縮成斜面,就能營造出深度與寬敞感受。另外,若在退縮空間後方的牆上設置開口,讓視線穿透過去的話,就能延展空間深度,呈現開闊的氛圍。

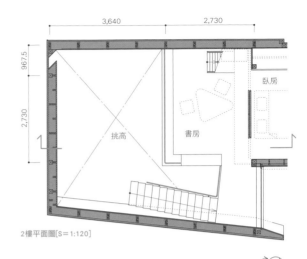

2樓平面圖[S=1:120]

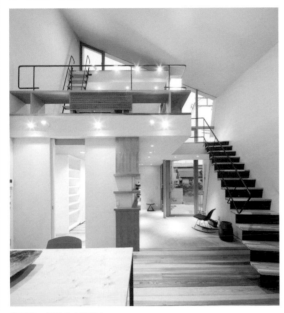

從客廳、餐廳往玄關望去。

雖然從長條窗進來的光線具有凝聚視覺焦點的效果,但還是要考量到隱私性。利用牆壁的厚度設計成斜面來阻擋視線。

書房上面有設置採光窗讓光線進來,強調出退縮空間的深度。

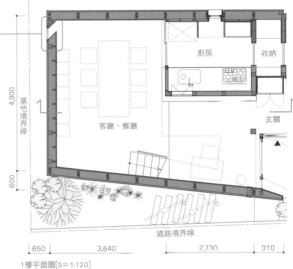

1樓平面圖[S=1:120]

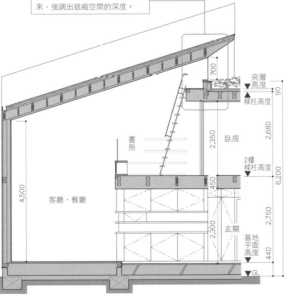

剖面圖[S=1:120]

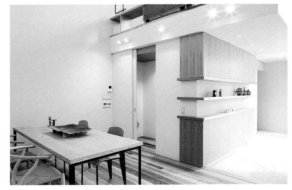

從客廳、餐廳往廚房方向望去。

「YADOKARI」設計:Far East Design Lab｜攝影:平 剛

## 包圍中庭

### 設置中庭，運用上升氣流讓通風變好

只要設置中庭後，除了北側的室內空間能增加採光之外，中庭上方的風產生上升氣流，風就會穿過室內空間往中庭移動，讓整體通風變得更好。此外，建築之間夾了一區戶外空間，室內與中庭融為一體，視覺更為寬敞，形成開放感受。

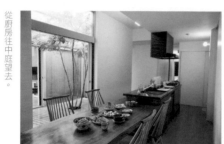

從廚房往中庭望去。

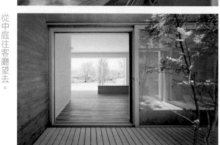

從中庭往客廳望去。

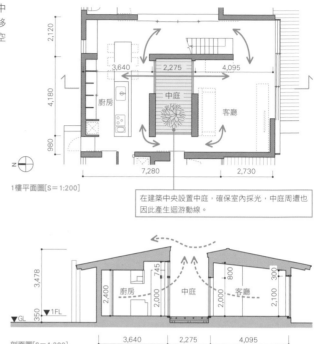

1樓平面圖[S=1:200]

在建築中央設置中庭，確保室內採光，中庭周遭也因此產生迴游動線。

剖面圖[S=1:200]

## 錯開房間來劃分區域

### 將L與DK錯開連接在一起，打造不同印象的空間

將客廳和餐廚區斜向錯開連接，讓每個空間都能同時面向各個庭院。即便相鄰空間的移動距離不長，也能給人前往不同場所的感受。

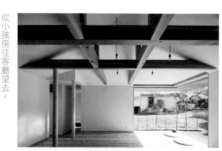

從小孩房往客廳望去。

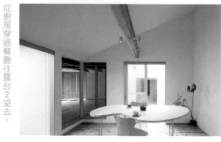

從廚房穿過餐廳往露台2望去。

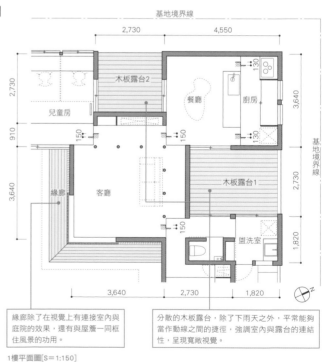

基地境界線

木板露台2

兒童房

餐廳

廚房

緣廊

客廳

木板露台1

盥洗室

基地境界線

1樓平面圖[S=1:150]

緣廊除了在視覺上有連接室內與庭院的效果，還有與屋簷一同框住風景的功用。

分散的木板露台，除了下雨天之外，平常能夠當作動線之間的捷徑，強調室內與露台的連結性，呈現寬敞視覺。

上：「櫻花綻放之家」設計：並木秀浩＋A-SEED建築設計｜攝影：平井廣行
下：「岐阜之家」設計：acaa｜攝影：上田宏

## 分開客廳與餐廳，打造富有變化的空間

一般設計客廳與餐廳相連，廚房則獨立規劃在其他地方。但當空間限制比較多時，可以考慮將客廳與餐廳分開配置。藉由分開設計讓空間保有自己的特色，打造富有變化的空間。

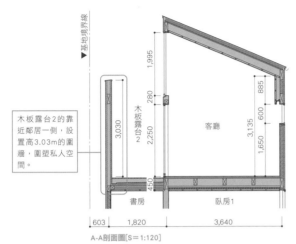

▶ 基地境界線

木板露台2的靠近鄰居一側，設置高3.03m的圍牆，圍塑私人空間。

1,995
280
280
3,030
2,250
3,135
885
600
1,650
450

木板露台2

客廳

書房　臥房1

603　1,820　3,640

A-A剖面圖[S＝1:120]

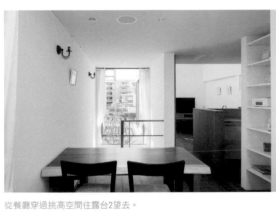

從餐廳穿過挑高空間往露台2望去。

望向客廳長邊的方向。

基地境界線

1,820

木板露台2

A　　A　客廳

2,730

挑高

1,820

2,880

餐廳　廚房

家事間

1,820

木板露台1　盥洗室　浴室。

B

1,820　3,640

2樓平面圖[S＝1:120]

雖然餐廳的天花板高度只有2.25m，但因位在與露台2相連的挑高空間以及露台1之間，水平視野相當遼闊。

廚房的天花板高度控制在2.25m，上方用來設置夾層。藉由室外樓梯到餐廳上的露台1來連結到夾層和露台2。

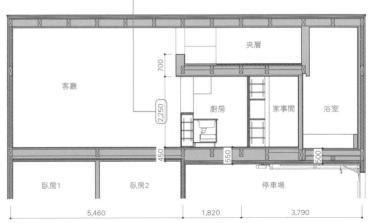

夾層

700

客廳　廚房　家事間　浴室

2,250

450　550　500

臥房1　臥房2　停車場

5,460　1,820　3,790

B-B剖面圖[S＝1:120]

**「天空之家」** 設計：直井建築設計事務所｜攝影：上田宏

## 中央樓梯

### 小住宅建議將樓梯配置在中央

由於要盡可能活用小住宅中的每一吋空間，運用錯層設計讓視線穿透，同時有效營造開放感受。將樓梯設置在建築中央時，上層的光線能夠透過樓梯照射到整個家中，效果十分好。

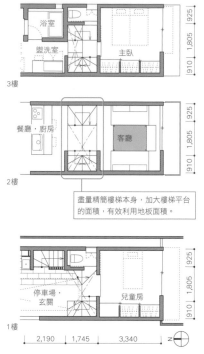

3樓

2樓

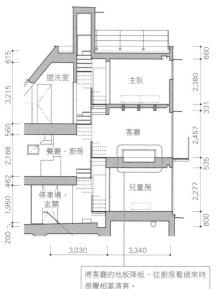

盡量精簡樓梯本身，加大樓梯平台的面積，有效利用地板面積。

1樓

平面圖[S＝1:200]

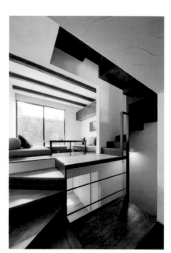

從餐廳穿過樓梯往客廳望去。

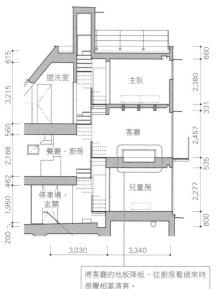

剖面圖[S＝1:200]

將客廳的地板降板，從廚房看過來時感覺相當清爽。

---

### 利用樓梯產生新動線，製造生活空間

在餐廚區與客廳之間設置樓梯，就能在整層空間中產生新的動線，擁有製造生活空間的效果。另外，當樓梯位在中央時，還有減少走廊、增加房間面積的好處。

利用樓梯將餐廚區和作為客廳使用的和室分隔開來。

樓梯旁的扶手也兼具收納機能。讓餐廳四周都是收納空間，營造出讓人放鬆的氛圍。

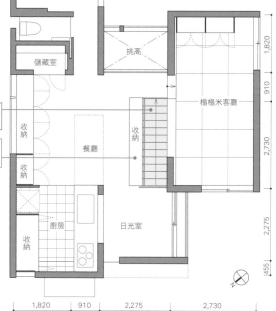

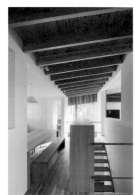

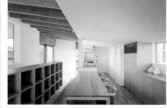

左：從日光室往樓梯望去。
右：從餐廳往廚房望去。

2樓平面圖[S＝1:120]

上：「四谷三丁目的住宅」設計：LEVEL Architects｜攝影：吉田誠
下：「成對之家」設計：直井建築設計事務所｜攝影：上田宏

## 將廚房獨立出來

### 獨立廚房使用天窗採光

獨立廚房有著油煙或味道不容易飄到餐廳、油污也不容易弄髒餐廳的優點。但問題是如何確保採光，像是廚房被其他房間包圍，沒辦法在牆面設置窗戶時，則可以考慮使用天窗。

從廚房入口往瓦斯爐側的開口望去，上方是天窗。

1,690　1,690　1,690

2,980

餐廳

挑高

廚房

600　860　600

2,730

2,220

客廳

N

2樓平面圖[S＝1:120]

300　1,615　300

650　980　900

1,870

餐廳

450

廚房

550　600

250　600

照明器具

剖面圖[S＝1:80]

因為廚房的天花板高度有4m以上，建議收納櫃的高度控制在方便使用的1.85m以內。

## 餐廚區的廚房要將瓦斯爐隱藏起來

### 將瓦斯爐與排油煙機隱藏起來，展示櫃體

想讓餐廳與廚房有整體感時，可以使用平面式流理檯，但是從餐廳會很容易看到瓦斯爐周遭的油污。只要在瓦斯爐前設置附有餐具櫃的牆壁讓油污不容易亂濺，這樣不僅能將排油煙機藏起來，油煙與氣味也不容易飄出去。

廚房一側的收納使用更換方便的廚房壁貼，餐廳一側則使用和中島一樣的材質（木合板＋美耐板），讓傢具呈現出整體性。

雖然餐廳離廚房很近，但將瓦斯爐與抽風機都隱藏在收納櫃後方，讓餐廳看起來十分清爽。

3,640　1,820

910

收納

露台1

廚房

1,820

收納

餐廳

客廳

2,885

備用房

露台2

N

1樓平面圖[S＝1:150]

650

排油煙機

木合板＋
聚氨酯樹脂透明塗料

廚房壁貼

2,400

900

850

垃圾桶　垃圾桶

洗碗機

25　850　450　600　25
260　200　200

廚房正面圖[S＝1:60]

20　260　20

15

1,185

500

1,550

650

1,170

30

廚房剖面圖[S＝1:60]

從餐廳往廚房望去。瓦斯爐和抽風扇都隱藏在左邊的收納櫃。

上：「葉山之家」設計：acaa｜攝影：上田宏
下：「丘上之家」設計：Far East Design Lab｜攝影：大倉英揮

## 有多人在廚房作業時，就設計中島

將廚房離開牆壁設置成中島，這樣動線就不會有死角。如果是要跟孩子一起做料理，多人作業時會相當方便。若想要有開放式廚房，卻又擔心煮菜的油煙跟味道，可以將瓦斯爐等器具設在靠牆的位置，水槽則設在中島上。

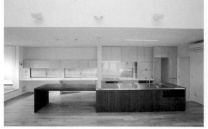

廚房正面。左側是餐廳。

從廚房往盥洗室方向望去。

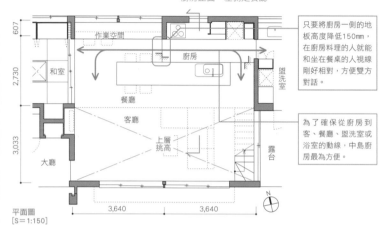

只要將廚房一側的地板高度降低150mm，在廚房料理的人就能和坐在餐桌的人視線剛好相對，方便雙方對話。

為了確保從廚房到客、餐廳、盥洗室或浴室的動線，中島廚房最為方便。

平面圖
[S＝1:150]

作業空間
和室
廚房
餐廳
盥洗室
客廳
上層挑高
大廳
露台
3,640　3,640
607　2,730　3,033

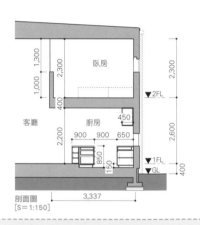

剖面圖
[S＝1:150]

臥房
客廳
廚房
2FL
1FL
GL
1,300　2,300　1,000　400
2,200　850　150
900　900　650　450
3,337
2,300　2,600　400

上：「面向庭院之家」設計：ARCHIPLACE設計事務所｜攝影：石井正博
下：「挑高之家」、「成對之家」、「迴游住家」、「川邊之家」設計：直井建築設計事務所

---

### COLUMN
## 別讓人看到冰箱的內部

設置假牆時要注意縫隙

無隔間的LDK要盡量避免開關冰箱時，會從客廳或餐廳看到冰箱內部。

只要將冰箱門避免朝向客廳或餐廳就可以了，或者也可以在冰箱旁邊設置假牆遮掩視線。此外，若要將假牆跟冰箱切齊擺放時，一定要確定冰箱與假牆之間有足夠把門完全打開的間隙。要注意的是，所需要的間隙距離會因為冰箱門的造型而有所差異。

[X-Knowledge編輯部]

### 圖｜從餐廳看不到冰箱內部的參考範例

**設置在廚房旁邊**

廚房
收納
和室
冰箱
暖爐
餐廳
2,730　910　910
910　1,820　910　1,820

1樓平面圖[S＝1:150]

**設置在廚房裡面**

冰箱
廚房
臥房
餐廳
浴室
1,820　1,820
1,370　800　1,650

1樓平面圖[S＝1:150]

**設置在廚房背面**

日光室
廚房
冰箱
餐廳
910　910　910
2,730

2樓平面圖[S＝1:150]

**設置在通往餐具間的走道**

冰箱
廚房
餐具間
LDK
備用房
1,820　1,820　1,210　1,520
2,730

2樓平面圖[S＝1:150]

## 設計家事動線

### 確保從廚房通往盥洗室或浴室的家事動線

如果屋主是雙薪家庭時,需要在有限的時間內做完家事,常會收到希望能夠盡可能縮短家事動線的要求。只要將廚房直接跟盥洗室、浴室或洗衣機等串聯在一起,就能有效縮短動線。這時候建議使用拉門,開關頻繁也不會造成妨礙,十分方便。

從廚房內部往盥洗室方向望去。到用水空間為止都是一直線的動線。

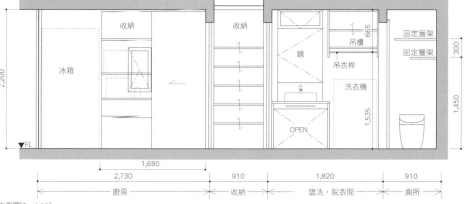

平面圖[S=1:100]

要注意家事動線上不要有死角。此案從廚房到盥洗·脫衣間之間皆採用拉門,做家事時就會全部打開,順暢穿梭在各個房間。

立面圖[S=1:60]

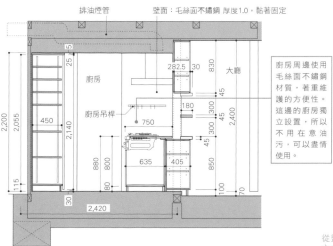

排油煙管　　壁面:毛絲面不鏽鋼 厚度1.0,黏著固定

廚房周邊使用毛絲面不鏽鋼材質,著重維護的方便性。這邊的廚房獨立設置,所以不用在意油污,可以盡情使用。

剖面圖[S=1:60]

從盥洗室往廚房方向望去。並排擺放收納櫃。

「YADOKARI」設計:Far East Design Lab | 攝影:平 剛

# 樓梯・走廊

走廊雖然是建築不可或缺的一部分，
規劃時仍要避免淪為單純用來連接各房間的走道而已。
關鍵是幫走廊增加像是書房等附加功能，
若是將樓梯當成走廊，
不一定要特別強調它的存在，
可以想成是固定傢具的一部分，不需要過分強調。

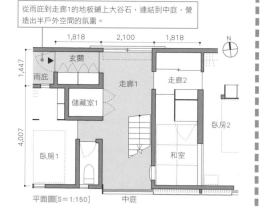

## 基本　樓梯的配置與造型，
要先考慮家庭成員來規劃

### 案例1

**樓梯間設置小窗戶，
維持連接感**

樓梯間如果都被牆壁包圍時，會
變得昏暗且給人封閉感受。
如果拿掉樓梯的踢面，並在連接
樓梯的房間牆上開個小窗，就能
營造出連結感。

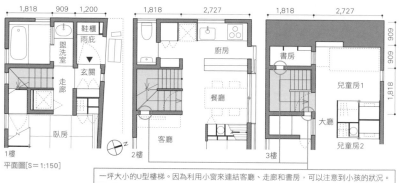

平面圖[S＝1:150]

1樓 / 2樓 / 3樓

一坪大小的U型樓梯。因為利用小窗來連結客廳、走廊和書房，可以注意到小孩的狀況。

### 案例2

**利用傢具打造
看不見的走廊**

如果通往盥洗室或
浴室的動線會穿過
LDK的話，那麼就
無法放鬆地使用客
廳或餐廳。只要放
置低高度的傢具，
就能在不影響視線
的情況下，將動線
區分出來。

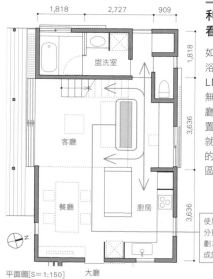

平面圖[S＝1:150]　大廳

使用高度70cm的傢具區
分動線，走廊的寬度規
劃為1m，可以用來當
成讀書空間。

### 案例3

**用樓梯
來分割
每個房間**

當孩子是大學生時，規劃時大多會
以隱私為優先考量。可以用樓梯將
小孩房和主臥分開。另外，可以在
走廊加入樓梯的元素，設計成兩層
高的開放挑高空間。

從雨庇到走廊1的地板鋪上大谷石，連結到中庭，營
造出半戶外空間的氛圍。

平面圖[S＝1:150]　中庭

# 配合家族成員來規劃樓梯

如果規劃走廊只是為了在各房間移動，而造成不必要的空間浪費。只要多增加50㎡左右的寬度，就能設計檯面、書櫃或收納空間，打造多功能的走廊區域。

不以隔間劃分出走廊範圍，在LDK或臥房擺放傢具來設計動線，徹底活用「看不見的走廊」。

樓梯的位置與造型，除了屋主本身的要求之外，還要考量家族成員的年齡和生活作息等。

如果孩子還小，可以在客廳設置開放樓梯，能隨時觀察孩子的動態，讓家長更加放心。浴室與樓梯是家中最容易發生意外的場所，若家中有老人、小孩，要盡量避免設置直型樓梯。規劃時，樓梯前方最好不要設置水泥牆或是玻璃窗，地板也需要挑選防滑材質，或是摔倒也不容易受傷的材質。

樓梯的踏面與踢面尺寸，一般認為最方便的是兩者相加約為450mm的高度。踏面的尺寸可視整體空間的比例去做調整。房間較大的時候，可以降低踢面高度隱藏起來，加大踏面的面積。扶手的高度為720mm，比一般常見的750～800mm來得低一些，這樣就能夠輕鬆將體重施力在扶手上。

[伊禮智]

---

## 應用　將樓梯與盥洗室、洗衣間或犬用空間搭配，形成多功能的區域

### 打造如同傢具般的樓梯

如果建築本身不大，就連樓梯空間都不能有一絲浪費。

通常樓梯下方，除了設計檯面作為書房空間，還可以規劃收納、盥洗室等空間。這時候環在樓梯的設計，則規劃固定傢具。比方說，一般都會將樓梯外框和收邊材固定整合成一個立面，只要隱藏收邊，看起來就會像是個外觀清爽的傢具了。

上：從餐廳往樓梯望去。
下：從餐廳往盥洗室、犬用空間望去。

1坪大小的U型梯。特別設計成能夠融入整個室內空間的造型。

將樓梯和盥洗室、犬用空間配置在一起時，建議要限定使用的材質，讓整體看起來像是同一件傢具一樣。

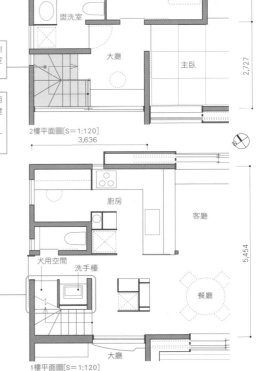

2樓平面圖[S=1:120]

1樓平面圖[S=1:120]

「AYASAYA HOUSE」、「熊本・龍田之家」、「雜與野之家」、「守谷之家」 設計：伊禮智設計室｜攝影：西川公朗

## 設置在走廊

### 設置能夠留意到家人動態的樓梯

如果將樓梯設置在走廊，就無法讓家人瞭解目前的動態就直接通往其他房間。為了避免這樣的情況，規劃開放式樓梯就可以直接觀察到家人的行動，也可以運用挑高空間來傳達彼此的動態。另外，由於上下樓梯時容易產生震動，建議位置不要離房間太近，盡量採用與建築本體分離的方式設置。

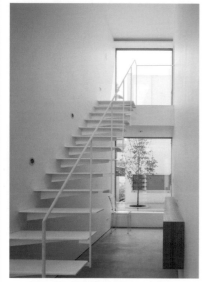

從雨庇穿過鏤空樓梯往中庭望去。

使用鐵製樓梯且不裝設踢面，視線能夠穿透，可以從正面望向中庭。

祖母的臥房

收納　收納

鞋櫃　收納

玄關・土間

收納

雨庇

平面圖[S＝1:120]

因為是兩代同堂的共用玄關，盡量降低生活感，同時設置雙方世代的鞋櫃。1樓靠近父母一側的空間設置了拉門，平常從玄關是看不到的。

### 樓梯與收納空間相互搭配，維持寬敞感

如果將樓梯與大廳或走廊設在一起，就不只是為了移動而存在的空間，而是可以活動身體、用來玩樂。這時，附近若有能用來收納運動用品或玩具的空間就更好了。將收納與樓梯相互搭配，視線可垂直穿透，就能維持空間的寬敞感受。

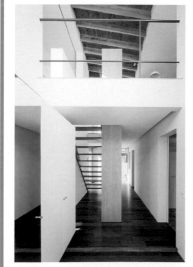

從玄關往鏤空樓梯望去。

將樓梯的踢面拿掉，讓視線能夠穿透，除了讓玄關大廳跟走廊感覺起來更有深度之外，還能確保通風、採光。

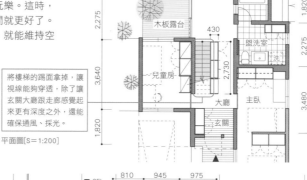

木板露台

盥洗室

兒童房

大廳　主臥

玄關

平面圖[S＝1:200]

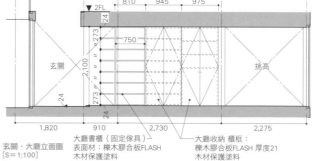

2FL

玄關　挑高

玄關・大廳立面圖
[S＝1:100]

大廳書櫃（固定傢具）
表面材：櫟木膠合板FLASH
木材保護塗料

大廳收納 櫃框：
櫟木膠合板FLASH 厚度21
木材保護塗料

## 設置在玄關附近

### 利用樓梯和緩地分割動線

若將樓梯設置在玄關附近，就能輕鬆區分通往2樓與1樓的動線。另外，樓梯下方的空間也能當作走廊的一部分，整體空間看起來更寬敞，也可以用來收納物品。由於樓梯是以垂直縱向貫穿建築，方便瞭解上下層之間的家人動態。若樓梯是直接連結到1樓的LDK或2樓臥房時，則要留意夜間看電視或聊天的音量，這些也需考量進去。

樓梯右側利用樓板間隙所製成的書櫃。

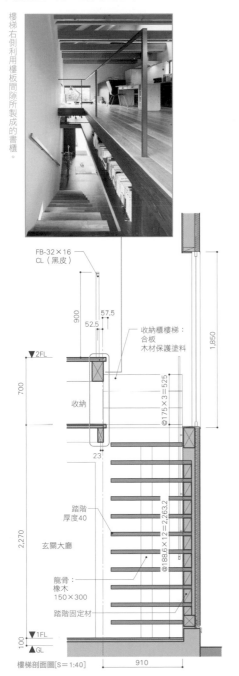

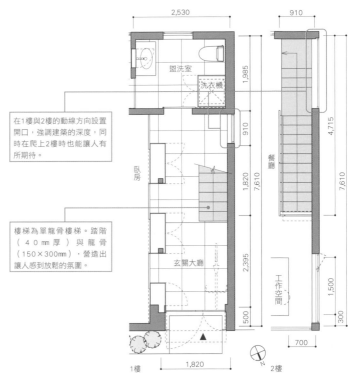

在1樓與2樓的動線方向設置開口，強調建築的深度，同時在爬上2樓時也能讓人有所期待。

樓梯為單龍骨樓梯。踏階（40mm厚）與龍骨（150×300mm），營造出讓人感到放鬆的氛圍。

盥洗室

洗衣機

臥房

餐廳

工作空間

玄關大廳

1樓        2樓

平面圖[S＝1:100]

FB-32×16
CL（黑皮）

收納櫃樓梯：
合板
木材保護塗料

收納

踏階
厚度40

玄關大廳

龍骨：
橡木
150×300

踏階固定材

樓梯剖面圖[S＝1:40]

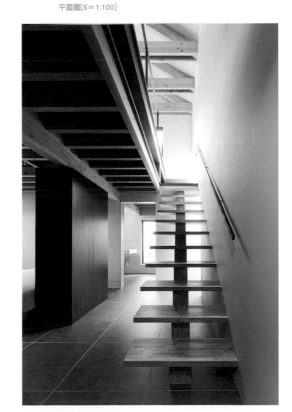

從玄關大廳往鏤空樓梯望去。

「多摩蘭阪之家」設計：MDS｜攝影：石井雅義

## 設置在客廳

### 同時擁有深度與開放感的LDK

若將樓梯設置在LDK的區域上，回家或外出一定會經過，有助於增加家人之間的對話機會。另外，因為可以將樓梯看成是LDK的一部分，同時擁有平面的寬敞和垂直的穿透感。在樓梯旁設置挑高空間或是裝設天窗，看起來就會更開闊，空間更開放。

> 樓梯周邊規劃成挑高空間，2樓的樓梯旁是自由空間，強化1、2樓之間的連接感。

> 樓梯挑高空間的上方設置了天窗，牆面會映射出戶外的光線、雨水等變化。

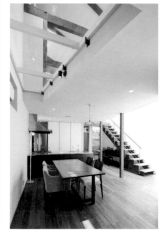

左：從玄關往餐廳望去。
右：從玄關外面往木板露台1望去。

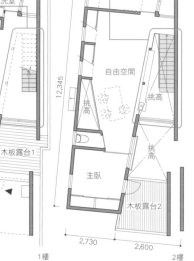

4,550　　4,550

浴室　脱衣・盥洗室　洗

廚房

臥房

客廳・餐廳

自由空間

挑高　挑高

木板露台1

主臥　挑高

玄關

木板露台2

停車場

2,730　2,600

12,345

平面圖[S＝1:200]　1樓　2樓

## 用牆壁圍住

### 不規則的平面，要小心處理銳角部分

三角形的平面規劃，可將樓梯配在靠近重心的位置來縮短動線，大多能輕鬆將各空間劃分出來。直角和鈍角部分則用來給需要較多坪數的LDK使用，銳角部分可設成管道間、窗台或庭院，較容易整合規劃。將不規則的樓梯包圍起來，可讓其他房間的格局變得方正。

> 樓梯位在平面圖的重心位置，通往各房間的動線會更方便。

> 以隔間將樓梯區隔開來，讓一旁的廚房和餐廳成為格局方正、能夠放鬆的空間。

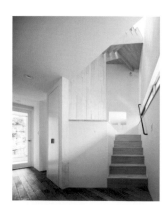

從2樓客廳往樓梯望去。

步入式更衣間　910

主臥　2,730

大廳　910

兒童房　雨庇

玄關

910　910　910　1,820

平面圖[S＝1:150]　1樓

盥洗室　910

廚房　2,730

客廳・餐廳　910

和室

910　910　910　1,820

2樓

從1樓大廳往樓梯望去。

上：「SHIMOKITA BASE」設計：Far East Design Lab｜攝影：平 剛
下：「AH-HOUSE」設計：HAK｜攝影：石田篤

## 配合錯層設計

### 將樓梯規劃在格局中較暗的場所

正面寬度狹小且細長的建築，關鍵是利用錯層增加視線的穿透感，讓人覺得室內空間更加寬敞。而且只要設計樓梯和挑高空間，視線能夠從垂直、水平方向延展，空間更有開放感。

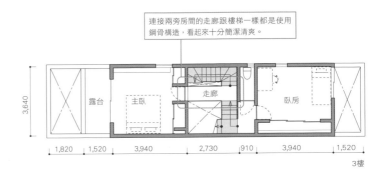

連接兩旁房間的走廊跟樓梯一樣都是使用鋼骨構造，看起來十分簡潔清爽。

露台　主臥　走廊　臥房

3,640

1,820　1,520　3,940　2,730　910　3,940　1,520

3樓

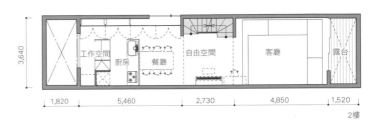

工作空間　廚房　餐廳　自由空間　客廳　露台

3,640

1,820　5,460　2,730　4,850　1,520

2樓

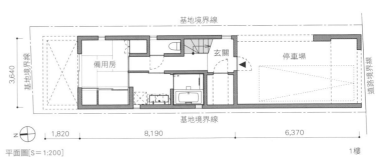

基地境界線

基地境界線

備用房　玄關　停車場

道路境界線

3,640

備用房

基地境界線

N　1,820　8,190　6,370

平面圖[S＝1:200]

1樓

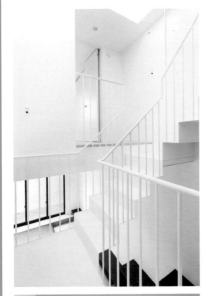

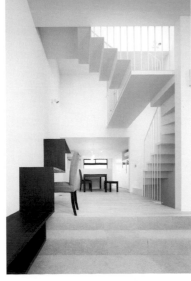

上：從3樓的走廊往臥房、客廳望去。
下：從2樓客廳往餐廳望去。

寬度狹小且細長的建築，一般中段都會比較暗。利用最上層的天窗將光線擴散到每個房間。

閣樓　臥房

主臥　3,400

工作空間　廚房　自由空間　餐廳　客廳　3,662　露台

▼3FL　400

▼2FL　2,100　400　2,100　玄關

備用房　2,100　停車場　2,041　317

▼1FL　250

▲GL

1,520　3,940　2,730　4,850　1,520

剖面圖[S＝1:200]

「深澤之家」設計：LEVEL Architects｜攝影：吉田誠

## 兼具書房功能

### 在能感受到家人動態的走廊，設置讀書空間

將家族成員能夠自由使用的讀書空間設置在主臥與兒童房之間的走廊。書房設在面向LDK的挑高區域，就算只有一人在使用也能注意到家人的動態。當有客人來時，也剛好保有不會讓客人太過於在意的距離。另外，只要將兩旁的主臥與兒童房的門都打開，就能變成連結各房間、十分寬敞的讀書空間。

使用書櫃來代替走廊的扶手。

讀書空間

桌板

立面圖[S＝1:60]

將讀書空間設置在連結主臥與兒童房的走廊上。位於家中成員的日常生活動線上。

兒童房

讀書空間

挑高空間

桌板

上層屋簷線

主臥

2樓平面圖[S＝1:150]

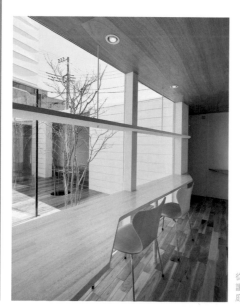

設置在通往兒童房走廊的讀書空間。

### 位於動線的走廊中段設置讀書空間

規劃日常使用的讀書空間時，建議設在靠近客廳或餐廳。若想要營造出讓人喘口氣放鬆的舒適感時，可在像是走廊中段這種能夠放鬆的空間，設計植栽景觀。

從設在走廊的讀書空間往中庭望去。

規劃不同的桌板寬度，讓書桌的不同位置都能有獨特的個性。

盥洗室　浴室

走廊

中庭

讀書空間

餐廳

書桌

讀書空間設置在連結廚房與盥洗室、浴室的走廊中段部分。因為位在生活動線上，使用起來相當方便。

廚房

平面圖[S＝1:100]

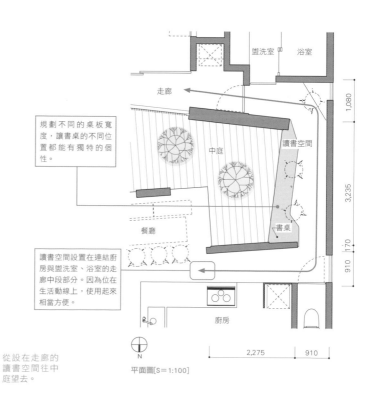

上：「**丘上之家**」設計：Far East Design Lab｜攝影：大倉英揮
下：「**包圍天空之家**」設計：acaa｜攝影：上田宏

與戶外的連結方式

## 在樓梯旁設置牆面（植栽）

### 上下樓梯的心理負擔就靠植栽來減輕

若想讓上下樓梯時還能多些情趣，可以在周邊設置植栽。樹木會因為高度不同，帶來不一樣的觀賞樂趣。隨著上下樓梯的過程中，享受植栽隨之變化所帶來的樂趣。

1,820　1,720
910
2,730
客廳　雨庇　和室
玄關

1樓平面圖[S＝1:150]

> 越過樓梯的玻璃窗往外頭樹木望去。眺望高度迥異的樹木所帶來的樂趣，能減輕上下樓梯時的心理負擔。

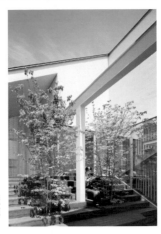

從雨庇往設置在樓梯旁的植栽望去。

## 在走廊底設置牆面（植栽）

### 打造焦點，凝塑空間深度

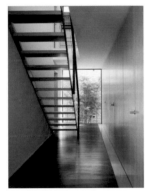

從走廊能夠看到廊道盡頭作為視覺焦點的植栽。

要營造出建築的深度時，可以從創造走廊的距離感開始。因此會需要可吸引視線的標的物。在長廊端景的玻璃窗外設置植栽，讓視線穿透，確保採光的同時，也能營造出空間深度。

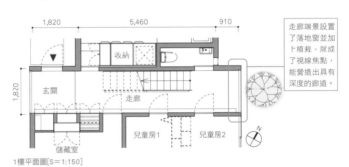

1,820　5,460　910
1,820
玄關
收納
走廊
兒童房1　兒童房2
儲藏室

1樓平面圖[S＝1:150]

> 走廊端景設置了落地窗並加上植栽，就成了視線焦點，能營造出具有深度的廊道。

### 打造有坡度的坪庭來營造出空間深度

要幫玄關添加色彩時，可以將坪庭設在開啟玄關門後的視線方向上，效果十足。能夠設置有坡度的坪庭來呈現出遠近感的話，還可以強調空間深度。如果可以同時確保採光與通風，不但看起來美觀，實用性也相當好。

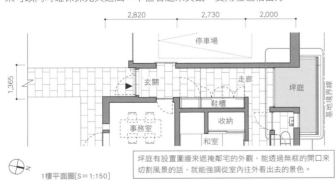

2,820　2,730　2,000
1,365
停車場
玄關
走廊
鞋櫃
坪庭
收納
事務室
和室
基地境界線

1樓平面圖[S＝1:150]

> 坪庭有設置圍牆來遮掩鄰宅的外觀，能透過無框的開口來切割風景的話，就能強調從室內往外看出去的景色。

從玄關穿過走廊往坪庭的植栽望去。

上：「濱竹之家」設計：acaa｜攝影：上田宏
中：「薊野之家」設計：MDS｜攝影：矢野紀行
下：「所澤的住宅」設計：LEVEL Architects｜攝影：吉田誠

# 盥洗室・浴室・廁所・家事間

盥洗室、浴室、廁所和家事間等，都是和屋主的生活型態緊密結合的場所。
不光是依照屋主的要求去規劃，一定要詳細瞭解後再來做決定。
如果將盥洗室、浴室、廁所、家事間設在LDK旁邊，
要注意別讓客廳、餐廳與家事動線過於接近，否則會變得無法好好休息。

---

## 基本 　盥洗室、浴室的規劃分成 2 種，
　　　　　配置在 LDK 旁以及配置在臥房旁

### 案例1

**將盥洗室、浴室
配置在廚房旁邊**

孩子還小時，可以將盥洗室、浴室規劃在廚房附近，這樣就能邊做家事邊照顧正在洗澡的孩子。另外，如果將洗衣機放置在盥洗室的話，就能專心做家事，這是適合雙薪家庭的設計。

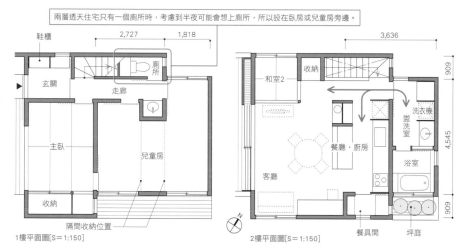

兩層透天住宅只有一個廁所時，考慮到半夜可能會想上廁所，所以設在臥房或兒童房旁邊。

鞋櫃　2,727　1,818

廁所　玄關　走廊　主臥　兒童房　收納

隔間收納位置

1樓平面圖[S＝1:150]

3,636　909

和室2　收納　洗衣機　盥洗室　餐廳・廚房　客廳　浴室　4,545　909

餐具間　坪庭

2樓平面圖[S＝1:150]

---

家事間大部分都配置在廚房旁邊。為了能夠進行文書作業，可以規劃書櫃與插座。

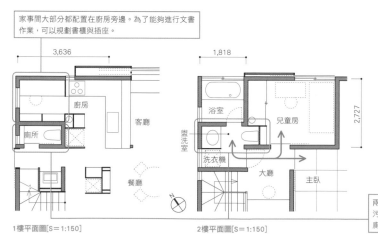

3,636

廚房　客廳　廁所　餐廳

1樓平面圖[S＝1:150]

1,818

浴室　兒童房　盥洗室　洗衣機　大廳　主臥　2,727

2樓平面圖[S＝1:150]

### 案例2

**將盥洗室、浴室
配置在臥房旁邊**

當家中主要的生活空間不是LDK，而是以兒童房或臥房為主，或大多是在睡前入浴時，建議將盥洗室、浴室配置在臥房附近。考慮到洗衣機運轉時的噪音，配置在遠離臥房的位置。

兩層透天住宅有兩個廁所時，考慮到污水排水管的噪音問題，盡量將兩間廁所規劃在上下層的同一個位置。

## 屋主的生活型態
## 會大幅影響規劃設計

盥洗室、浴室的配置分為靠近LDK側或靠近臥房一側。依照生活習慣的不同，常需要在廚房邊做家事邊照顧小孩洗澡的家庭，或是大部分生活時間都是在LDK的家庭，都是屬於前者。大部分都待在兒童房或臥房的家庭，或是習慣在就寢前入浴的家庭等，就是屬於後者。希望能徹底瞭解屋主的生活型態後，進行整體的規劃設計。

若因為預算考量，只有一間廁所時，大部分都會規劃在1樓或LDK附近，但這時候應該要規劃在臥房旁邊，不但半夜使用方便，移動時也不容易發生意外。另外要特別注意浴室的通風。為了不讓浴室發霉，設置兩個開口來方便通風。

家事間一般都配置在廚房旁或LDK附近。要同時當成書房來使用的話，可以設置窗戶，使用起來會更加舒適。

目前雙薪家庭越來越多，筆者經手的設計中，約有一半的屋主會希望有曬衣時不用擔心下雨的室內陽台。如果沒辦法規劃室內陽台，也有在浴室裝設暖風機來幫助乾燥，直接把浴室當作曬衣場的案例。相信室內曬衣場會是未來需求越來越高的空間。

[伊禮智]

### 廚房的作業動線要簡潔方便

想讓家事動線能夠集中且順暢時，可以將盥洗室、浴室設置在LDK附近。這時就可以從廚房直接移動到盥洗室・浴室，規劃時要注意到別讓客廳和餐廳會看到這邊的動態。由於動線是以廚房為中心，往盥洗室、浴室、客廳、餐廳、廚房專用出入口、玄關等各方向移動，所以規劃格局時要盡可能簡潔方便。

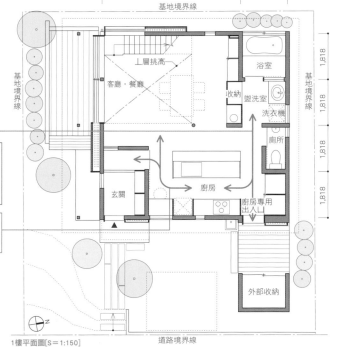

因為廚房和客廳、餐廳中間還有個收納空間，所以不會注意到家人從廚房往盥洗室、浴室的動態。另外從盥洗室的洗衣機要去外頭曬衣服時，可以走廚房旁邊的捷徑。

因為廚房是迴游動線，可以很順暢往玄關、客廳、餐廳、廚房專用出入口、盥洗室、浴室等各場所移動。

1樓平面圖[S＝1:150]

左：從廚房往餐廳望去。
右：從廚房往盥洗室望去。

「i-works 2008」、「守谷之家」、「小田原之家」 設計：伊禮智設計室｜攝影：西川公朗

## 統一室內外的修飾材，將視線誘導到庭院

要讓從盥洗室到浴室、浴室觀景庭為止的空間，看起來像是一個整體的話，只要統一盥洗室、浴室和浴室觀景庭的表面修飾材就可以了。如果能面向浴室觀景庭，讓浴室變成全開放空間，視線就會自然往外頭望去。

浴室觀景庭的圍牆直接連結到浴室內的檜葉木板，讓室內外看起來像是一個整體，營造出讓人放鬆的開放空間。

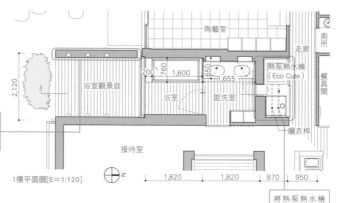

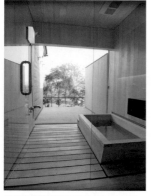

從盥洗室穿過浴室往浴室觀景庭望去。眼前就是樹木。

1樓平面圖[S=1:120]

將熱泵熱水機擺放在室內，就能利用散熱來烘乾衣服。

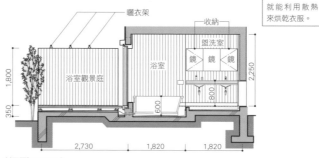

剖面圖[S=1:120]

## 利用擋土牆來代替圍牆

當基地有高低差且有擋土牆時，可以直接把擋土牆作為維護隱私性的圍牆。當想要在浴室或臥房設置大開口時，一般都需要設計一定高度的圍牆等遮蔽物，現在就不需要了。只要將開口從浴缸高度直接延伸到天花板，就能成為連接到外面的開放浴室。

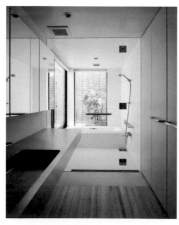

浴室後面的牆壁是擋土牆。擋土牆前面有擺放植栽。

1樓平面圖[S=1:120]

利用基地後面高度超過4m以上的擋土牆，打造出和戶外融為一體，同時又保有隱私的浴室。

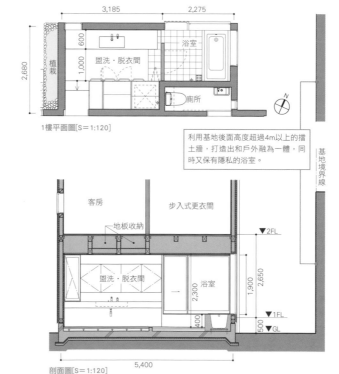

剖面圖[S=1:120]

上：「櫻花綻放之家」設計：並木秀浩＋A-SEED建築設計事務所｜攝影：平井廣行
下：「薊野之家」設計：MDS｜攝影：矢野紀行

### 利用地窗高度的開口來連接庭院

要規劃能夠看見庭院的浴室時,考慮到外頭視線的方法之一,就是設置不面向基地境界線的窗戶。只要將窗戶規劃成地窗,就能迴避掉來自鄰居或街道的視線,還可以從浴缸中眺望庭院。

從浴室往坪庭望去。

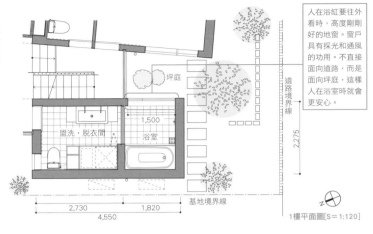

人在浴缸要往外看時,高度剛剛好的地窗。窗戶具有採光和通風的功用。不直接面向道路,而是面向坪庭,這樣人在浴室時就會更安心。

坪庭

1,500

2,275

道路境界線

盥洗・脱衣間　浴室

2,730　　1,820
4,550

基地境界線

1樓平面圖[S=1:120]

### 浴室在1樓時,要更留心視線與安全性

浴室設置在1樓時,必須要考慮來自外面的視線與防盜安全。可以設置露台或庭院,作為與戶外的緩衝空間,然後外圍再設置牆壁或柵欄。通往露台或庭院的維護用動線,記得要規劃成無須通過室內就能前往。

從盥洗室往木板露台望去。

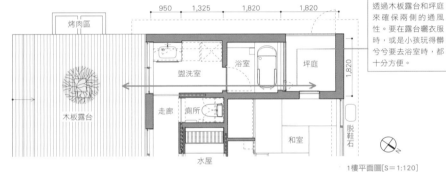

烤肉區

950　1,325　　1,820　　1,820

盥洗室　浴室　坪庭

1,820

木板露台

走廊　廁所

和室

水屋

脱鞋石

透過木板露台和坪庭來確保兩側的通風性。要在露台曬衣服時,或是小孩玩得髒兮兮要去浴室時,都十分方便。

1樓平面圖[S=1:120]

## 確保隱私的同時,設置開口

### 打造有如露天風呂般的開放浴室

想要打造露天風呂般的開放浴室時,只要在全面落地窗旁設置確保隱私的露台就可以了。統一露台和室內的牆面材質,就能讓浴室和露台融為一體。

在確保隱私又想讓浴室看起來寬敞時,除了將木板露台的開口直接開到與天花板同高,然後將露台的牆壁高度對齊室內的天花板高度。若要讓空間看起來像一個整體,還需要統一修飾材與對齊牆面等細節處理。

3,484.5
1,818　1,666.5

1,750

儲藏室　盥洗・脱衣間　浴室

木板露台

2,190

2,725.5

洗衣機　895

樓梯

走廊　置鞋間

平面圖[S=1:120]

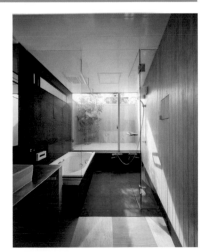
從盥洗室穿過浴室往露台望去。

上:「荻窪之家」設計:MDS|攝影:MDS
中:「樹木環繞之家」設計:ARCHIPLACE設計事務所|攝影:石井正博
下:「天空與木之家」設計:並木秀浩+A-SEED建築設計事務所|攝影:谷岡康則

## 利用玻璃與統一整體色調，讓空間看起來更寬敞

都市住宅的盥洗室和浴室無法確保相當面積時，就需要規劃在一起。利用玻璃區分盥洗室與浴室，統一整體色調，能夠讓空間看起來既寬敞清爽。考慮到通風與衛生，最好能設置開口。

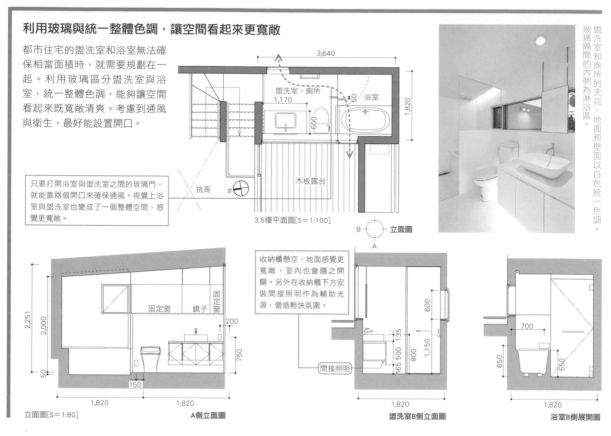

> 只要打開浴室與盥洗室之間的玻璃門，就能靠兩個開口來確保通風。視覺上浴室與盥洗室也變成了一個整體空間，感覺更寬敞。

盥洗室・廁所 1,170
浴室
3,640
1,820
600
50
木板露台
挑高
3.5樓平面圖[S=1:100]

B 立面圖 A

盥洗室和廁所的天花、地面和壁面以白色統一色調。玻璃隔間的內側為淋浴區。

> 收納櫃懸空，地面感覺更寬敞，室內也會隨之開闊。另外在收納櫃下方安裝間接照明作為輔助光源，營造輕快氛圍。

固定窗　鏡子　固定窗
2,251
2,000
200
750
50
150
1,820　1,820
立面圖[S=1:80]　A側立面圖

間接照明
165 500 135
800
1,150
600
1,820
盥洗室B側立面圖

700
650
550
1,820
浴室B側展開圖

## 設置浴室觀景庭，打造高機能的家事動線

如果衣服從洗衣機拿出來馬上就要曬的話，建議在盥洗室旁設置露台。這個露台不僅有浴室觀景庭的功能，還能幫助換氣通風。若能配置在臥房或廚房附近，就能讓家事動線變得更具機能。

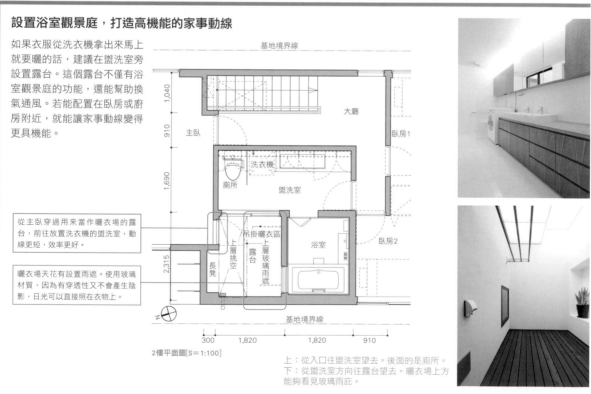

基地境界線
大廳
臥房1
1,040
910
主臥
1,690
廁所　洗衣機
盥洗室

> 從主臥穿過用來當作曬衣場的露台，前往放置洗衣機的盥洗室，動線更短，效率更好。

> 曬衣場天花有設置雨遮。使用玻璃材質，因為有穿透性又不會產生陰影，日光可以直接照在衣物上。

上層挑空
露台
長凳
上層玻璃雨遮
吊掛曬衣區
浴室
臥房2
2,315

基地境界線
300　1,820　1,820　910
2樓平面圖[S=1:100]

上：從入口往盥洗室望去。後面的是廁所。
下：從盥洗室方向往露台望去。曬衣場上方能夠看見玻璃雨庇。

上：「筒之家」設計：直井建築設計事務所｜攝影：上田宏
下：「尾山台住宅2」設計：LEVEL Architects｜攝影：LEVEL Architects

## 將廁所設置在玄關旁

### 考慮動線後決定廁所的位置

廁所的位置會考量到從LDK、臥房出來使用比較方便，以及能在客人使用的同時保有隱私等因素來決定線路。而設在玄關旁邊的廁所，則是考慮到有時會在玄關接待客人，所以要提高隔音性。同時也讓家人不用經過玄關就能使用廁所。

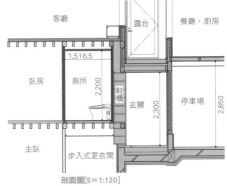

剖面圖[S=1:120]

客廳　露台　餐廳・廚房

臥房　廁所　鞋櫃　玄關　停車場

1,516.5　2,200　2,300　2,850

主臥　步入式更衣間

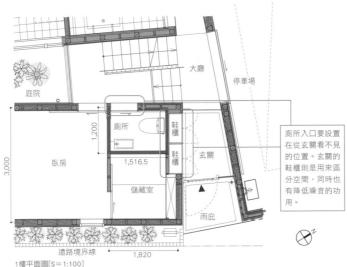

大廳　停車場

庭院　廁所　鞋櫃　玄關

1,200　鞋櫃

臥房　1,516.5

儲藏室

3,000

雨庇

道路境界線　1,820

1樓平面圖[S=1:100]

廁所入口要設置在從玄關看不見的位置。玄關的鞋櫃則是用來區分空間，同時也有降低噪音的功用。

樓梯會連接到樓下的廁所。

### 隱藏客用廁所

若來訪的客人比較多，建議將客用廁所設在玄關附近，跟家用廁所分開。這時可以設置假牆或前室，隱藏廁所門，並使用岩棉材質來達到隔音的效果。

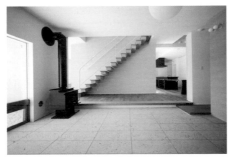

接待客人的玄關土間。右側為客用廁所。

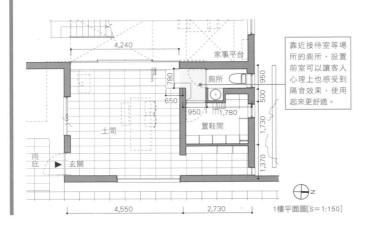

4,240　家事平台

780　廁所

650　950

950　1,780　500

土間　1,730

置鞋間

雨庇　1,370

玄關

4,550　2,730

1樓平面圖[S=1:150]

靠近接待室等場所的廁所，設置前室可以讓客人心理上也感受到隔音效果，使用起來更舒適。

上：「荻窪之家」設計：MDS｜攝影：矢野紀行
下：「櫻花綻放之家」設計：並木秀浩＋A-SEED建築設計｜攝影：平井廣行

---

### COLUMN
## 2樓的廁所要做好萬全的隔音措施

#### 對齊1、2樓的廁所位置

在兩層透天住宅的2樓設置廁所時，最讓人在意的就是排水管的排水聲。雖然市面上也有隔音防震的五金周邊可以使用，但不一定能達到心中所期望的隔音效果，這時可以使用高密度玻璃棉或是鉛去包覆水管。產生排水聲的主要因是水在管內流動，如果1樓也要設置廁所的話，最好是能將1、2樓的廁所規劃在同一個位置。

1樓不設置廁所時，最好是將水管配置在儲藏室這類的非居住空間，不要配置在臥房附近。另外，記得在樓下設置維修口，方便檢查管線。

[秋田憲二]

## 兼具盥洗脫衣間

### 沿著家事動線來規劃家事區的格局

如果盥洗室能夠設置大一點的置物平台，曬好的衣服收好後，就可以在這折衣服、燙物等，增加空間機能。洗臉盆要兼具打掃用的污水槽時，就選深一點款式。在考慮家事動線時，還要去規劃洗衣機、洗臉盆、家事區的配置方式。

在邊是收納，右邊為洗衣機、臉盆和洗手檯。

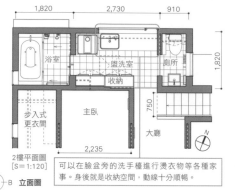

2樓平面圖
[S＝1:120]

1,820  2,730  910

浴室　盥洗室　廁所　收納　步入式更衣間　主臥　大廳

A
B 立面圖
C

可以在臉盆旁的洗手檯進行燙衣物等各種家事。身後就是收納空間，動線十分順暢。

立面圖[S＝1:80]　A側立面圖

710　1,110　910

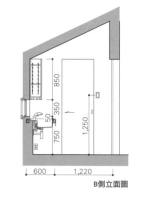

B側立面圖

600　1,220

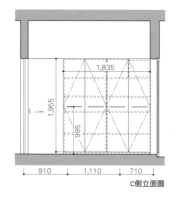

C側立面圖

910　1,110　710

---

### 讓盥洗室也有休憩的功能

在規劃格局時，常常只考慮盥洗室的機能，而將使用面積縮到最小。但是，只要在這邊多加個檯面，除了能燙衣服，若配置在廚房旁的話，累的時候就可以在這邊喝口茶喘口氣了。

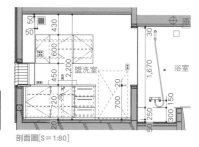

剖面圖[S＝1:80]

盥洗室　浴室

曲線造型的檯面緩和了空間氛圍，變成讓人想多待一下的場所。

因為廚房距離盥洗室、浴室的動線很短，煮菜的同時還可以洗衣服、做其他家事。

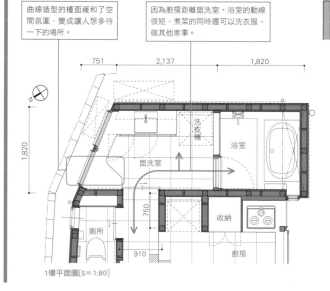

1樓平面圖[S＝1:80]

751　2,137　1,820

洗衣機　浴室　盥洗室　收納　廁所　廚房

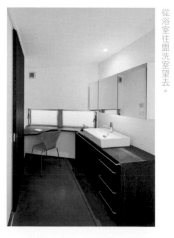

從浴室往盥洗室望去。

---

上：「杜鵑丘之家」設計：石井秀樹建築設計事務所｜攝影：鳥村鋼一
下：「濱竹之家」設計：acaa｜攝影：上田宏

## 集中用水空間、家事平台與曬衣場

規劃時，在盥洗室設置家事平台，旁邊則是曬衣場。脫衣服、洗衣、曬衣、熨燙、收納等都能一次完成，也能用來當成收納清潔劑或掃具的場所，將家事動線都集中在這邊。

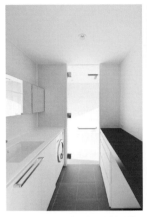
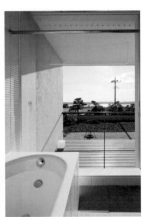

左：家事平台在臉盆和洗衣機的對面。
右：從浴室往曬衣場望去。

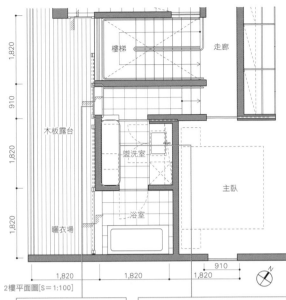

2樓平面圖[S＝1:100]

往盥洗室走道前方的拉門過去就是露台，從洗衣機到曬衣場的動線相當短，移動方便。

家事平台的下方是收納櫃，燙衣物或收納衣物都很方便。平台的高度與洗臉盆齊平，整體看起來更清爽。

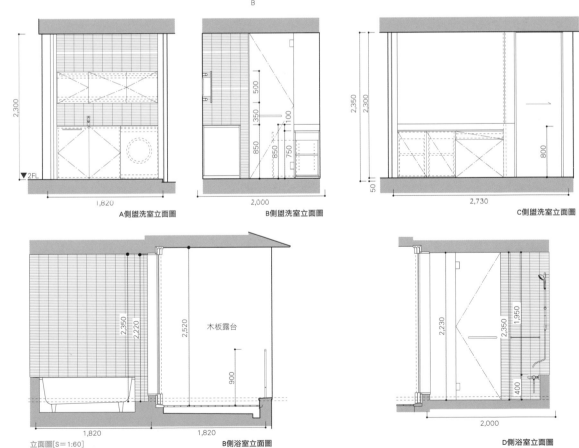

A側盥洗室立面圖

B側盥洗室立面圖

C側盥洗室立面圖

立面圖[S＝1:60]

B側浴室立面圖

D側浴室立面圖

「川邊之家」設計：直井建築設計事務所｜攝影：上田宏

# 臥房・小孩房・WIC・和室

有不少屋主是因為要照顧小孩才會希望蓋自己的房子。
要考慮到兒童房是小孩要就寢或是想要一個人的空間。
為了不要讓小孩都待在房裡，可以設置其它的生活空間。
因此就會需要像是讀書空間這種用來唸書或是家人交流的場所。
主臥要設在建築中有日照且景觀好的地方。

譯註：WIC（walk-in closet）為步入式更衣室

## 基本　小孩的年齡　會讓整體規劃有極大不同

### 案例1

#### 小孩還小的時候，要設置雙親能夠隨時看到小孩的場所

若家中小孩還小，要避免將兒童房設在玄關旁或家人不知道小孩進出動態的位置。另外，可以將兒童房規劃在約兩坪大小，並在廚房旁設置閱讀區，小孩才不會一直待在房間裡。

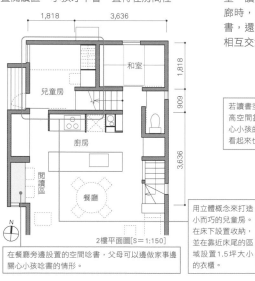

2樓平面圖[S＝1:150]

在餐廳旁邊設置的空間唸書，父母可以邊做家事邊關心小孩唸書的情形。

用立體概念來打造小而巧的兒童房。在床下設置收納，並在靠近床尾的區域設置1.5坪大小的衣櫃。

### 案例3

#### 大學生時就要尊重個人隱私

如果小孩年齡差不多是大學生時，由於已經可以自己照顧自己，小孩房設置在玄關旁邊也沒關係，日照良好的地方則適合給主臥使用。考慮到不要讓孩子都待在房間裡面，只要做好隔熱措施，將小孩房規劃在北側也沒關係。

### 案例2

#### 小孩稍微大一點時，將讀書區設置在兒童房前面

小孩稍微大一點時，可以設置讀書區作為兒童房的前室。讀書區兼作走廊時，除了用來唸書，還能當成家人相互交流的場所。

若讀書空間能夠設在臥房旁或是藉由挑高空間靠近LDK的位置時，就能隨時關心小孩的動態，使用桌板來代替扶手，看起來也更加放鬆。

1樓平面圖[S＝1:150]

如果有多間兒童房時，可以利用收納櫃、桌子來發揮隔間的作用，讓收納更方便。將來也可以將2個房間變成1個房間。

1樓平面圖[S＝1:150]

## 讓和室變成可以調整心情的場所

考慮到隱私性，臥房可以設在房子的後段。

兒童房約可設計兩坪大小，在其他的地方設置讀書空間，小孩就不會都待在房間，可以增加家人對話的機會。要注意的是隨著小孩年紀的不同，規劃小孩房或讀書空間的位置也會有所不同。

如果有壁櫃收納的話，換衣服的空間就能共用臥房這邊的動線。更衣室需要專用的空間，不適合設置在小地方。而希望能夠讓讀書房等空間能兼具其它的功能，才能有效利用空間。雖然購買現成傢具來整理收納更衣室的成本會比較低，但如果能請木工依照收納物品來量身訂作層板的話，就能收納更多的東西。

筆者所設計的建案中，大部分的屋主都會希望有和室，但實際上都會考慮到是否真的需要以及空間的大小。如果規劃一個3、4坪連結客廳的和室，大多最後都淪為放東西的房間。

為了避免這樣的事情發生，可以選擇將和室與客廳分開，或是規劃成日常用來轉換心情的房間等方式。比方說，在LDK旁邊規劃個小房間（0.5、1坪的和室），就可以用來當成書房或是小孩午睡用的房間，讓房間有許多用途，幫LDK添加亮點。

[伊禮智]

### 應用 在臥房或小孩房所在的樓層設置大桌子，就能變成多用途空間

#### 設置兼具起居室功用的讀書空間

通常在有兒童房或主臥的樓層，容易變成只從走廊直接移動到房間，家人都不會在這邊聊天交流。這時候，可以盡量縮小兒童房或臥房的面積，加大公共空間。只要精簡兒童房或臥房來擴大走廊面積，然後在這邊擺放大桌了，就能成為全家人聚集聊天的多功能空間。

在臥房、小孩房前面的走廊設置讀書空間。可以用來看書，唸書、工作或聊天等，成為全家能共同使用的多功能空間。

2,727　909　1,818　1,818

主臥　兒童房3

收納　收納

收納

兒童房1　兒童房2

讀書空間

挑高空間

木板露台

連結到室外的木板露台，讓讀書區變成了相當明亮的開放空間。另外露台有挑高的關係，能夠藉由1樓的中庭連接到客廳。

2樓平面圖[S＝1:150]

上：從1樓中庭（樓下的木板露台）往樓上的露台望去。
下：從讀書空間往木板露台望去。

「名古屋之家」、「町角之家」、「下田的民宿」、「府中之家」設計：伊禮智設計室｜攝影：西川公朗

## 小孩房與臥房規劃在同一樓層

### 小孩房的走廊採用能全面開放的隔間

小孩還小的時候，要將兒童房設置在主臥旁邊，藉此掌握小孩的情況。另外，兒童房的走廊一側使用拉門，打開後空間全面開放，這樣走廊也能變成兒童房的一部分，使用空間變得更大。家長也能注意到小孩的情況，增加安心感。

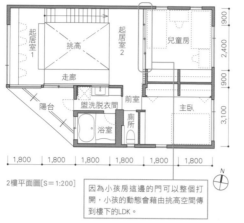

起居室1　挑高　起居室2　兒童房
走廊
陽台　盥洗脫衣間　前室　主臥
浴室　廁所

1,800　1,800　1,800　1,800　1,800　1,800

2樓平面圖[S=1:200]

因為小孩房這邊的門可以整個打開，小孩的動態會藉由挑高空間傳到樓下的LDK。

從客廳往樓上的兒童房望去。

### 透過挑高空間來連接主臥與小孩房

要計畫透過挑高空間來連結臥房與小孩房時，整體看起來會像是一個大空間，所以房間不用太大，感覺起來就很寬敞。如果會有兩個兒童房，規劃時也要考慮到各房間的動線。

透過挑高空間從小孩房往主臥望去。

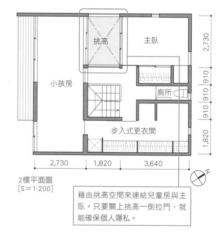

挑高　主臥
小孩房
廁所
步入式更衣間

2,730　1,820　3,640

2樓平面圖
[S=1:200]

藉由挑高空間來連結兒童房與主臥。只要關上挑高一側拉門，就能確保個人隱私。

## 以露台或庭院區分

### 利用中庭隔開

如果臥房與其他房間之間用中庭來區隔的話，因為庭院的前方還能看到其他房間，雖然是同一棟建築，卻能營造出視覺上的分離。想讓臥房更有隱私時，是個很有效的手法。

主臥內的地面設有200mm的高低差，營造出和中庭融為一體，又能明顯劃分出生活空間的效果。

100
50
中庭
200　大廳
2,160
步入式更衣間　玄關
3,360　主臥　雨庇
▲

1,365　4,095

1樓平面圖[S=1:150]

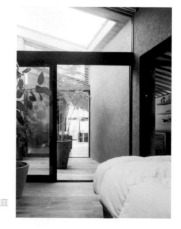

從主臥往中庭望去。

上：「青葉區之家」設計：石川直子建築設計事務所・Atelier Kingyo8｜攝影：石川直子建築設計事務所
中：「挑高之家」設計：直井建築設計事務所｜攝影：上田宏
下：「岡崎之家」設計：MDS｜攝影：村浩司

## 面向中庭

### 中庭的視線交會就靠高低差解決

庭院擁有採光、通風和景觀各種用途，可以用來連結各個房間。如果將中庭配置在各房的中間時，怎麼處理視線交會就成了一個重要課題。只要調整地板高度來設置高低差，就算每個房間都朝同一個方向，就能避免視線交會的窘境。

主臥與兒童房的地板高度比中庭低655mm，就不用在意對面客廳的視線，視線則會從房內往中庭的上方望去。

1樓平面圖[S=1:200]

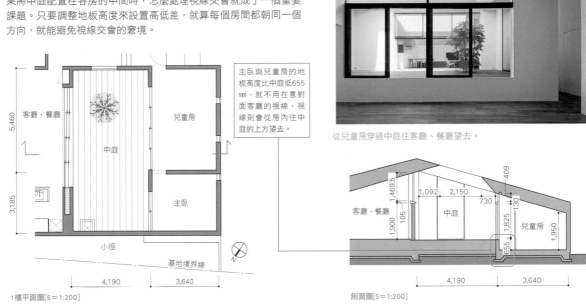

從兒童房穿過中庭往客廳、餐廳望去。

剖面圖[S=1:200]

## 利用收納傢具劃分區域

### 使用固定傢具來區分空間

當想要把臥房融入其他空間時，如果直接設置隔間來遮掩視線，會使臥房狹窄。此時可設置高度剛好擋住視線的傢具，把床鋪隱藏起來，這樣看起來就會像是同一個房間了。

從主臥望向可作為床頭的訂製傢具。

從起居室望向作為書櫃的訂製傢具。

打算要把主臥的部分空間規劃成起居室時，會想要巧妙地把主臥隱藏起來。所以訂作了高度1.4m的固定傢具來當隔間牆。為了不讓小孩進入主臥，這邊的動線上設置了拉門來確保隱私性。

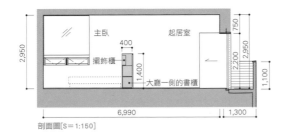

剖面圖[S=1:150]

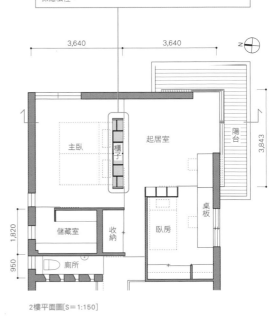

2樓平面圖[S=1:150]

上：「箱森町之家」設計：石井秀樹建築設計事務所｜攝影：鳥村鋼一
下：「櫻花綻放之家」設計：並木秀浩＋A-SEED建築設計｜攝影：平井廣行

## 使用收納櫃來區分房間

想要提升有限空間的坪效時，可以使用收納櫃來代替隔間。要分割臥房提供給多人使用時，考慮到就寢時間的不同，規劃時可以在各個空間設置入口，要注意睡覺時枕頭的方向不要朝向入口。

從走廊裡面往玄關方向望去。右邊是臥房。

利用收納櫃將房間切割成許多小房間。在收納櫃後面設置了拉門。

在建地只有10坪的狹小住宅，如果收納空間只靠地上部分的話是不夠的，所以設置了地板收納。

1樓平面圖[S＝1:120]

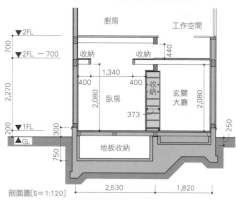

剖面圖[S＝1:120]

---

# 設置書房區

## 在主臥設置書房，空間有更多運用

將書房設置在主臥的角落時，就能共用走道來節省空間。同時在書房擺放長桌的話，除了能讓房間營造出深度之外，還能依照當下心情來挑選坐的地方，擁有許多的用途。

立面圖[S＝1:100]

固定式桌板

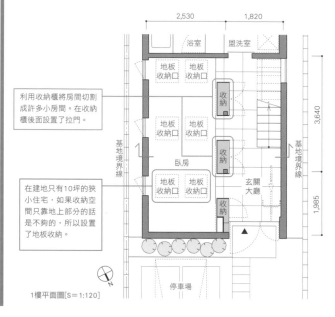

2樓平面圖[S＝1:100]

長桌的高度離地面約700㎜，除了當作書桌之外，還能防止人或東西從窗戶掉下去。

窗戶處旁的書桌空間看起來更有深度。左手邊後面是臥房。

上：「多摩蘭阪之家」設計：MDS｜攝影：石井雅義
下：「八岳的山莊」設計：MDS｜攝影：矢野紀行

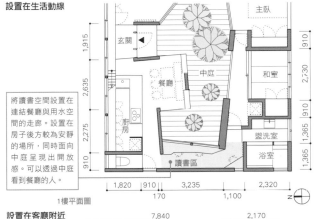

## COLUMN 書房或讀書間要設置在走廊旁

### 規劃在日常動線上

規劃書房或讀書空間或工作為優先考量,大多會設置在臥房或兒童房等場所。但這樣就變成只有特定的人使用,其他家人都不會用到的場所。

建議規劃一個全家都能輕鬆使用的書房或讀書空間。只要稍微加大走廊寬度來擺放桌子,這個小孩在唸書時,父母可以在旁邊喝咖啡來享受家人之間聊天的樂趣。只要設置一個像是「茶間」的場所,就能有效利用空間。

規劃格局時,想要好好放鬆的場所就規劃在建築後方的位置,例如廁所、臥房或兒童房等日常動線上。如果有類似中庭能夠面向戶外的開口處的話,更能用來轉換心情。

[岸本和彥]

### 圖│讀書空間格局範例　〔S＝1：200〕

#### 設置在主臥與兒童房前面

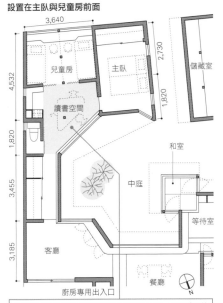

3,640 / 2,730 / 4,532 / 1,820 / 1,820 / 3,455 / 3,185

兒童房　主臥　儲藏室　讀書空間　和室　中庭　等待室　客廳　餐廳　廚房專用出入口

考慮到主臥跟兒童房主要是用來睡覺的地方,便在房間前面設置讀書空間,因為可以在桌子旁邊迴游,動線十分順暢。可穿過中庭連接到餐廳。

1樓平面圖

#### 和走廊共用空間

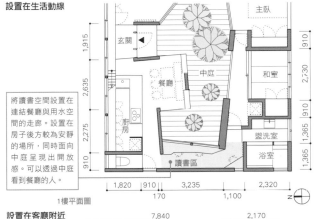

陽台　主臥　收納　兒童房2　兒童房1　挑高　讀書區　走廊　挑高

3,502 / 2,730 / 840 / 1,190 / 910

1,820 / 1,820 / 3,185 / 1,720

將讀書空間設置在前往主臥與兒童房的走廊上。走廊寬度有1.6m,不會影響動線。

2樓平面圖

#### 設置在生活動線

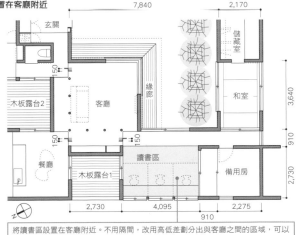

玄關　餐廳　廚房　中庭　主臥　和室　盥洗室　浴室　讀書區

1,915 / 2,635 / 2,275 / 2,730 / 910 / 910 / 1,365 / 1,365

1,820 / 910 / 3,235 / 2,320 / 170 / 1,100

將讀書空間設置在連結餐廳與用水空間的走廊。設置在房子後方較為安靜的場所,同時面向中庭呈現出開放感。可以透過中庭看到餐廳的人。

1樓平面圖

#### 設置在日常會使用的場所

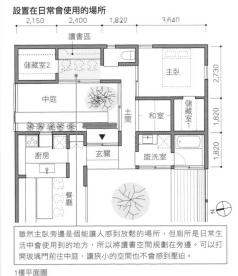

2,150 / 2,400 / 1,820 / 3,640

讀書區　儲藏室2　中庭　主臥　土間　和室　儲藏室1　廚房　玄關　盥洗室　餐廳

2,730 / 1,820 / 1,820

雖然主臥旁邊是個能讓人感到放鬆的場所,但廁所是日常生活中會使用到的地方,所以將讀書空間規劃在旁邊。可以打開玻璃門前往中庭,讓狹小的空間也不會感到壓迫。

1樓平面圖

#### 設置在客廳附近

7,840 / 2,170

玄關　儲藏室　客廳　緣廊　和室　木板露台2　50　50　讀書區　木板露台1　餐廳　備用房

3,640 / 910 / 2,730

2,730 / 4,095 / 2,275 / 910 / 150 / 150

將讀書區設置在客廳附近。不用隔間,改用高低差劃分出與客廳之間的區域,可以保持視線通暢,還能看到小孩的動態。

1樓平面圖

「余白之社」、「小松島之家」、「濱竹之家」、「包圍天空之家」、「岐阜之家」設計:acaa

## 以挑高空間或閣樓來連結小孩房

### 透過挑高空間來連結小孩房與LDK

如果小孩房和LDK在不同樓層時，當孩子待在房裡時，會讓人十分在意孩子的動態。只要將小孩房面向挑高區域，就能透過挑高空間來連接到LDK，就可以注意到孩子目前的狀況。如果挑高空間能有採光、通風的效果會更好。

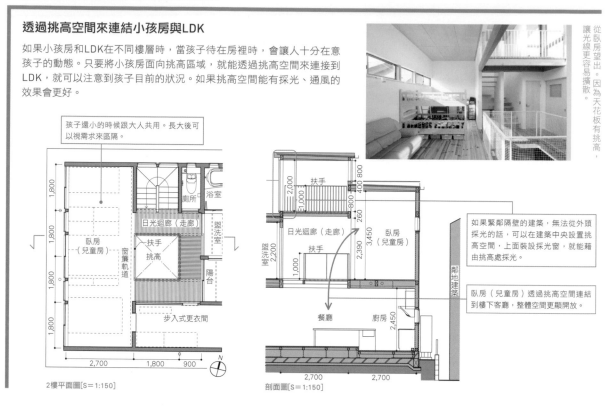

孩子還小的時候跟大人共用。長大後可以視需求來區隔。

2樓平面圖[S＝1:150]

如果緊鄰隔壁的建築，無法從外頭採光的話，可以在建築中央設置挑高空間，上面裝設採光窗，就能藉由挑高處採光。

臥房（兒童房）透過挑高空間連結到樓下客廳，整體空間更顯開放。

從臥房望出，因為天花板有挑高，讓光線更容易擴散。

剖面圖[S＝1:150]

### 設置閣樓或開放走廊，避免空間密室化

如果在小孩房裡設計讀書空間，擁有過多機能時，很容易讓空間變得封閉。要打造即便讓1個人也能使用的房間，但能夠同時感受到其他家人動態的空間設計會更為理想。比方説，將共用的閣樓設在兩間小孩房的上方，就能感受到隔壁的動態，走廊上的隔間可以選用活動玻璃門等，保持和其他房間的聯繫。

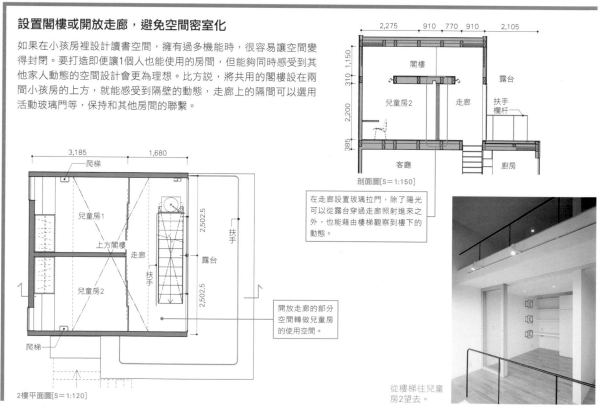

剖面圖[S＝1:150]

在走廊設置玻璃拉門，除了陽光可以從露台穿過走廊照射進來之外，也能藉由樓梯觀察到樓下的動態。

2樓平面圖[S＝1:120]

開放走廊的部分空間轉做兒童房的使用空間。

從樓梯往兒童房2望去。

上：「埼玉之家」設計：石川直子建築設計事務所・Atelier Kingyo8＋HAN環境・建築設計事務所｜攝影：渡部信光
下：「K's step」設計：Far East Design Lab｜攝影：平 剛

## 設置在用水空間旁

步入式更衣間的位置

望向更衣間內部。吊桿和放置摺好衣物的空間分開設計。

### 將更衣間設置在用水空間旁，家事更有效率

比起將家人的衣物分別放在自己的房間，把全家人的衣物統一收納在用水空間旁邊的話，將換衣服或脫衣、洗滌、收納等動線整合在一起更能提升效率。全家人要共同使用時，設立一個獨立的房間會更好。

**1樓平面圖[S＝1：150]**

雨庇 / 吊衣桿 / 坪庭 / 玄關 / 步入式更衣間 / 層板 / 盥洗室 / 浴室 / 1,200 / 1,200 / 1,200 / 廁所 / 廚房 / 電腦區 / 客廳 / 910 / 4,550 / 1,820 / 1,820 / 910 / 1,820 / 620 / 280 / 500

步入式更衣間設在盥洗室旁。家人在換衣服或要洗澡時，就能使用更衣間。同時離廚房也近，將家事動線整合在一起，提升效率。

立面圖 B

A

橡木合板 厚度24 CL / 不鏽鋼吊衣桿 φ30 / 兩層可動層板 木心板厚度24 CL / 1,950 / 24 / 24 / 24 / 24 / 330 / 70 / 1,800

**立面圖[S＝1：80]** 4,550

**A側立面圖**

不鏽鋼托架 L1,200埋入 / 不鏽鋼吊衣桿 φ30 / 1,820

**B側立面圖**

### 將步入式更衣間設置在動線上

考慮到家人上班、回家這些日常早晚出入的情況，會希望能夠將步入式更衣間設置在臥房、盥洗室、玄關的動線上。除了能活用有限的空間，還可以提升便利性。要讓LDK與臥房能夠更加舒適，要訣就是確保有方便使用且足夠的收納空間。

將玄關、主臥和兒童房通往更衣間的動線整合在一起。

主臥 / 更衣間 / 盥洗室 / 浴室 / 廁所 / 廚房專用出入口 / 600 / 910 / 600 / 1,220 / 1,820 / 2,730 / 910 / 910 / 640

**1樓平面圖[S＝1：120]**

由於盥洗室、浴室就在更衣間的旁邊，不論是早上盥洗後、回家時、洗完澡後，使用起來都十分方便。

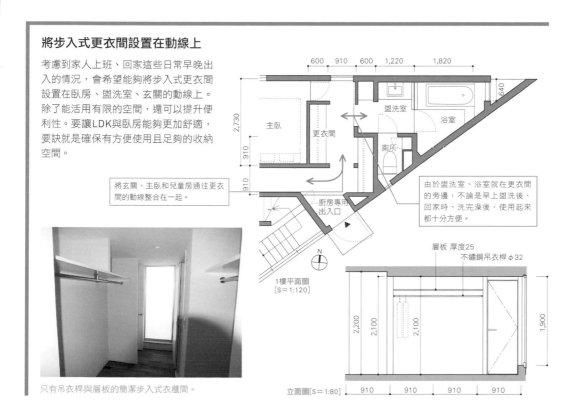

只有吊衣桿與層板的簡潔步入式衣櫃間。

層板 厚度25 / 不鏽鋼吊衣桿 φ32 / 2,200 / 2,100 / 2,100 / 2,100 / 1,900

**立面圖[S＝1：80]** 910 / 910 / 910 / 910

上：「時常能看到電車之家」設計：ARCHIPLACE設計事務所｜攝影：石井正博
下：「AH-HOUSE」設計：HAK｜攝影：石田篤

# CHAPTER 2

## 細節

# 入門走道・玄關

從道路通往玄關的廊道，若想留給客人深刻的印象，規劃時希望呈現質感。
為了不讓人從馬路上直接看到玄關，
可以利用壁面、植栽或地板的石材等素材來設計廊道動線，讓來訪者產生期待。
這時原本就有的植栽就盡可能保留，新的植栽則盡量自然融入環境，
這樣時間久了，就會慢慢產生悠閒的氛圍。

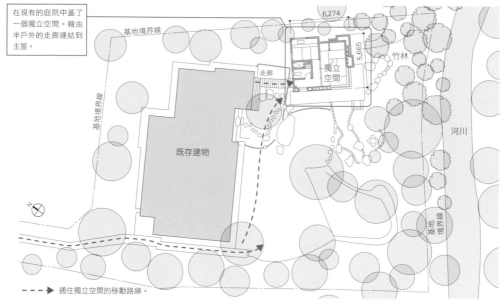

## 圖1 │ 配置圖 〔S＝1:400〕

在現有的庭院中蓋了一個獨立空間。藉由半戶外的走廊連結到主屋。

基地境界線

6,274

5,665

竹林

走廊

獨立空間

基地境界線

既存建物

河川

基地境界線

N

- - - → 通往獨立空間的移動路線。

從走道往獨立空間望去。屋簷高度控制在2.1m，營造恬靜氛圍。

## 運用庭園規劃，將動線由外導入室內

**同樣的庭院，呈現不同風情**

要讓建築自然融入周遭景色時，就要考慮到高度、形狀和材質的搭配。規劃建築的入門走道時，要讓人可以享受散步的樂趣。這個案例在超過150坪的庭院角落搭建了一個高約4.3m、10坪大小的獨立房屋。獨立空間面向綠意盎然的庭院，與基地約有1.6m的落差，並利用深度2.15m簷廊來移動。和室部分則利用屋簷與寬1.35m的木板來切割出庭院空間，享受與入門走道不同風情的景色。

[城戶崎博孝]

## 圖2｜剖面細部圖　〔S＝1:50〕

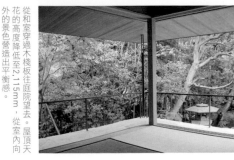

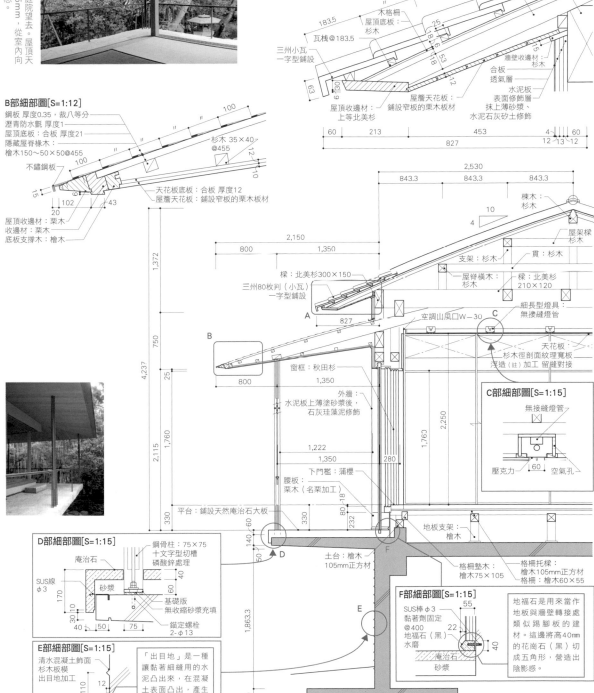

**A部細部圖[S=1:12]**

樑：北美杉210×120
183.5
隱藏屋脊椽木：檜木帶芯材@455
183.5
木格柵
屋頂底板：杉木
瓦棧@183.5
三州小瓦一字型鋪設
牆壁收邊材：杉木
合板
透氣層
水泥板
表面修飾層
抹上薄砂漿、水泥石灰矽土修飾
屋簷天花板：鋪設窄板的栗木板材
屋頂收邊材上等北美杉
60　213　453　827　4　60

**B部細部圖[S=1:12]**

鋼板 厚度0.35，折八等分
瀝青防水氈 厚度1
屋頂底板：合板 厚度21
隱藏屋脊椽木：檜木150～50×50@455
不鏽鋼板
杉木 35×40 @455
天花板底板：合板 厚度12
屋簷天花板：鋪設窄板的栗木板材
屋頂收邊材：栗木
收邊材：栗木
底板支撐木：檜木

1,372
750
25
4,237
2,115
1,760
330
1,863.3
250

2,530
843.3　843.3　843.3
棟木：杉木
10
4
屋架樑：杉木
支架：杉木
貫：杉木
屋脊橫木：杉木
樑：北美杉210×120

2,150
800　1,350
樑：北美杉300×150
三州80枚判（小瓦）一字型鋪設
827
A
800
B
窗框：秋田杉
1,350
空調出風口W－30
細長型燈具無接縫燈管
C
天花板：杉木徑剖面紋理寬板浮造(註)加工 留縫對接
外牆：水泥板上薄塗砂漿後，石灰珪藻泥修飾
1,222
1,350
280
2,250
1,760
232

**C部細部圖[S=1:15]**
無接縫燈管
60
壓克力　空氣孔

下門檻：蒲櫻
腰板：栗木（名栗加工）
平台：鋪設天然庵治石大板
60　60
140
50
土台：檜木105mm正方材
330
80-18
地板支架：檜木
F
格柵墊木：檜木75×105
格柵托樑：檜木105mm正方材
格柵：檜木60×55

**D部細部圖[S=1:15]**
鋼骨柱：75×75
十文字型切槽磷酸鋅處理
庵治石
SUS線 φ3
砂漿
170
30 10
40　50　75
60
40
基礎版
無收縮砂漿充填
錨定螺栓
2-φ13

**E部細部圖[S=1:15]**
清水混凝土飾面
杉木板模
出目地加工
110
12
15
「出目地」是一種讓黏著細縫用的水泥凸出來，在混凝土表面凸出，產生陰影的裝飾手法。

E

**F部細部圖[S=1:15]**
SUS棒 φ3
黏著劑固定@400
地福石（黑）水磨
55
22
40
庵治石
砂漿
地福石是用來當作地板與牆壁轉接處類似踢腳板的建材。這邊將高40mm的花崗石（黑）切成五角形，營造出陰影感。

譯註：「浮造」是一種強調木紋的拋光手法。

## 圖1│前庭平面圖

〔S＝1:150〕

外牆：
- 格柵木板 寬度80 厚度12
- 油性著色劑
- 透氣層 厚度33
- 透濕防水防護膜
- 隔熱板 OSB板 厚度9.5＋
- 聚苯乙烯發泡材 厚度55
- 防濕氧密發泡材

外牆：
- 彈性薄塗塗料 金鏝押 厚度6
- 壁板 厚度12 無縫處理
- 透氣層 厚度33
- 透濕防水防護膜
- 隔熱板 OSB板 厚度9.5＋
- 聚苯乙烯發泡材 厚度55
- 防濕氧密發泡材

玄關

使用嵌燈照射玄關附近的木板外牆，使用投射燈由下往上照射植栽。藉由照射色彩豐富的部分，增加裡面的亮度，自然就能將人引導至玄關。

地板：花崗石 燒面 寬度685 厚度30

地板：洗石子（二分黑）厚度40

停車場

前庭

R5,850

6,300

沿著圓弧的外緣種植植栽，順勢從道路往玄關誘導過去。

外牆（非隔熱）：
- 彈性薄塗塗料 金鏝押 厚度6
- 壁板 厚度12 無縫處理
- 透濕防水防護膜

車擋：手動 H700

外牆（圍牆）：
- 彈性薄塗塗料 金鏝押 厚度6

前方道路

5,550　　7,200

矮牆：花崗石 水磨處理
L900×80×H120

## 圖2│前庭細部圖

〔S＝1:50〕

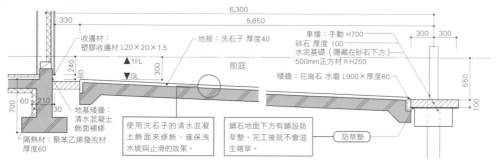

6,300
330　5,850
300　300

收邊材：塑膠收邊材 L20×20×1.5

地板：洗石子 厚度40

車擋：手動 H700

▲1FL
▼GL

前庭

碎石 厚度100
水泥基礎（隱藏在砂石下方）
500mm正方材×H250

矮牆：花崗石 水磨 L900×厚度80

240　60　300

700　60　210　30

550
100

地基矮牆：清水混凝土飾面補修

隔熱材：聚苯乙烯發泡材 厚度60

使用洗石子的清水混凝土飾面來修飾，確保淺水坡與止滑的效果。

鋪石地面下方有鋪設防草墊，完工後就不會滋生雜草。

防草墊

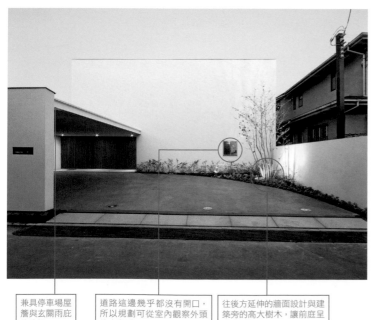

兼具停車場屋簷與玄關雨庇的功能。

道路這邊幾乎都沒有開口，所以規劃可從室內觀察外頭的小窗戶。

往後方延伸的牆面設計與建築旁的高大樹木，讓前庭呈現遠近層次。

「中原之家」設計：CASE DESIGN STUDIO｜攝影：CASE DESIGN STUDIO

### 整合入門走道機能，並營造視覺效果

**展現出遠近感的配置**

規劃室外停車場時，可以將停車場納入成前庭的一部分。正面寬度12.75m、深6.3m，空間足夠停放多台汽車的基地，將玄關配置在馬路的對角線上，營造出遠近感。而玄關大門規劃在從馬路這邊看不到的位置，增加防盜安全。也須考量從馬路看過來時，車子停放在裡面的情況。由於入門走道就具備了停車場屋簷、大門與雨庇、圍牆、廚房專用出入口、門牌、郵箱等多種功能，就用整面牆壁來突顯大門，同時具有玄關雨庇與屋簷的功能，呈現出簡約美感。

〔橫田典雄〕

# 圖1│剖面圖　〔S=1:120〕

起居主棟棟高
▽屋簷高度
山牆
基地境界線
2FL
▽1FL
▽GL

頂端固定底材、綴鋁鋅鋼板
露台
大谷石 厚度60
走廊
圍牆：清水混凝土飾面、
白洲壁雙面刮搔修飾

450
10
4
650
2,300
1,350
2,100
5,050
450
450
2,085
2,500
1,800
250

房子周圍種了馬醉木這類的樹木，到草類的木賊等各式各樣的植栽。樹木種在靠近鄰宅的窗戶藉此遮擋視線，後方則規劃高度較高的樹木，營造玄關廊道的距離感。

圍牆與建築外牆的白洲壁，使用刮搔手法來修飾表面，營造出陰影來豐富外觀。

步道部分鋪上大谷石，左右兩旁種植植栽。大谷石能夠給人柔和的印象，十分適合用來搭配草木。

# 圖1│外部圖　〔S=1:80〕

臥房
（GL +250）

一牆壁：砂灰泥塗裝 厚度11｜地板：石灰岩 厚度15
帶孔泥牆底材 厚度9

鋁門窗
（單扇）

露台
（GL +250）

次谷石

圍牆：大谷石牆
H=900
（GL ±0）
現葉芒

走廊
（GL +250）

縱格條·格子：雲杉 OP

含笑花
山菁
浮羊齒
雞麻
椰葉山麥冬
一葉蘭
石蕗
格子
西南壁
油性褐色面
百子蓮
碎石地
紅蓋鱗毛蕨
水砂根
桃葉珊瑚

圍牆：
清水混凝土飾面、
白洲壁雙面刮搔修飾
頂端固定底材、
綴鋁鋅鋼板
H=1,800
歧葉桂
十大功勞
南天竹
椰葉山麥冬
麥冬
水砂根
玉簪
紅蓋鱗毛蕨
馬醉木
入門走道
一葉蘭
聖誕玫瑰
少花細婁花
闊葉山麥冬

玄關
地板：砂漿
金鏝修飾
（GL +200）

雨庇
（GL +165）
屋簷天花板·壁面：白洲壁刮搔修飾
地板：砂漿金鏝修飾

儲藏室

紅蓋鱗毛蕨　水砂根　萬年青

外牆：（有透氣）
白洲壁刮搔修飾
木格柵 厚度10·格子
塗裝黑板 厚度18
透濕防水防護膜
（GL ±0）

野扇花
道路境界線
闊葉蔓草

基地境界線
3,600
1,500
1,200
1,500
1,800
1,940
2,700

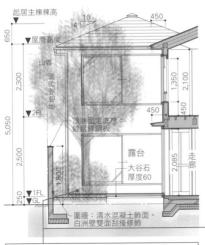

從走道往露台望去。右邊是梔子花和石蕗，正面的矮牆邊有一葉蘭跟紅蓋鱗毛蕨、越過圍牆能看到山菁。

從走道前方往深處望去。左手邊是中型的含笑花（3～10 m高米）、後面是辣菲矢竹跟玉龍，右手邊能看到紅蓋鱗毛蕨。後面還有作為視線焦點的山菁。

## 採用雁行配置的建築

就算是正面寬度不夠的狹小建地，同樣也能規劃出像是町屋（連體式建築，前方為店鋪，後為民宅）一般，擁有通庭（從正門貫通到後門的土間）或坪庭、奧庭（內院），十分豐富的空間設計。在這個不到40坪且東西狹長的建地，將這個建築區分成3個區塊並呈雁行配置，靠近基地境界線的餘白空間用來配置停車場、玄關露地（茶室外的庭園）、中庭、裏庭。狹小建地的植栽會有落葉掉落到鄰宅的問題。這邊選擇種植不會一次大量落葉的常綠樹。

［堀部安嗣］

「善福寺之家」設計：堀部安嗣建築設計事務所｜攝影：堀部安嗣建築設計事務所

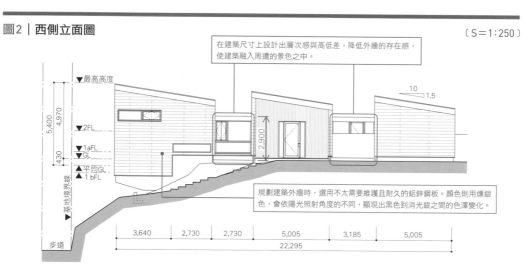

車行動線
人行動線
基地境界線
步道
基地境界線

臥房　客廳　廚房　餐廳
大廳2　大廳1
書房　和室　玄關　露台　車庫
▲雨庇
入門走道
基地境界線

N

通往玄關的走道分為人行步道與車道兩個方向。步道地面是傾斜的，為了看起來像是竹林中的樹屋，基礎部分採用懸臂設計[圖2]。

從步道望向突出竹林的建築望去。

讓外觀看起來小一點，使建築融入地景的方式

---

圖2｜西側立面圖　　　　　　　　　　　　　　　　　　　〔S＝1：250〕

在建築尺寸上設計出層次感與高低差，降低外牆的存在感，使建築融入周遭的景色之中。

10
1.5

▼最高高度
5,400
4,970
▼2FL
▼1aFL
▼GL
430
▼平均GL
▼1 bFL
基地境界線

2,900

規劃建築外牆時，選用不太需要維護且耐久的鋁鋅鋼板。顏色則用燻銀色，會依陽光照射角度的不同，顯現出黑色到消光銀之間的色澤變化。

步道

3,640　2,730　2,730　5,005　3,185　5,005
22,295

望向步道一側的門和房子。為了享受經年累月的變化風趣，直接沿用之前的步道。

### 讓建築的存在感消失

要在充滿自然風情的土地上規劃建築時，讓外觀自然融入周遭景色中，更能突顯出品味。保留長年生長在建地上的植栽，能夠讓建築更容易融入周遭。另外，還有像是將建築規劃成平房，來壓低高度，盡量平均分配建築的比重，不要讓部分空間看起來特別大等。而外牆的顏色也十分重要，使用接近黑色的色系，能夠讓建築看起來較小，並營造出沉穩氛圍，溫和的色調塑造高雅印象。

[彥根Andrea]

「會呼吸的家」設計：彥根Andrea（彥根建築設計事務所）｜攝影：Nacasa & Partners

## 圖2│玄關剖面圖　〔S＝1:100〕

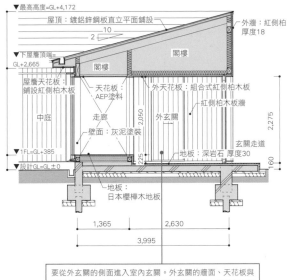

▼最高高度=GL+4,172

屋頂：鍍鋁鋅鋼板直立平面鋪設

外牆：紅側柏 厚度18

10
2

▼下屋簷頂端
GL+2,665

閣樓

閣樓

屋簷天花板：鋪設紅側柏木板

天花板：AEP塗料

外天花板：組合式紅側柏木板

紅側柏木板牆

中庭

2,050

走廊

壁面：灰泥塗裝

外玄關

玄關走道

2,275

▼1FL=GL+385

地板：深岩石 厚度30

225

160

▼設計GL=GL±0

地板：日本櫻樺木地板

1,365　2,630

3,995

要從外玄關的側面進入室內玄關。外玄關的牆面、天花板與玄關大門，都是使用跟外牆一樣的紅側柏，統一材質來突顯中庭植栽的存在感。

## 圖1│玄關平面圖　〔S＝1:150〕

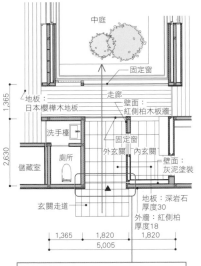

中庭

固定窗

地板：日本櫻樺木地板

1,365

走廊

壁面：紅側柏木板牆

洗手檯

固定窗

外玄關 內玄關

2,630

廁所

壁面：灰泥塗裝

儲藏室

玄關走道

地板：深岩石 厚度30

外牆：紅側柏 厚度18

1,365　1,820　1,820

5,005

在玄關雨庇設置格子門，即便是關門的狀態，還是可以透過外玄關與走廊的玻璃窗看見中庭的植栽。

## 圖3│門片細部圖　〔S＝1:20〕

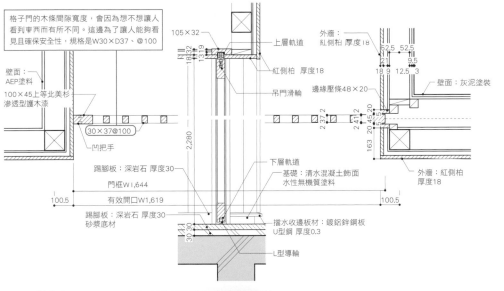

格子門的木條間隙寬度，會因為想不想讓人看到東西而有所不同。這邊為了讓人能夠看見且確保安全性，規格是W30×D37、@100

壁面：AEP塗料

100×45上等北美杉滲透型護木漆

30×37@100

凹把手

踢腳板：深岩石 厚度30

門框W1,644

有效開口W1,619

踢腳板：深岩石 厚度30
砂漿底材

105×32

上層軌道

紅側柏 厚度18

吊門滑輪

下層軌道

基礎：清水混凝土飾面
水性無機質塗料

擋水收邊板材：鍍鋁鋅鋼板
U型鋼 厚度0.3

L型導輪

2,280

100.5

100.5

外牆：紅側柏 厚度18

52.5　52.5

壁面：灰泥塗裝

邊緣壓條48×20

外牆：紅側柏 厚度18

### 運用格子門營造美景

有天井的房子都會在基地境界線上規劃圍牆，此案為了避免全然的封閉空間，特意向外展示內部中庭的部分景色。設置了寬1,820mm、高2,280mm的直條格子門來確保居家安全，同時還具有通風效果，並營造出視線的穿透感。

〔八島正年〕

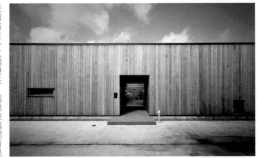

從道路往外玄關望去。越過玻璃門看見內部中庭。

「上門柵之家」設計：八島建築設計事務所│攝影：鈴木研一

運用格子門和緩聯繫中庭與戶外

## 圖2 | A部分剖面細部圖　〔S＝1:20〕

前庭

盥洗室

氣密條 厚度20

龍腦香木 厚度20
透氣圍板 15×45
透濕防水防護膜
結構用合板 厚度9
柱 105mm正方材
隔熱材 高性能
玻璃棉16K 厚度100
石膏板 厚度12.5 AEP塗料

防蟲網

地板：
木地板 厚度15
合板 厚度12（加熱地板）
合板 厚度12
格柵 45×40
（加熱地板有設置隔熱材）
格柵托樑採105mm正方材

105

15
12
45
12
105

120
60 60
250

隔熱材：噴覆聚氨酯發泡劑A種
厚度50

由於龍腦香木適合用來當作木棧板材，設置在室外使用也比較放心。但是考慮到時間會帶來變化，配合外牆以植物油基底的自然塗料來修飾。

## 圖1 | 玄關剖面圖　〔S＝1:150〕

頂端固定底材：鍍鋁鋅鋼板

外牆：
結構用合板 厚度9
砂漿金屬網底材 厚度15
低污染丙烯酸矽利康塗料
噴覆修飾

2,648

儲藏室

屋簷天花板：
矽酸鈣板 厚度12
非水分散型塗料
（NAD塗料）

前庭
地板：
蘆野石 厚度30
水磨處理

天花板：
石膏板
厚度9.5

2,570

玄關

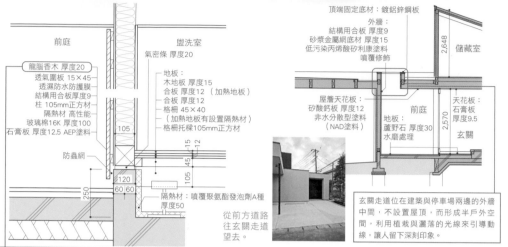

玄關走道位在建築與停車場兩邊的外牆中間，不設置屋頂，而形成半戶外空間，利用植栽與灑落的光線來引導動線，讓人留下深刻印象。

從前方道路往玄關走道望去。

## 圖3 | 玄關走道・玄關平面圖　〔S＝1:150〕

沿著道路刻意設置一道外牆，增加防盜機能，形成一個獨立空間，並利用平緩樓梯和採光設計，營造出獨特且令人放鬆的空間。

等待室　玄關

客廳・餐廳

前庭

置鞋間

道路境界線

2,730

停車場

2,730

土間
混凝土金鏝押

地板：
蘆野石
厚度30
水磨

A

3,105

玄關走道

大谷石
300×900
厚度60

土間
混凝土金鏝押

腳踏車停放處

道路境界線

3,640　2,275　2,275　2,275

N

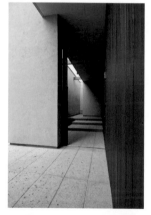

從玄關走道往前庭望去。地板從前面的大谷石到後面的蘆野石，十分自然地連結在一起。

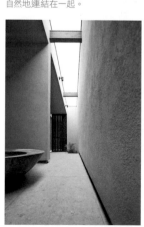

從等待室往前庭上方望去。為了讓外牆能夠藉由光線呈現出陰影，表面有刻意做得粗糙些。

### 一道牆壁就能改變整體印象

屋簷下的空間漸漸從日本的住宅文化中消失。根據現行法規[※]，只要屋簷超過1m以上的部分就會算入建坪裡面。因此比起在屋簷下乘涼，現在人更習慣直接使用冷氣。

這邊將進入玄關前的屋簷當成是入門走道。在深度約2.3m的屋簷與停車場之間設置一面高3.5m的外牆，打造一個既不是戶外也非室內的中間地帶，沿著外牆設置一個寬800mm、能夠望向天空的挑高空間。可以一邊看著在牆面顯露陰影的光線，一邊誘導人前往玄關。

[山中祐一郎]

「萩之家」設計：S.O.Y.建築環境研究所｜攝影：S.O.Y.建築環境研究所
※ 日本建築基準法施行令第2條第1項第2號，符合「屋簷、雨遮、挑出空間或類似設計」的規範內容時，從前端到1m以內的範圍得不計入建築坪數。

打造擁有緣廊功能的開放玄關

## 圖3│門窗細部圖　〔S＝1:15〕

樹脂收邊材
T型25×12.5 厚度1

填縫

石膏板 厚度12.5
噴覆彈性薄塗塗料
厚度0.5

148　73

1,520

13　120　15
填縫
15

無接縫燈管

上門楣：北美杉
105×120 油性著色劑罩光漆
（間接照明凹槽 W50×H55）

105

3,400

玄關

客房

30
28.5　61.5
13　208

1,775

34.5　145.5　28

台階：北美杉 厚度36
油性著色劑罩光漆
收邊材105
突出踢腳板180

105

240

裝飾接縫12mm正方材

玄關直接連接到客房的入口且架高240mm，只要打開拉門就變成能夠稍坐休息的空間。

北美杉 厚度15
油性著色劑罩光漆

所有的上門楣都有搭配照明，利用間接的柔和光線來照亮相鄰的房間。

## 圖1│1樓部分平面圖　〔S＝1:200〕

N

客廳

3,004

餐廳

書房

2,704

2,404

客房

走廊

2,250

2,400

1,350

2,550

1,350

玄關

雨庇

10,500

600

1,954

4,954

將雨庇、玄關、客房、書房、餐廳、客廳串聯在一起，藉由拉門的開關，改變各個空間或是與戶外的關係。

## 圖2│玄關、客房剖面圖　〔S＝1:60〕

屋頂：防水防護鋪料（接着工法）厚度2
底材：合板 厚度9＋9
坡度格柵45×（30～82.5）@450（透氣層）
結構用合板 厚度24
天花板隔熱：玻璃棉90＋90
防濕氣密發泡材

100

1

300

3,400

玻璃 厚度6

格子門

雨庇

玄關

客房

地板：
鋪設榻榻米 厚度30
底材：合板 厚度12
格柵45mm正方材 @450
格柵托樑120mm正方材 @900

200

房間的隔間牆設有開口，上門楣的上方是玻璃或是格子，下方則是設置拉門。

地板：金鏝押
表面塗抹強化劑
焊接鐵網100×100×φ3.2

隔熱補強：
聚苯乙烯發泡材 厚度75

900　1,350

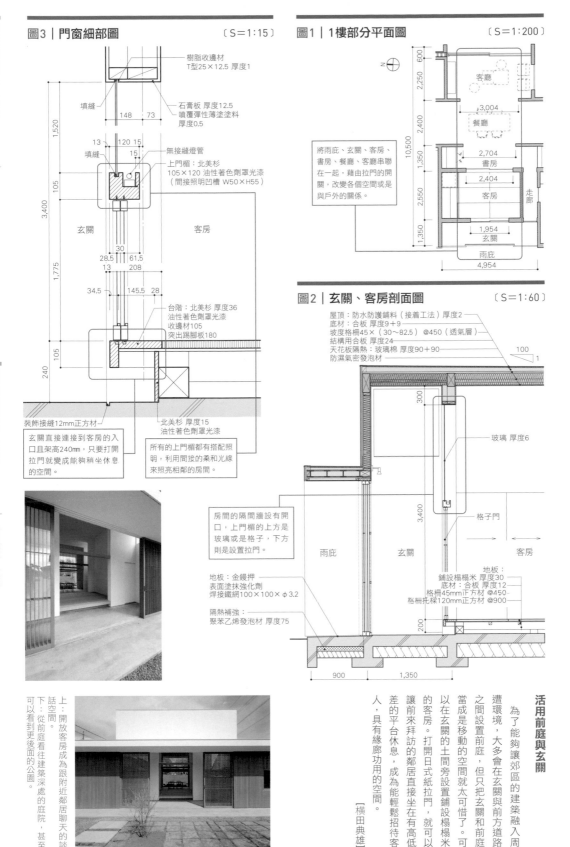

### 活用前庭與玄關

為了能夠讓郊區的建築融入周遭環境，大多會在玄關與前方道路之間設置前庭，但只把玄關和前庭當成是移動的空間就太可惜了。可以在玄關的土間旁設置鋪設榻榻米的客房。打開日式紙拉門，就可以讓前來拜訪的鄰居直接坐在有高低差的平台休息，成為能輕鬆招待客人，具有緣廊功能用的空間。

〔橫田典雄〕

上：開放客房成為跟附近鄰居聊天的談話空間。
下：從前庭看往建築深處的庭院。甚至可以看到更後面的公園。

「富士宮之家」設計：CASE DESIGN STUDIO │攝影：CASE DESIGN STUDIO

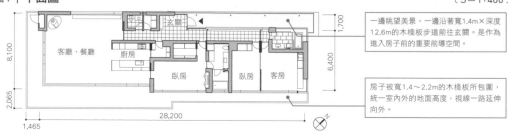

## 圖1│平面圖
〔S＝1：400〕

一邊眺望美景，一邊沿著寬1.4m×深度12.6m的木棧板步道前往玄關。是作為進入房子前的重要前導空間。

房子被寬1.4～2.2m的木棧板所包圍，統一室內外的地面高度，視線一路延伸向外。

客廳·餐廳　廚房　臥房　臥房　客房　玄關

8,100　2,065　1,700　6,400

28,200　1,465

## 圖2│剖面圖
〔S＝1：100〕

2,100　3,450　11,100　2,950　2,600

若想將戶外露台和室內融為一體，不僅內外的地面高度要統一，以及屋簷高度和天花板高度也必須一致。

鍍鋅鋁合金鋼板　豎立式彎折咬合鋪設
瀝青防水層
木絲水泥板　厚度18

清水混凝土飾面杉木凹凸插榫嵌合裝飾框材

噴覆PU發泡填縫劑　厚度50

最高高度　698　102　600

屋簷高度

屋簷天花板：北美杉　厚度12
白肉邊材（無人節）凹凸插榫嵌合加工

扶手：St.FB38×9、16×9
支柱：St.FB38×9
扶手欄杆：St.φ9
（熱浸鍍鋅、聚氨酯樹脂塗料）

風箱

天花板：石膏板
厚度9.5＋9.5、噴漆塗裝

客廳·餐廳

鋼骨柱：
φ80
熱浸鍍鋅塗上
常溫硬化型
氟素樹脂

壁面：
鋪設石材

地板：木地板　厚度15
加熱地板　厚度12
碎料板　厚度25
系統地板
隔熱材
水泥　厚度80
波浪鋼承板　厚度5

1,865　435　2,400　2,650　900

2,400　250

外牆：
南洋材

1FL　200　1SL

H型鋼
100×100
熱浸鍍鋅、2-UE〔※〕
木棧板：
南洋材　厚度30
格柵：45mm正方材
@450
防水：
氨基甲酸
乙酯聚氨酯防水塗膜

565　1,500　2,065

鋼骨柱：φ318.5
熱浸鍍鋅
塗上氟素樹脂

318.5

合板　厚度12
矽酸鈣板　厚度6
噴覆低污染外裝壓克力塗料

暖爐進氣口

H型鋼100×100
熱浸鍍鋅、2-UE

210

位於斜坡的房子若有突出的情況下，木棧露台的下方尾端和雨庇，都容易成為目光的焦點。為了看起來能夠更銳利，設置底部H型鋼時，特別將100×100的法蘭盤部分立起來，讓它能夠產生陰影。

望向從斜坡突出的房子。由於房子是靠屋頂與木棧板所構成的，如何拿捏簷角跟木棧板邊緣的厚度便是關鍵。利用屋簷最前面的兩片鋼板與連接木棧板前端的H型鋼法蘭盤來製造陰影，營造出銳利的線條。

**在屋簷的最前端製造陰影**

建築的屋簷是整體設計的重點之一，能夠從室內以水平線的方式將景色切割出來，漫步在屋簷下能感受到身處中間地帶的舒適感。要讓屋簷看起來最美觀的要素，就是屋長夠長且連續延伸，以及削薄簷角營造出輕快的浮游感。

在約30m長的屋簷最前端設置了兩片細長鋼板，讓這個深度多達2,100mm的屋簷，非但不感到沉重，反而更顯現出輕盈感。考慮到寒暑的熱漲冷縮，鋼板部分有施加氟素系塗裝。

［城戶崎博孝］

「八岳之家」設計：城戶崎建築研究室｜攝影：新建築社攝影部
※雙液型聚氨酯琺瑯漆

## 圖3｜簷角細部圖

〔S＝1:15〕

從木板露台往簷角望去。沒有多餘的設計阻礙視線，能自在享受風景。為了不讓建築的結構柱阻礙從室內望出去的視線，使用較細的直徑89mm鋼骨柱。

一般在製作簷角的前端部分時，都會考慮到由下往上看時是否美觀。不過依照基地形狀的不同，也會有從上往下看的視點，需要注意屋頂材料的鋪設方式。

若是RC構造的建築與屋簷都用相同材質時，在構造上會讓簷角感覺過厚。想要讓簷角縮薄時，可以從屋簷的中間使用鋼骨來挑出。

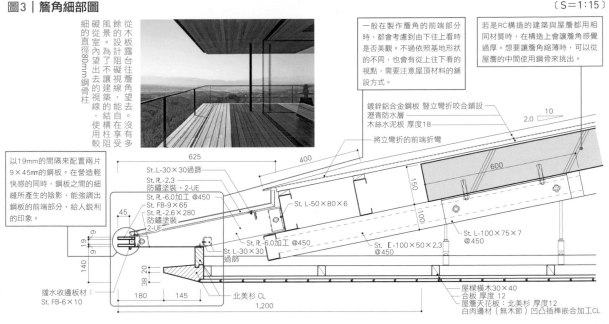

以19mm的間隔來配置兩片9×45mm的鋼板。在營造輕快感的同時，鋼板之間的細縫所產生的陰影，能強調出鋼板的前端部分，給人銳利的印象。

鍍鋅鋁合金鋼板 豎立彎折咬合鋪設
瀝青防水層
木絲水泥板 厚度18
將立彎折的前端折彎

625
400
600
2.0　10
150
1100

St. L-30×30過篩
St. R.-2.3 防鏽塗裝、2-UE
St. R.-6.0加工 @450
St. FB-9×65
St. R.-2.6×280 防鏽塗裝 2-UE
St. R.-6.0加工 @450
St. L-30×30 過篩

St. L-50×80×6
St. L-100×75×7 @450
St. L-100×50×2.3 @450

45
19
9
140
38　20

擋水收邊板材：
St. FB-6×10

180　145
北美杉 CL
1,200

屋樑橫木30×40
合板 厚度12
屋簷天花板：北美杉 厚度12
白肉邊材（無木節）凹凸插榫嵌合加工CL

---

## 圖2｜前庭剖面圖

〔S＝1:50〕

要保持玄關走道外牆兩面的整潔時，就要在牆頂設置排水溝，讓水從兩側排出去，避免直接流到牆面。

222
排水溝：W50

外牆（RC部分）：
薄塗底材處理材 厚度4、
加上灰泥 厚度2
塗上撥水劑
前庭

收邊材：塑膠收邊材
L20×20×1.5

向上立起：花崗石
（黑、水磨）L900 厚度25
地板：玄昌石（自然面）
600×300 厚度10

189
1,500
300
189
2,850
150
-30
300
300
450
2,100

地板使用自然面板材質時，淺水坡度的角度要規劃大一些。

跟灰泥的平滑質感相比較之下，鋪設自然面玄昌石，黑色石材在雨天更顯美麗。

## 圖2｜前庭平面圖

〔S＝1:250〕

並不是從馬路直接就能進到玄關，而是加設外牆，打造沿著外牆才能到達玄關的動線設計，讓空間感覺更有深度。

車庫
四照花
南庭
玄關
紅蓋鱗毛蕨
山白竹
大廳
前庭
四照花
客廳
儲藏室
3.60
5.850

前方道路
山白竹
雞爪槭
馬醉木
四照花
雞爪槭
北庭
基地境界線
碎石地
2,100
N

植栽以山白竹、四照花和雞爪槭為主，都是屬於不太需要照顧的植物。

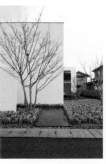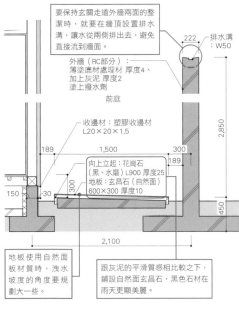

利用山白竹灌木叢、外牆，以及鋪設玄昌石，將人誘導到玄關。轉角配置具有點睛效果的高大樹木。

玄昌石小徑。

種植了矮樹叢，牆角可以沿馬路走道一個遮掩視線的外牆來劃分出走道範圍。用來迎接客人的是在高度約3m的外牆，並鋪上寬度1.2m的

不但可以在玄關走道上下功夫，還可以沿馬路設置一個遮掩視線的外

玄關。玄關一般都會面向馬路，希望擁有一個能夠舒適迎接客人的

### 適當遮掩視線來迎接客人

# 以植栽、石地板、外牆順暢引路

〔橫田典雄〕

「山陰之家」設計：CASE DESIGN STUDIO｜攝影：CASE DESIGN STUDIO

## 圖2｜收納X細部圖　〔S=1:50〕

立面圖

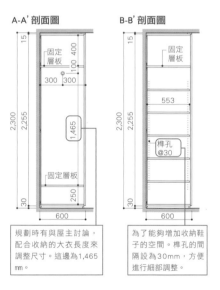

- 固定層板
- 吊衣桿
- 固定層板
- C
- 固定層板

3　436　3　436　3　436　3
2,153　17
300
700
879.5　　440.5
1,320
15　　　　　　　　　15
2,300　2,255
15
45
30

### C處門片剖面細部圖〔S=1:5〕

- 桶身：低壓美耐板（白）
- 木斷面：貼皮處理
- 門：櫟木膠合板
  開放漆面塗裝（木紋理外露的表面修飾法）
17　3
20

> 不使用門把，而改用凹把手設計，營造出低調且乾淨的效果。

## 圖1｜玄關平面圖　〔S=1:60〕

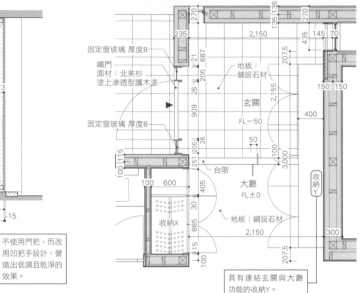

- 固定窗玻璃 厚度8
- 鐵門
  面材：北美杉塗上滲透型護木漆
- 固定窗玻璃 厚度8
- 地板：鋪設石材
- 玄關 FL−50
- 收納Y
- 台階
- 大廳 FL±0
- 地板：鋪設石材
- 收納X

235　2,150　435　145　70
270　135 135　270
2,155
909　251　205　26
400
150　150
3,000
100　600
405　885
2,150
207.5
300
207.5
100
50

> 具有連結玄關與大廳功能的收納Y。

## 圖3｜收納Y細部圖　〔S=1:50〕

立面圖

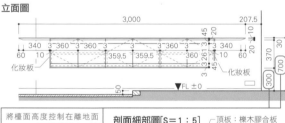

3,000　　207.5
340　3　360　3　360　3　　　3　360　3　340
359.5　　359.5　　360
60　10　　　　　　　　　　　10　60
化妝板　　　　　　　　　　　　化妝板
370　700　300
30
FL±0
50

> 將檯面高度控制在離地面700mm，降低視覺重心，讓高度2,300mm的天花板看起來比實際更高。櫃體離地懸空300mm，同時強調水平方向，加深玄關與大廳的深度，感覺更加寬敞。

### 剖面細部圖〔S=1:5〕

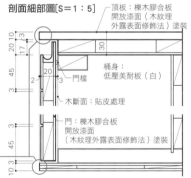

- 頂板：櫟木膠合板
  開放漆面（木紋理外露表面修飾法）塗裝
- 門檔
- 桶身：低壓美耐板（白）
- 木斷面：貼皮處理
- 門：櫟木膠合板
  開放漆面（木紋理外露表面修飾法）塗裝

20 10　3　　30
17
20　2
3　45
3
45
10 3

> 先考慮要呈現的感覺，再來規劃門片與側面收納。這邊想呈現看起來像是箱子的效果，所以側面比起門片來得搶眼。

## A-A'剖面圖

- 固定層板
- 固定層板

15
100　400
300　300
1,465
2,300　2,255
250
600
30

> 規劃時有與屋主討論，配合收納的大衣長度來調整尺寸。這邊為1,465mm。

## B-B'剖面圖

- 固定層板
- 榫孔 @30

15
553
2,300　2,255
600
30

> 為了能夠增加收納鞋子的空間。榫孔的間隔設為30mm，方便進行細部調整。

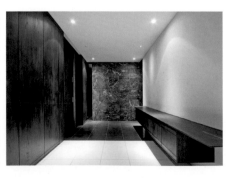

**「箱根K邸」** 設計：城戶崎建築研究室｜攝影：新建築社攝影部

### 設計迎賓的場所

玄關是收納家人物品，且用來迎接客人的必須場所。這邊除了高度2,300mm、深600mm、寬幅1,320mm的壁面收納空間之外，為了能夠將藝術品擺放在鞋櫃的檯面上，特別設置了這個高度400mm、深400mm、寬3,000mm，且離地300mm的櫃體。

[城戶崎博孝]

從大廳往玄關望去時。當玄關與大廳之間沒有高低差時。可以使用顏色（白/黑）或質感（水磨/燒面）來明確區分出界線。

從走道往玄關望去。一路延伸到
建築內部深處為止，都用相同調
性的地板材質。

## COLUMN
## 統一外牆與內部的色調與質感，自然引導動線

### 要考量周遭環境

就算是小坪數的建地，同樣希望能夠在道路與建築之間挪出點空間來回饋鄉里。這個建地約40坪左右，建築從道路境界線退縮2.3m。這個寬2.5m的玄關走道兼具停車場功能，

但為了不讓它看起來像是個停車場，在玄關旁邊種植了楊梅樹，地面走道鋪設了能×夠止滑的花崗石（90×90mm）。玄關跟大廳地面都使用大谷石，讓室內也有戶外的感覺，營造出建地與建築之間的整體感。

[堀部安嗣]

### 圖1｜1樓部分平面圖 〔S＝1:200〕

大谷石 厚度30
露台
2,100 2,100
臥房
1,500
大廳
2,400
大谷石 厚度30
玄關
儲藏室
雨庇
1,800
大谷石 厚度30
楊梅樹
玄關走道
停車場
道路境界線
磚石：花崗石90×90

大廳與露台都鋪設大谷石地板，讓視覺能夠從玄關一路延伸到露台深處的植栽，感覺空間更寬敞。

為了營造從戶外連結到室內的動線，從玄關走道的地板選用磚石（90×90mm），到雨庇與玄關鋪設的大谷石，統一整體的色調與質感。

### 圖2｜剖面圖 〔S＝1:80〕

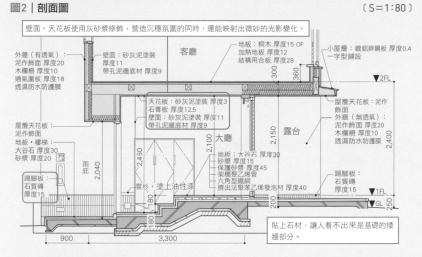

壁面、天花板使用灰砂漿修飾，營造沉穩氛圍的同時，還能映射出微妙的光影變化。

外牆（有透氣）：
泥作飾面 厚度20
木欄柵 厚度10
通氣圍板 厚度18
透濕防水防護膜

壁面：砂灰泥塗裝 厚度11
帶孔泥牆底材 厚度9

客廳

小屋版：鍍鋁鋅鋼板 厚度0.4
一字型鋪設

地板：桐木 厚度15 OF
加熱地板 厚度12
結構用合板 厚度28

300 360

2FL

屋簷天花板：泥作飾面

地板・樓梯：
大谷石 厚度30
砂漿 厚度20

踢腳板：
石質磚
厚度15

雨庇
2,040

2,450

大廳
2,100

2,150

天花板：砂灰泥塗裝 厚度3
石膏板 厚度12.5
壁面：砂灰泥塗裝 厚度11
帶孔泥牆底材 厚度9

露台
2,400

屋簷天花板：泥作飾面

外牆（無透氣）：
泥作飾面 厚度20
木欄柵 厚度10
透濕防水防護膜

地板：大谷石 厚度30
砂漿 厚度45
保護砂漿 厚度45
架橋聚乙烯管
六角型鐵網
擠出法聚苯乙烯發泡材 厚度40

踢腳板：
石質磚
厚度15

1FL
GL
250

900 3,300

雲杉，塗上油性漆

200

貼上石材，讓人看不出來是基礎的矮牆部分。

### 圖3｜大廳木製門窗細部圖 〔S＝1:10〕

從大廳往露台望去。塗成白色的木製門窗，能讓門框的豎木看起來更細，營造出奢華感。

木製門窗材質選用上等北美杉，室內側的窗框使用雲杉材質。考慮到戶外木製門窗的耐用性，配置在屋簷、雨庇和2樓的下層（屋簷天花板），這些不容易淋雨的地方

考慮到木製門框的下門檻強度，使用了切了溝槽的花崗石裝上棒條狀滑軌。若在戶外使用，為了減少砂塵堆積，則不用V字型滑軌。

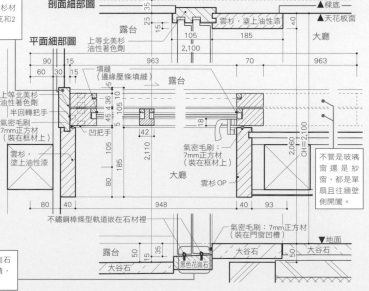

剖面細部圖

露台
雲杉，塗上油性漆
35
25
15
105
185
2,100
天花板面
樣底
大廳

平面細部圖

露台
90 15
60 30 15
上等北美杉油性著色劑
填縫（邊緣壓條填縫）
963
70
963

上等北美杉油性著色劑
半回轉把手
氣密毛刷7mm正方材（裝在框料上）
45 4 36
5 10
凹把手
18
雲杉，塗上油性漆

105
185
80
2,110
氣密毛刷：7mm正方材（裝在框料上）
42
大廳
2,060 CH＝2,100
雲杉 OP

80 40
948
40 93

不鏽鋼棒條型軌道嵌在石材裡
氣密毛刷：7mm正方材（裝在門框凹槽）
地面

露台
大谷石
50
15
35
黑色花崗石
大谷石
大谷石

不管是玻璃窗還是紗窗，都是單扇且往牆壁側開闔。

「扇風浦之家」設計：堀部安嗣建築設計事務所｜攝影：堀部安嗣建築設計事務所

## 圖2｜開口處細部圖　〔S＝1:15〕

### 剖面細部圖

外牆：大理石
（BIANCO-BROUILLE）厚度30
上滑軌：SUS、FB 厚度10×30
門框框材：St.L300×200
　　　厚度22
止震鐵件：
St.FB
厚度6×38
框：
St.PL 厚度2.3

▽2CL

水平門把

露台　　　餐廳

DH=3,080
2,740
170
3,115

▽2FL
60　170

FRP防水

日常出入的門。下方橫
向骨材的上方高度與地
板一致。

### 平面細部圖

打開時可以將水平門把
收納到直立框架裡面，
使用推拉的方式。

外牆：大理石
（BIANCO-BROUILLE）厚度30

縱框：St.PL
厚度2.3

水平門把

餐廳

門擋：St.L-50×50 厚度8

露台

DW=4,840
DW=4,740
12,190
DW=1,310
1,210
6,000
100
50
50
50
50

橫向骨材：
St.L300×200
厚度22

橫向骨材使用角鋼讓
外觀看起來更銳利。

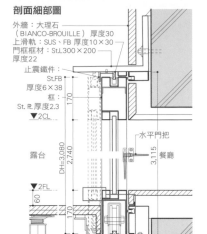

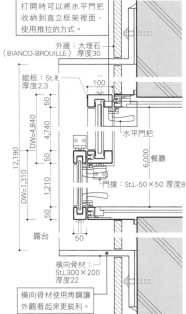

## 圖1｜客廳剖面細部圖　〔S＝1:20〕

屋頂跟外牆都有鋪設石材。規劃時為了預防髒污，雨水
會從石材的接縫流向建築本身的牆面。

大理石（BIANCO-BROUILLE）
厚度30
（乾式工法）

空氣

▽RFL＝GL＋7,180

大理石（BIANCO-BROUILLE）厚度18
裡層是花崗石 厚度18
（乾式架高地板工法）
FPR防水
洩水坡以砂漿鋪設

雨水　　　雨水

洩水坡

200　200
90　110　797

530

雨水
RA

雨水

空氣

雨水

556

為了讓大理石看起
來像是長方體，轉
角處採用45度角相
接。刻意讓外牆側
的石板稍微有點立
起來，這是為了避
免屋頂鋪設石材表
面的雨水會流向牆
壁表面，造成牆面
髒污。

（微型風管）→ SA

進氣
空調
出風口

石膏板 厚度9.5+9.5 EP
隔熱材 厚度30

客廳

大理石（BIANCO-BROUILLE）
厚度18
黏著劑
結構用合板
加熱地板 厚度12
結構用合板 厚度12
碎料板 厚度20
PE可熱塑樹脂防護膜
隔熱材 厚度25

石膏板
厚度9.5+12.5
塗裝乳膠漆
隔熱材
厚度30
空調進氣口

▽2FL＝GL＋3,910

進氣

空氣
雨水

60
3

530

外牆鋪設的石板離
建築本體的水泥牆
面有60mm的間
隙，形成通風層。
除了能將屋頂的雨
水導向通風層之
外，還可以減少夏
季日照所帶來的熱
負荷。

外牆石板的下
方底部比屋簷
側的還要下降
一些，讓排水
更好。

420

雨水

不鏽鋼擋水收邊材

80　90
797　3

大理石（BIANCO-BROUILLE）
厚度25（乾式工法）

SA：從空調吹出的乾淨空氣（出風）
RA：空調吸回的髒空氣（迴風）

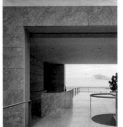

### 減輕夏季空調的負擔

在外牆鋪設石材時，使用乾式
工法會需要跟建築之間須留有50～
70mm以上的間隙。只要讓這個間隙
能流入室內，就能大幅降低日照產生的熱
負擔。如果頂樓也採用架高地板
功能，具有雙層牆（DOUBLE SKIN）的
能減輕夏季空調的
負擔。如果頂樓也採用架高地板

（使用樹脂材質支架），效果就會
更好。為了隱藏建築與石材之間的
間隙，規劃女兒牆與扶手的基礎等
外觀時，盡量簡潔就好。
由於雨水會流向建築本體這
邊，可以減少雨水在石材表面留下
髒污。

〔原田真宏〕

上：從露台往餐廳望去。利用門窗來切
割出讓人印象深刻的景色。
右：從露台往建築望去。刻意減少材質
的種類，突顯出大理石的美感。

「PLUS」設計：MOUNT FUJI ARCHITECTS STUDIO｜攝影：鈴木研一

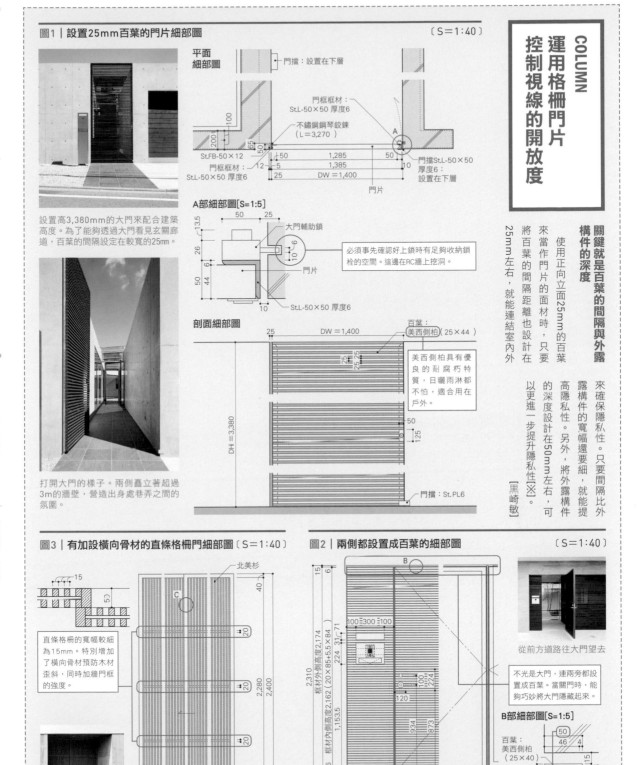

**關鍵就是百葉的間隔與外露構件的深度**

使用正向立面25mm的百葉來當作門片的面材時，只要將百葉的間隔距離也設計在25mm左右，就能連結室內外來確保隱私性。只要間隔比外露構件的寬幅還要細，就能提高隱私性。另外，將外露構件的深度設計在50mm左右，可以更進一步提升隱私性（※）。

［黑崎敏］

## 圖1│設置25mm百葉的門片細部圖　〔S＝1:40〕

平面細部圖

門擋：設置在下層

門框框材：St.L-50×50 厚度6

不鏽鋼鋼琴鉸鍊（L＝3,270）

門擋St.L-50×50 厚度6：設置在下層

St.FB-50×12

門框框材：St.L-50×50 厚度6

50　1,285　50
1,385
25　DW＝1,400
門片

設置高3,380mm的大門來配合建築高度。為了能夠透過大門看見玄關廊道，百葉的間隔設定在較寬的25mm。

### A部細部圖［S=1:5］

大門輔助鎖

必須事先確認好上鎖時有足夠收納鎖栓的空間。這邊在RC牆上挖洞。

門片

St.L-50×50 厚度6

打開大門的樣子。兩側聳立著超過3m的牆壁，營造出身處巷弄之間的氛圍。

### 剖面細部圖

百葉：美西側柏（25×44）

DW＝1,400

美西側柏具有優良的耐腐朽特質，日曬雨淋都不怕，適合用在戶外。

DH＝3,380

門擋：St.PL6

## 圖3│有加設橫向骨材的直條格柵門細部圖〔S＝1:40〕

北美杉

直條格柵的寬幅較細為15mm。特別增加了橫向骨材預防木材歪斜，同時加強門框的強度。

2,280
2,400

直條格柵門能夠防止來自街上的視線。

15　15
965　965
40　40　40
1,005　1,045
2,050

## 圖2│兩側都設置成百葉的細部圖　〔S＝1:40〕

2,310
框材外側高度2,174
框材內側高度2,162（20×85+5.5×84）
框材內側高度2,154
1,153.5
934　873

100　300　100
120
224

從前方道路往大門望去

不光是大門，連兩旁都設置成百葉。當關門時，能夠巧妙將大門隱藏起來。

### B部細部圖［S=1:5］

百葉：美西側柏（25×40）

框材：St.L-50×50 厚度6
聚氨酯樹脂塗料

400　872
50　50　50　972　50
500
12

百葉尺寸為間隔5.5mm、深度50mm。從外面往門內望去時，只能看到剪影。

「JARDIN」（圖1）、「SHIFT」（圖2）│設計：APOLLO一級建築師事務所│攝影：西川公朗
※一般來説，橫向骨材能夠控制往上或往下的視線，縱向骨材能夠避免街道行人的視線。

# LDK

想要讓空蕩蕩的大空間看起來更有魅力時，
透過空間寬度的強弱（寬—窄—寬）、
高度的強弱（高—低—高）來改變各個場所的氛圍。
天花板較低的空間使用起來比較舒適，適合用來配置餐廳這類眾人聚集的場所。
另外，將修飾材和配色限制在3種以內，並避免使用具有光澤的材質，
就能整合空間營造質感。
若能夠選用低高度的傢具與深色地板來降低視覺重心，
天花板就能感覺起來更高。

## 圖1 | 平面圖 〔S＝1:200〕

**1樓**

庭院露台
緣台（註）
鍋爐室
衣帽間
東側空間
廚房
（1FL ±0）
洗衣間
客廳
南側空間
緣台
庭院露台
收納
（1FL－1,275）
雨庇
玄關
儲藏室
西側空間
收納
臥房1
8,400

2,100　4,200　2,100
8,400

**2樓**

房間配置在正方形平面的4個角落，其餘則在1樓規劃客廳與東、西、南側的空間，2樓規劃成露台與挑高空間。1樓東、西、南側空間的採光依靠對外窗，2樓房間則是靠露台。

書房
（2FL ±0）
東側露台
臥房3
2,100
4,200
8,400
挑高
南側露台
（1FL ＋1,275）
（2FL －1,275）
盥洗室
浴室
西側露台
臥房2
（2FL ±0）
2,100

2,100　4,200　2,100
8,400

譯註：「緣台」為日本常見用來坐臥的木製平台。
　　　「真壁造」是日本在柱樑內用編竹夾泥牆的結構，樑柱可外露。

從客廳往南側空間的開口處望去，利用真壁造（註）的外露樑柱來切割景色，採用全開放的設計。

### 利用箱子型空間來調整光線

要控制自然光的明亮度時，有設置類似茶室那種限制開口大小的手法。還有利用日式紙拉門讓光線擴散的方法。在這個邊長4,200mm、高度3,675mm的正方形客廳周邊，規劃了一個寬2,100mm、深度2,100mm的箱子型空間，將外來光線變成間接光。

空間，規劃了一個寬2,100mm、高度2,115mm、深度2,100mm的箱子型空間，將外來光線變成間接光。

[堀部安嗣]

# 控制開口處大小，營造寧靜氛圍

## 圖2│剖面圖

〔S＝1:120〕

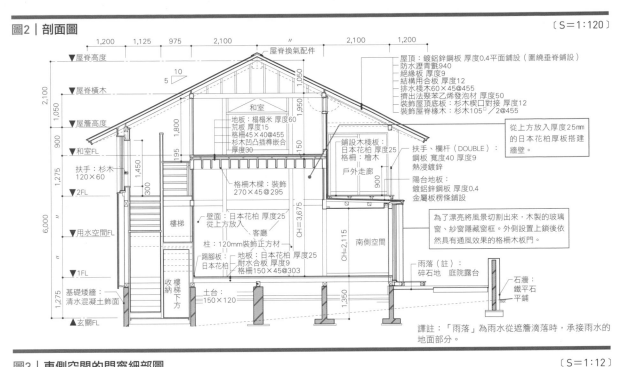

屋脊換氣配件

▼屋脊高度
▼屋脊橫木
▼屋簷高度
▼和室FL
扶手 杉木 120×60
▼2FL
▼用水空間FL
▼1FL
基礎矮牆：清水混凝土飾面
▼玄關FL

和室
地板：榻榻米 厚度60
荒板 厚度15
格柵45×40@455
杉木凹凸插榫嵌合 厚度30

格柵木樑：裝飾 270×45@295

壁面：日本花柏 厚度25 從上方放入
客廳
柱：120mm裝飾正方材
踢腳板：日本花柏
地板：日本花柏 厚度25
耐水合板 厚度9
格柵150×45@303

樓梯
樓納
樓梯 下方

土台：150×120

屋頂：鍍鋁鋅鋼板 厚度0.4平面鋪設（圍繞垂脊鋪設）
防水瀝青氈940
絕緣板 厚度9
結構用合板 厚度12
排出法聚苯乙烯發泡材 厚度50
裝飾屋頂底板：杉木楔口對接 厚度12
裝飾屋脊椽木：杉木105□/2@455

鋪設木棧板：日本花柏 厚度25
格柵：檜木
戶外走廊

扶手、欄杆（DOUBLE）：鋼材寬度40 厚度9 熱浸鍍鋅

陽台地板：鍍鋁鋅鋼板 厚度0.4 金屬板楞條鋪設

南側空間

雨落（註）：碎石地 庭院露台

石牆：鐵平石平鋪

從上方放入厚度25mm的日本花柏厚板搭建牆壁

為了漂亮將風景切割出來，木製的玻璃窗、紗窗隱藏窗框。外側設置上鎖後依然具有通風效果的格柵木板門。

譯註：「雨落」為雨水從遮簷滴落時，承接雨水的地面部分。

## 圖3│東側空間的門窗細部圖

〔S＝1:12〕

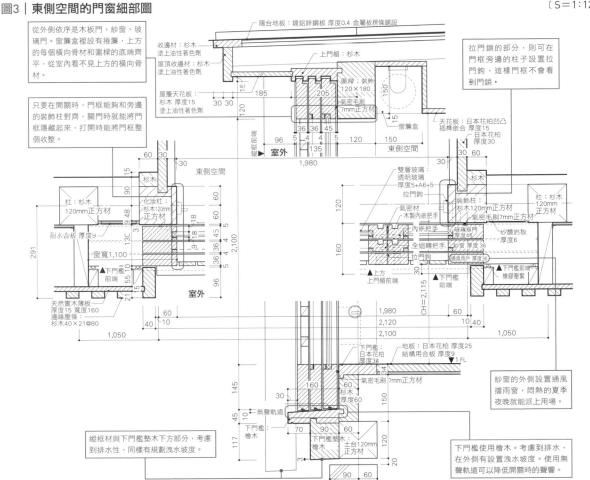

從外側依序是木板門、紗窗、玻璃門。窗簾盒裡設有捲簾，上方的每個橫向骨材和圍樑的底端齊平，從室內看不見上方的橫向骨材。

只要在開關時，門框能夠和旁邊的裝飾柱對齊，關門時就能將門框隱藏起來，打開時能將門框整個收整。

陽台地板：鍍鋁鋅鋼板 厚度0.4 金屬板楞條鋪設

收邊材：杉木 塗上油性著色劑
屋頂收邊材：杉木 塗上油性著色劑
屋簷天花板：杉木 厚度15 塗上油性著色劑

上門楣：杉木
圍樑：裝飾 120×180
氣密毛刷7mm正方材
窗簾盒

拉門鎖的部分，則可在門框旁邊的柱子設置拉門鉤，這樣門框不會看到門鎖。

天花板：日本花柏凹凸插榫嵌合 厚度15
日本花柏 厚度30

室外
東側空間

柱：杉木 120mm正方材
化妝柱：杉木120mm正方材
耐水合板 厚度9
窗寬1,100
▲下門檻前端

天然實木薄板 厚度15 寬度160 邊緣壓條：杉木40×21@80

雙層玻璃：透明玻璃 厚度5+A6+5
拉門鉤
裝飾柱：杉木120mm正方材
氣密毛刷7mm正方材
木製內嵌把手
全迴轉把手
拉門鉤

玻璃框門：厚度45
紗窗 厚度36

柱：杉木 120mm正方材
砂漿鋁板 厚度6
▼下門檻前端 橡膠壓緊

縱框材與下門檻墊木下方部分，考慮到排水性，同樣有規劃洩水坡度。

▲上方 上門楣前端

地板：日本花柏 厚度25 結構用合板 厚度9
下門檻：日本花柏 厚度34
氣密毛刷7mm正方材
杉木 厚度60

無聲軌道
下門檻：檜木
下門檻墊木：檜木
土台120mm正方材

紗窗的外側設置通風擋雨窗，悶熱的夏季夜晚就能派上用場。

下門檻使用檜木。考慮到排水，在外側有設置洩水坡度。使用無聲軌道可以降低開關時的聲響。

「蓼科之家」設計：堀部安嗣建築設計事務所│攝影：堀部安嗣建築設計事務所

## 圖1｜平面圖

〔S＝1:250〕

### 1樓

玄關

客廳

和室

上層2樓

餐廳

中庭

食品庫

內院

13,950

10,800

### 2樓

露台

兒童房

兒童房

盥洗室

浴室
更衣室

挑高

中庭
上層

主臥

儲藏室

13,950

10,800

1樓是將客廳、餐廳、和室，甚至中庭都融為一體的大空間。和室與中庭可以利用拉門區隔。

2樓房間是圍繞十字型挑高空間而各自獨立出來的，直接面向公共空間。

## 圖2｜剖面圖

〔S＝1:120〕

宛如吊掛在2樓的房間都有設置天窗，光線會穿過挑高空間灑落到1樓。

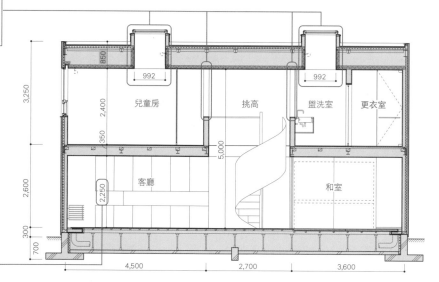

850

992

992

兒童房

挑高

盥洗室

更衣室

3,250

2,400

350

5,000

將挑高空間規劃成十字型，看起來就像從屋頂吊掛了4個空間。除了挑高以外的天花板高度則控制在2,250mm，作為廚房、餐廳、客廳等。1樓透過挑高空間也能注意到2樓的動態。

客廳

2,250

和室

2,600

300

700

4,500

2,700

3,600

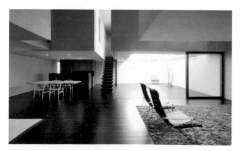

從客廳往餐廳與中庭望去。餐廳後面的黑色箱子是廚房中島。

**人們聚集的場所要降低天花板高度**

要在打通的大空間強調出強弱感時，一般都會將高度3,000mm的天花板局部調整成2,100mm〔※〕來營造出高低差。因為降低天花板後，坐下時更能有放鬆的感覺。此案將客廳這類聚集場所的天花板高度控制在2,250mm，一旁則設計5,000mm高的挑高空間。

[橫田典雄]

「中原之家」設計：CASE DESIGN STUDIO｜攝影：CASE DESIGN STUDIO

※ 根據日本建築基準法施行令第21條，起居室的平均天花板高度必須在2,100mm以上。

## 圖3│中庭遮簷細部圖　〔S＝1:30〕

遮簷：塗裝鋼板 厚度0.4 平彎折鋪設
打底：改質防水瀝青氈
屋頂底板：合板 厚度12
屋脊橡木：St.[-100×50×20×1.6 @450

880
195
10
2
330
20
▼外結構牆面頂端

雖然中庭與客廳的地板分別採用不同木紋的北美杉與水曲柳，但藉由黑色的油性著色劑來營造出一致感。

壁面：石膏板 厚度12.5
噴覆彈性薄塗塗料

屋簷天花板：
壁板 厚度12（無縫處理）
噴覆彈性薄塗塗料

中庭

窗簾盒：H＝85
噴覆彈性薄塗塗料

44　39
44　15　14
162　79
客廳

2,250

外牆（中庭）：
壁板 厚度12（無縫處理）
噴覆彈性薄塗型塗料

地板：水曲柳緣甲板
W130×15油性著色劑
底材合板 厚度12
格柵45mm正方材@300
格柵托樑90×120@900

175
425

地板：北美杉緣甲板
W125×40@130油性著色劑
格柵120×135@800
（從下側用螺釘固定）

格柵底座：
水泥150mm正方材

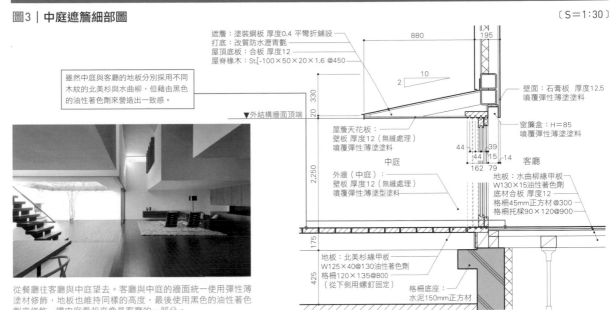

從餐廳往客廳與中庭望去。客廳與中庭的牆面統一使用彈性薄塗材修飾，地板也維持同樣的高度，最後使用黑色的油性著色劑來修飾，讓中庭看起來像是客廳的一部分。

---

### 圖2│客廳剖面圖　〔S＝1:100〕

北美杉，塗上油性漆
天窗
採光窗
現成鋁框

120
180
180
10　1.55
495

客廳

柚木木地板 厚度15
人字型鋪設
補強合板 厚度12
（地暖範圍）
地暖
結構用合板 厚度12
隔熱材 厚度45
格柵 45×55@300
格柵托樑
90mm正方材@900
鋼製地板支架
315

柱（構造材）
45×120@90
塗上油性漆

餐廳

4,800
4,450

1,580
680
550
280　160
450

牆面是加入石粉末特殊塗裝飾面。具有凹凸表面更容易產生陰影，讓壁面具有濃淡變化，不顯單調。

### 圖1│客廳平面圖　〔S＝1:100〕

3,200
露台

955
955
2,115

餐廳‧廚房

客廳

2,690　495

AC

地面的木地板採用表情豐富的人字拼。和給予整體空間強烈感受的結構體取得適當的平衡感。

---

## COLUMN
## 大空間的木紋
## 要粗才顯眼

**將結構體也當成素材的一部分**

在這個3.2×4.0m、高度約4m的客廳中，運用剖面45×120mm的外露樑柱，以90mm的間隔並排連接。雖然

縮小結構建材的剖面，以結構體來說有點奢華，但對於構成整體空間的牆面與天花板來說，可以強調出木紋的存在。因此，木地板採用人字拼加強地面存在感，正好維持整體空間的平衡。

結構以細長木樑組成，樑柱之間就可放入直徑40mm左右的LED照明。如左方照片所示，因為暖白色的LED照明和自然光等不同光源表現，室內會有完全不一樣的氣氛。

[山中祐一郎]

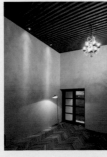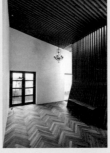

接近日光色的自然光（左）與接近暖色系的照明（右）讓室內看起來差不大相同。光源能夠改變對於牆面的印象，也能改變對空間的印象。

---

「太子堂之家」設計：S.O.Y.建築環境研究所│攝影：S.O.Y.建築環境研究所

## 圖2│開口處剖面細部圖　　〔S＝1:20〕

天花板材延長鋪設
隱藏窗簾軌道2條

擋水收邊板材：
鍍鋁鋅鋼板
折彎加工

天花板：
石膏板 厚度9.5
（貼上接縫膠帶）
櫻花合板 空縫對接
厚度3
油性著色劑罩光漆

屋簷天花板：
北美杉 厚度25、
塗上植物自然塗料

> 排水的U字溝內部放入圓石，除了防止雨水跳動之外，看起來也更加美觀。在半地下空間時，離窗戶的距離也會更近的關係，希望能增加使用上的安心感。

窗框框材：
上等北美杉155×40
油性著色劑罩光漆

邊緣壓條

銅製無聲軌道

擋水收邊板材頂端：
裝飾清水混凝土飾面
防水砂漿補修後、
塗上撥水劑

> 開口處下緣的高度為850mm，幾乎與餐桌同高。

▼前庭地面

鋁製內縮
踢腳板

牆壁
預留空間

▼1FL

地板：木地板 厚度15
補強合板 厚度5.5
溫水板 厚度3
結構用合板 厚度12
碎料板 厚度20
玻璃棉 厚度50

腰牆：石膏板 厚度12.5
寒冷紗批土擦拭整平後、塗上AEP塗料

## 圖2│剖面圖　　〔S＝1:250〕

玄關

壁面：大谷石 厚度20
石材保護劑
GL＋270

客廳
1FL±0
GL－430

腰牆：石膏板 厚度12.5
寒冷紗 批土擦拭整平後、塗上AEP塗料

餐廳

廚房

道路境界線
建築境界線

> 1樓是RC壁式結構，2樓為木結構。客廳上方的2樓是RC厚版的出挑部分，1樓的外牆不需要牆壁或柱子。因此，門窗周邊開放通透。

## 圖3│開口處平面細部圖　　〔S＝1:30〕

北美杉

與門面相同材質

> 使用木窗框來搭配固定窗、拉窗和紗窗時，統一窗框材質，讓整體看起來更加清爽。

邊緣壓條

客廳

室外

北美杉

2樓修飾線

北美杉

保護雙層玻璃角落
不鏽鋼コ字型角鐵，填縫處理

> 要對接雙層玻璃時，為了保護玻璃兩端，使用不鏽鋼製的コ字型角鐵。

木板排列的方向面向庭院

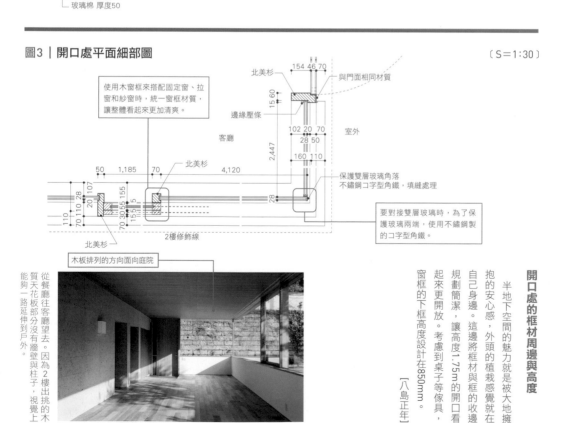

從餐廳往客廳望去。因為2樓出挑的木質天花板部分沒有牆壁與柱子，視覺上能夠一路延伸到戶外。

### 開口處的框材周邊與高度

半地下空間的魅力就是被大地擁抱的安心感，外頭的植栽感覺就在自己身邊。這邊將框材與框的收邊規劃簡潔。讓高度1.75m的開口看起來更開放。考慮到桌子等傢俱，窗框的下框高度設計在850mm。

【八島正年】

「藤澤之家」設計：八島建築設計事務所│攝影：鳥村鋼一

## 2樓屋簷下方空間延伸到屋內，形成開放的半地下空間

102

## 圖1 | 平面圖　　　　　　　　　　　　　　　　　　　　　　〔S＝1：200〕

**2樓**　　　　　　　　　　　　　　　　　　　　　　　　**1樓**

客廳、餐廳靠近玄關的天花板為修飾用天花板，閣樓則兼具空調的設置處。

停車場

娛樂室　　坪庭　　儲藏室1

閣樓　　挑高

儲藏室2

牆壁：結構用合板 厚度9 素地飾面

玄關　　客廳・餐廳　　中庭

前庭

檢修口

地板：結構用合板 厚度24 針織地毯

2,275

要維修空調時，就從2樓儲藏室裡面的維修口進去。規劃隱藏空調設備的場所時，必須連維修方便性也考慮進去。

2,275　2,275　5,460

N

廚房

鞋櫃

## 圖2 | 部分客廳剖面圖　　　　　　　　　　　　　　　　　　〔S＝1：100〕

5,460

空調：吊隱式

選擇吊隱式空調時，可以設在內部空間中，也能自由設定出風位置。利用風管從線型出風口送風，還可以同時設置間接照明或排風扇。

壁面：石膏板 厚度12.5，表面以石粉末特殊塗裝

儲藏室2　閣樓

1,897

出風口

LED燈

進氣口

當天花板太高，像是要清理空調濾網等維護時，就會出現問題。設備不裝在天花板裡，可以在閣樓設置吊燈或是隱藏式空調。感覺會更加清爽。

400

550

2,430
4,299

天花板：石膏板 厚度9.5 表面以石粉末特殊塗裝

客廳・餐廳

玄關

2,400

中庭

地板：黑核桃木地板

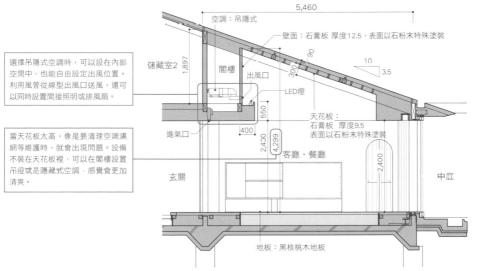

從廚房往客廳、餐廳望去。看不見空調的出風口。

「**萩之家**」設計：S.O.Y.建築環境研究所｜攝影：S.O.Y.建築環境研究所

**預留設置設備的空間**

　　要規劃看不見多餘事物的空間時，如何隱藏空調是常見的問題。

除了空調設備本身，為了隱藏進氣口、出風口和維修口，事先必須預留足夠的空間。這邊將空調設在閣樓，從旁邊的儲藏室進入檢修。在牆壁與天花板之間轉角的凹處設置了30mm細縫來裝設進氣口，出風口則設在客廳上方的間接照明，並往約距5m遠的大窗戶（寬4,550 × 高2,400mm）吹風。

［山中祐一郎］

# 隱藏空調的同時，兼顧效能與維修方便

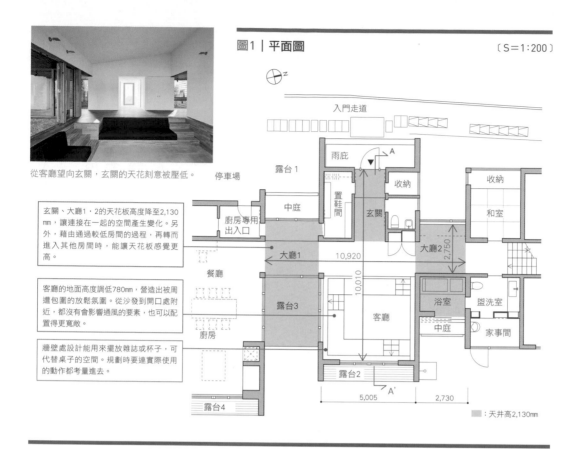

## 圖1｜平面圖 〔S＝1:200〕

從客廳望向玄關，玄關的天花刻意被壓低。

入門走道

露台1　雨庇　收納

中庭　置鞋間　玄關　收納　和室

廚房專用出入口

大廳1　10,920　大廳2　2,750

餐廳

露台3　客廳　浴室　盥洗室

10,010

廚房　中庭　家事間

牆壁處設計能用來擺放雜誌或杯子，可代替桌子的空間。規劃時要連實際使用的動作都考量進去。

露台2

露台4　5,005　A'　2,730

玄關、大廳1・2的天花板高度降至2,130mm，讓連接在一起的空間產生變化。另外，藉由通過較低房間的過程，再轉而進入其他房間時，能讓天花板感覺更高。

客廳的地面高度調低780mm，營造出被周遭包圍的放鬆氛圍。從沙發到開口處附近，都沒有會影響通風的要素，也可以配置得更寬敞。

停車場

■：天井高2,130mm

## 圖2｜A-A'剖面圖 〔S＝1:150〕

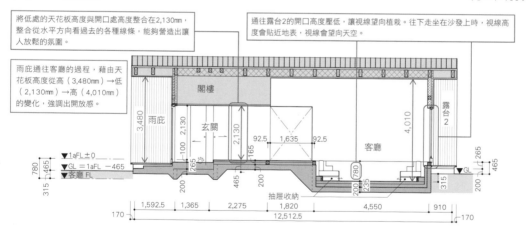

將低處的天花板高度與開口處高度整合在2,130mm，整合從水平方向看過去的各種線條，能夠營造出讓人放鬆的氛圍。

通往露台2的開口高度壓低，讓視線望向植栽。往下走坐在沙發上時，視線高度會貼近地表，視線會望向天空。

雨庇通往客廳的過程，藉由天花板高度從高（3,480mm）→低（2,130mm）→高（4,010mm）的變化，強調出開放感。

閣樓

3,480　雨庇　玄關　2,130

92.5　1,635　92.5

2,130　165

客廳　4,010

露台2

▼1aFL±0
▼GL＝1aFL　−465
▼客廳FL
780　465　315

−100　265　465　200　抽屜收納　200 235　780　315　GL　265 465

1,592.5　1,365　2,275　1,820　4,550　910

170　12,512.5　170

從玄關往客廳望去。除了地面的柚木地板之外，其他都使用白色塗裝，將顏色的重心放在地板。

### 將相連空間區分開來

全開放的空間容易讓人覺得沒有什麼變化。可以透過寬敞─狹窄、寬敞或高─低─高，在寬度或高度加上強弱變化，來改變空間所帶來的感受。高度在3,000mm以上的雨庇，在玄關處則壓低至2,130mm，客廳的天花板則調高1,100mm，地板降低780mm，使高度超過4,000mm以上。

[彥根Andrea]

「會呼吸的家」設計：彥根Andrea（彥根建築設計事務所）｜攝影：Nacasa & Partners

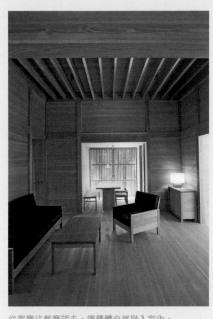

從客廳往餐廳望去。讓櫃體自然融入室內。

## COLUMN 規劃建築的同時，也一併考慮傢具的擺設

傢具是能夠加強空間印象的道具，在規劃建築時希望能一併考慮進去。這邊將訂製的立燈與傢具（收納櫃）放在窗邊，能產生足夠陰影的延伸牆旁。

[堀部安嗣]

圖1│傢具圖（收納）　　　〔S＝1:30〕

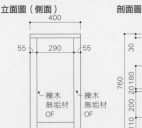

立面圖（正面）

900
30　30
上方板材：櫟木無垢材 厚度30 OF
戶袋（註）（面材）：籐墊（四目編織）
櫟木無垢材 OF
櫟木無垢材 OF
760

使用櫟木無垢材做成的收納櫃。戶袋（面材）鋪設籐墊，營造出柔和的感覺。

立面圖（側面）
400
55　290　55
櫟木無垢材 OF
櫟木無垢材 OF
760

剖面圖
30
760
200 20 180
110

譯註：戶袋為收納遮雨窗的櫃子。

## COLUMN 貼皮時需要下功夫

使用天然實木薄板製作固定傢具時，因為材質特性的關係，紋路會搭配。若重複的間隔太近，看起來就會很廉價，所以要盡量避免呈現連續木紋的質感。使用寬度300mm左右的材質，將天然實木薄板上下相反排列，或是將弦切面紋路與徑切面紋路混搭加工也可以。如果沒有寬板的材料，一般應該可以買到長度2,500mm的材料，將木紋往長邊方向延伸過去也可以。

[山中祐一郎]

將弦切面紋路的天然實木薄板沿著木紋埋分割，上下相反的交錯排列。由於紋路會沒有規律，所以就算是弦切面紋路的天然實木薄板，接縫處也不會太起眼。

將弦切面紋路的天然實木薄板的木紋往長邊方向延伸過去，紋路就不會重複，還能成為活用天然木紋理的傢具。

徑切面紋路的天然實木薄板以橫向連續拼接而成的收納櫃（上）、門片（下）。徑切面跟弦切面紋路相比，就算紋路重複也不太會顯眼。用在門片時，只要尺寸配合天然實木薄板去切割，紋路就能漂亮地連貫。

COLUMN上／「蓼科的家」設計：堀部安嗣建築設計事務所｜攝影：堀部安嗣建築設計事務所
COLUMN上／右上・右下：「下野之家」、左上：「萩之家」、左下：「太子堂之家」設計：S.O.Y.建築環境研究所｜攝影：S.O.Y.建築環境研究所

## 圖2｜A-A'剖面圖　〔S＝1:60〕

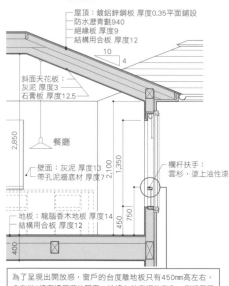

- 屋頂：鍍鋁鋅鋼板 厚度0.35平面鋪設
- 防水瀝青氈940
- 絕緣板 厚度9
- 結構用合板 厚度12
- 斜面天花板：灰泥 厚度3／石膏板 厚度12.5
- 餐廳
- 壁面：灰泥 厚度13／帶孔泥牆底材 厚度7
- 地板：龍腦香木地板 厚度14／結構用合板 厚度12
- 欄杆扶手：雲杉，塗上油性漆

2,850　2,100　1,350　450　750　400

為了呈現出開放感，窗戶的台度離地板只有450mm高左右，會有從2樓邊墜落的隱憂。這邊在外窗框的室內一側設置了高度750mm的防墜扶手，扶手下方有裝飾用玻璃。

## 圖1｜2樓部分平面圖　〔S＝1:100〕

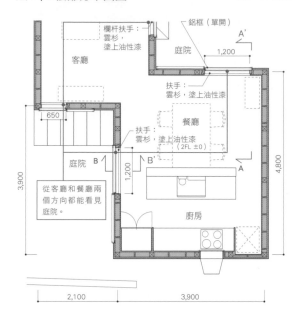

- 欄杆扶手：雲杉，塗上油性漆
- 鋁框（單開）
- 客廳
- 庭院
- 扶手：雲杉，塗上油性漆
- 餐廳
- 扶手：雲杉，塗上油性漆（2FL ±0）
- 庭院
- 廚房

650　3,900　1,200　4,800　1,200

2,100　3,900

從客廳和餐廳兩個方向都能看見庭院。

## 圖3｜B-B'細部圖　〔S＝1:12〕

### 平面細部圖

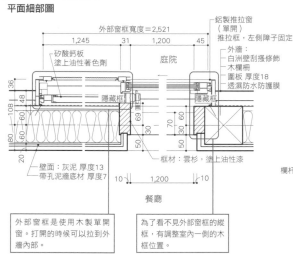

- 外部窗框寬度＝2,521
- 鋁製推拉窗（單開）推拉框，左側障子固定
- 矽酸鈣板 塗上油性著色劑
- 庭院
- 外牆：白洲壁刮搔修飾／木欄柵／圍板 厚度18／透濕防水防護膜
- 隱藏框
- 壁面：灰泥 厚度13／帶孔泥牆底材 厚度7
- 框材：雲杉，塗上油性漆
- 餐廳

1,245　31　1,200　45
36　48　108　60　80　60　20
70　60　30　50
10　1,200　10

外部窗框是使用木製單開窗。打開的時候可以拉到外牆內部。

為了看不見外部窗框的縱框，有調整室內一側的木框位置。

### 剖面細部圖

- 窗簾盒
- 隱藏框
- 庭院
- 餐廳
- 欄杆扶手：雲杉，塗上油性漆
- 裝飾玻璃 厚度4
- 填縫密封
- 隱藏框

300　105　60　50　9.5　30　70　40　60　30　300　45　50　48　60　60　80　10　20　450　36　108　80
外部窗框H＝1,500
1,350　1,350

將裝飾玻璃（高260mm、寬1,200mm）嵌入防墜欄杆下方的空隙，讓扶手成為裝飾的一部分。

由於開口處的底端（離地面450mm）比桌子高度（700mm）來得低，感覺外面的植栽離自己更近。

### 隱藏鋁框的方法

在準防火區域所規劃的低成本建築，開口處是現成的鋁框。為了消除鋁框的冰冷質感，將推拉窗的一半當成是單開窗來使用，利用收邊來隱藏窗戶的框材與窗框，這樣從室內就看不到鋁框的部分。在高度750mm的防墜扶手下方放入裝飾玻璃的話，就能讓扶手感覺更輕薄。

［堀部安嗣］

# 開口處用來防止掉落的欄杆扶手，成為設計重點

「善福寺之家」設計：堀部安嗣建築設計事務所｜攝影：堀部安嗣建築設計事務所

## 圖1｜1樓平面圖　　〔S＝1:100〕

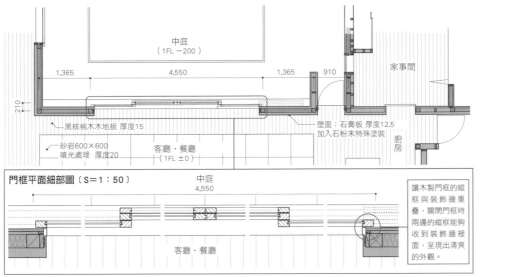

中庭
（1FL −200）

1,365　　4,550　　1,365　910

家事間

210

黑核桃木木地板 厚度15

壁面：石膏板 厚度12.5
加入石粉末特殊塗裝

廚房

砂岩600×600
噴光處理 厚度20

客廳・餐廳
（1FL ±0）

### 門框平面細部圖〔S＝1:50〕

中庭
4,550

客廳・餐廳

讓木製門框的縱
框與裝飾牆重
疊，關閉門框時
兩邊的縱框能夠
收到裝飾牆裡
面，呈現出清爽
的外觀。

## 圖2｜開口處細部圖　　〔S＝1:20〕

為了隱藏中庭屋頂的雨
水排水溝，改成內藏設
計。考慮遇到超出排水
溝排水能力的大雨時，
有規劃多餘的雨水會往
外流的構造。內藏排水
溝底部的屋簷與主結構
分離，使用加上鋼板補
強的橫架組件來支撐。

1,100
1,065　　35
96.5　200　　768.5

排水溝：防水瀝青氈＋鍍鋁鋅鋼板

St-FB300×120 厚度4.2@910

鍍鋁鋅鋼板
防水瀝青氈940
屋頂底板（結構用合板）厚度12

橫架組件2×8材@455

15.00°

石膏板 厚度9.5，加入石粉末特殊塗裝

79　89　〃　89

50 50 50
5　5

防蟲網

屋簷天花板：
北美杉木板牆
滲透型護木漆

為了確保通氣口
與雨水滴落，遮
簷的尾端有加裝
擋水翼板。

黑核桃木木地板 厚度15
合板 厚度12（加熱地板）
合板 厚度12
格柵 45×40
（加熱地板部分有隔熱材）
格柵托樑105mm正方材

客廳・餐廳

268.5

紗窗：黑

中庭

北美杉木門框的部分，下方橫向骨材
的頂端表面與地面齊平，上方橫向骨
材的底端與天花板高度對齊，就能隱
藏水平方向的框架線條。

41.5　115

大谷石
厚度30

木地板邊緣的接合處
藏進台階的下方橫向
骨材裡面，使其具有
氣密功能。

防水

由於基礎的矮牆高度不夠，開口處附
近的基礎有塗上鍍膜的防水劑。

從中庭往室內望去。只要室內天花板與室
外的屋簷天花板高度相近，能夠強調出內
外的連續性，活用全然開放的門窗。

---

# 就算地板有高低差，也能連接室內外空間

## 利用框材來隱藏防水與氣密用的高低差

為了讓室內外呈現一體感，通常會避免地面產生高低差，或是將天花板與屋簷天花板的線條收齊。但考慮到防水與氣密性，要讓線條完全水平是很困難的，只要在收邊下功夫，就能讓內外的地板與天花板盡可能貼近水平線條。這邊由於使用的是防水、氣密性能都比較困難的木製門窗與內藏排水溝，所以以下了不少功夫，盡可能讓室內外融為一體。

[山中祐一郎]

## 圖2│設備機器埋入地面細部圖　〔S＝1:12〕

### 平面圖

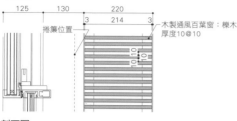

125　130　220
3　214　3
捲簾位置
10 / 10
木製通風百葉窗：櫟木 厚度10@10

### 剖面圖

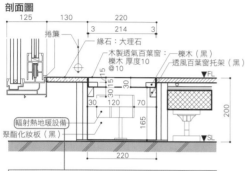

125　130　220
3　214　3
捲簾
緣石：大理石
木製透氣百葉窗：櫟木 厚度10 @10
透風百葉窗托架（黑）
▽FL
13 15
30 15　30
30　120　70
165
200
輻射熱地暖設備
聚酯化妝板（黑）
▽SL
220

考慮到高度2.4m的玻璃面（雙層玻璃12＋A12＋12）的冷擊現象[※1]，在地板下方設置輔助暖房用的輻射熱地暖設備。

## 圖1│LDK平面圖　〔S＝1:200〕

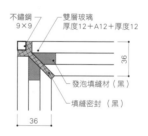

雙層玻璃 厚度12＋A12＋厚度12
1,465
1,800
收納空間
A
地板：櫟木木地板 厚度15
柴燒暖爐
木板露台
6,000
客廳・餐廳
Y
X
1,850
緣石：大理石　緣石：大理石
4,150
2,400
廚房
N

窗邊部分直射光會從捲簾下方照射到地板。為了避免櫟木地板受到日照影響而褪色，鋪設寬度130mm的緣石（大理石）。

## 圖3│窗簾盒、間接照明部分細部圖　〔S＝1:12〕

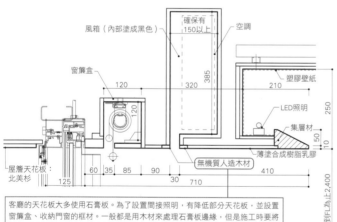

風箱（內部塗成黑色）
確保有150以上
空調
窗簾盒
120
385
320
210
塑膠壁紙
120
LED照明
250
集層材
薄塗合成樹脂乳膠
50
10
無機質人造木材
屋簷天花板：北美杉
60　35　85　90
30
125　710　410
到FL為止2,400

客廳的天花板大多使用石膏板。為了設置間接照明，有降低部分天花板，並設置窗簾盒、收納門窗的框材。一般都是用木材來處理石膏板邊緣，但是施工時要將細部整平當困難。這邊則使用無機質人造木材收邊，吸水率與石膏板相同且不容易裂開，十分適合用來處理收邊的部分。

### A部細部圖〔S＝1:4〕

不鏽鋼 9×9
雙層玻璃 厚度12＋A12＋厚度12
36
發泡填縫材（黑）
填縫密封（黑）
36

雙層玻璃的轉角部分，只要事先和玻璃工廠討論好，就能不需使用邊緣壓條也能有密封的效果。這邊在密封部分為了加強結構上的強度，使用SSG工法[※2]的結構密封方式。

### 活用結構密封

屋簷天花板與室外木板露台呈水平線時，從室內往外看的風景常會被鋁框的縱條給切斷。此處使用足夠支撐四個邊角的構造密封方式。雖然是長度9m、高度2.4m的雙層玻璃固定窗，但只要用一個鋁製縱隔條就可以固定了。

[城戶崎博孝]

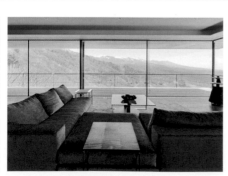

從客廳往室外風景望去，從室內外都呈現水平連續延伸的地面，與高度2.4m的天花板，切割出漂亮的美景。

「八岳之家」設計：城戶崎建築研究室｜攝影：新建築社攝影部
※1 在冬季夜晚等類似的天氣，室外的冷空氣會讓室內玻璃表面也變冷。當窗戶附近的室內空氣受到冷卻後，就會產生下降氣。這個氣流就稱為冷擊現象（COLD DRAFT）。
※2 SSG（Structural Sealant Glazing）裝設玻璃的一種工法。利用結構膠填縫密封，能夠隱藏建築外牆的室外窗框。

減少窗戶直框數量來突顯風景

## 圖 | 剖面細部圖

〔S＝1:30〕

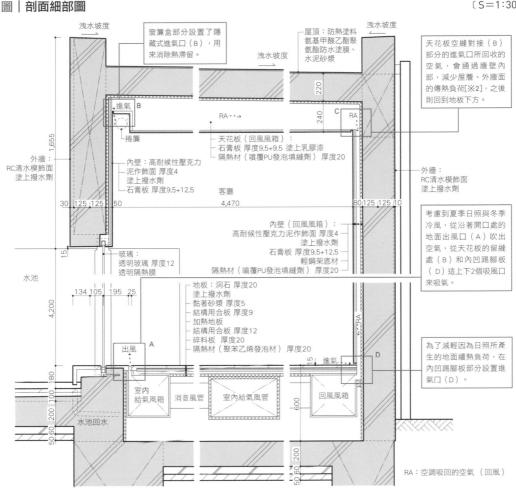

洩水坡度

窗簾盒部分設置了隱藏式進氣口（B），用來消除熱滯留。

洩水坡度

屋頂：防熱塗料 氨基甲酸乙酯聚氨酯防水塗膜、水泥砂漿

洩水坡度

天花板空隙對接（B）部分的進氣口所回收的空氣，會通過牆壁內部，減少屋簷、外牆面的傳熱負荷[※2]，之後則回到地板下方。

進氣 B

捲簾

RA

天花板（回風風箱）：
石膏板 厚度9.5+9.5 塗上乳膠漆
隔熱材（噴覆PU發泡填縫劑）厚度20

C RA

外牆：RC清水模飾面 塗上撥水劑

1,655

220

240

外牆 RC清水模飾面 塗上撥水劑

內壁：高耐候性壓克力 泥作飾面 厚度4 塗上撥水劑 石膏板 厚度9.5+12.5

客廳

30 125 125 50

4,470

80 125 125 10

內壁（回風風箱）：
高耐候性壓克力泥作飾面 厚度4
塗上撥水劑
石膏板 厚度9.5+12.5
輕鋼架底板
隔熱材（噴覆PU發泡填縫劑）厚度20

考慮到夏季日照與冬季冷風，從沿著開口處的地面出風口（A）吹出空氣，從天花板的留縫處（B）和內凹踢腳板（D）這上下2個吸風口來吸氣。

15

玻璃：透明玻璃 厚度12 透明隔熱膜

水池

134 105 95 25

4,200

地板：洞石 厚度20
塗上撥水劑
黏著砂漿 厚度5
結構用合板 厚度9
加熱地板
結構用合板 厚度12
碎料板 厚度20
隔熱材（聚苯乙烯發泡材）厚度20

RA

為了減輕因為日照所產生的地面續熱負荷，在內凹踢腳板部分設置進氣口（D）。

出風 A

室內給氣風箱

消音風管

室內給氣風管

15 進氣 D

回風風箱

50 60 100 180

50 60 200

水池回水

600

50 60 200

RA：空調吸回的空氣 （回風）

LDK

因為在這個寬4.85m、深19.5m、高5.11m的LDK有個大開口（寬13.7m、高4.2m），一般的空間在使用冷暖氣時會產生溫差。這邊為了盡可能減輕熱負荷，在地板、牆壁、天花板的內側規劃了空氣對流空間，來調節熱環境。

「VALLEY」設計：MOUNT FUJI ARCHITECTS STUDIO｜攝影：新良太

※1 在開啟空調的房間中，面向室外的外牆與窗面附近，會受到室外影響的範圍。嚴格來說是除了中心部分、傢具區以外4～6m的範圍。
※2 空調熱負荷的主因之一。因為輻射、對流、傳導等熱能移動現象，從室外導熱進來或是往室外散熱，會因為該建築的空調裝置規格與熱容量給予影響的負荷。

# 大空間就要利用天地壁的內部來降低溫差

## 利用整個建築來控制環境溫差

大空間的冷暖房部分，必須要考量到開口處的Perimeter Zone[※1]的處理，還必須適當配置出風口與進氣口來避免溫差過大。這邊將地板下方當成是空調的使用空間。除了方便配置管線之外，可以

從開口處這邊的地板往上吹出暖風來抵銷冷擊現象，同時預防結霜。

將像是牆壁底材與天花板內側等，包圍空間的所有要素都當成吸氣風箱來使用，藉此減少室內整體冷暖空氣的溫差。

[原田真宏]

從道路望過來的建築外觀。固定窗的四個角只靠結構密封來支撐。

## 圖1 | 平面圖 〔S＝1:400〕

**1樓**

停車場　工作室
廚房
餐廳　車庫
主臥

**2樓**

咖啡吧檯
書房　露台
客廳
A

## 圖2 | A部細部圖 〔S＝1:10〕

**平面細部圖**

20
10　10
10

在混凝土設置溝槽，利用結構密封來固定

結構密封

W＝3,126.2～3,472.3

室外

客廳

結構密封

10　10
20

**剖面細部圖**

窗簾盒

結構密封

10

清水混凝土飾面，塗上無機質的撥水劑

磁磚600×600 厚度9.5
塗裝 厚度1
結構用合板 厚度12
加熱地板 厚度1
結構用合板 厚度12
擠出法聚苯乙烯
發泡材 厚度20
合板 厚度5.5
碎석板 厚度20

室外 1,800
室內 1,780
有效尺寸＝1,785

客廳

Al.L-15×15×1.5

不使用邊緣壓條，只靠結構密封來固定，看起來相當清爽。

不用邊緣壓條固定玻璃，靠接收結露水滴的溝槽來收邊。

15　15
10　15　75　50
150

**玻璃尺寸圖〔S＝1:60〕**

10　W＝3472.3　10

79.0°　90°

1,813.3　前玻璃 厚度10　1,780

玻璃本體缺口搭接

101.0°　90°

10　Al.L-15×15×1.5　10
W＝3,126.2

在混凝土或石膏板面裝設木棧板材料、地板五金、設備機器等物品的細部圖。只要預留2～3mm間隙，再將設備裝設在同一立面，就不會因為凹凸而產生陰影。

## 排除陰影，降低存在感

想要讓建築的空間看起來更簡潔時，可以限定修飾材質的種類。

內嵌開關這些設備器材，讓它跟修飾面看起來像是同一個平面，這樣就不會產生陰影，就能降低設備的存在感。如果在內嵌時能夠留下約2mm左右的間隙，就連接縫也不會有陰影了。將框材隱藏起來，就能減少引人觀看的要素，讓建築看起來更銳利。

[布施茂]

「TSUTSUMINO」設計：fuse-atelier｜攝影：上：上田宏、下：fuse-atelier

## 圖3｜開口處細部圖　〔S＝1:20〕

剖面圖

窗簾盒：雲杉，塗上油性漆　厚度21
（整個窗簾盒連側面都要上漆）

邊角
柔化處理

牆壁下緣：
石膏板厚度11，
加以磨砂石膏
厚度9處理

紗網

天花板：石膏板　厚度12.5
磨砂石膏　厚度5

窗台：
栲樹集層材
UC

室外

客廳

擋水收邊板材：
鋁鋅合金鋼板

密合不通風

360×120
集層材

**窗台採用45mm厚的栲樹集層材，離地面360mm高，這個高度剛好適合坐在窗台邊。**

平面圖

窗框寬＝4,056

室外

板金前面▼

窗台前面▲

紗網：雲杉框架
厚度30，塗上油性漆

內牆：石膏板厚度9
表層磨砂石膏厚度9

客廳

**紗窗後方的木質窗框及木質扇葉全都採用同一材質（北美杉＋滲透性木材保護塗料）製成，看起來就跟木板窗非常相似。**

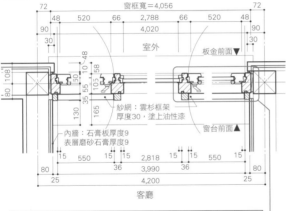

**從客廳可以看到整面窗，由於外面的景色只能從固定窗取景，整面窗顯得較為簡樸。**

## 圖1｜客廳平面圖　〔S＝1:120〕

窗框寬＝4,056

餐廳

和室

客廳
（2FL ±0）

桌子

1,200　1,800　1,200　450
4,200

**以客廳最大寬度（4,056mm）為準，設定窗框尺寸。窗框分為觀景窗與通風窗口兩個部分，觀景窗使用不可開闔的固定窗，通風則使用紗網＋木質扇葉的木框處理。**

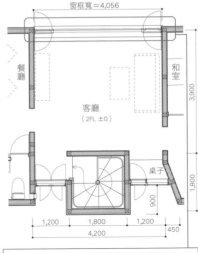

## 圖2｜窗框立面圖　〔S＝1:30〕

A部細部圖〔S＝1:6〕

（室內）（室外）

雲杉，
塗上油性漆

45　33　45

A

▼2FL ±0

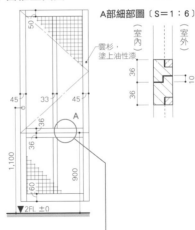

**為避免發生窗戶掉落的意外，平常只打開外側遮光板的上半部分，只要控制上下兩段窗戶的開闔，就能控制光照效果。紗網網面的顏色則採用從室內看起來不會太顯眼的灰色。**

## 使用大型固定窗時的通風對策

### 可動的木質遮雨窗

如果整面窗框的面積很大，在選用固定窗採光的時候也必須注意到換氣通風的效果。此案的固定窗（寬2,788×高1,581mm）的兩邊採用木製單扇窗（寬520×高1,581mm）。單扇窗使用木質扇葉，做成沒有採光效果的遮雨窗，靠室內的這一側則設置木框（雲杉＋上漆處理）紗窗。

［堀部安嗣］

**「扇風浦之家」**設計：堀部安嗣建築設計事務所｜攝影：堀部安嗣建築設計事務所

## 圖2｜水池部分平面圖　　　　〔S＝1:300〕

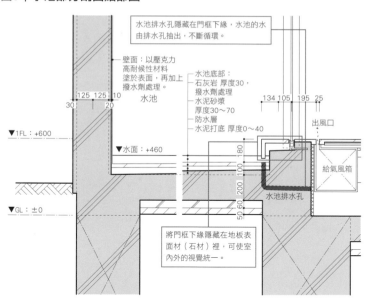

150.150

12.250

水池

客廳

上方雨庇

3,570

4,850

6,250

門廊

門框

入門走道

沿著客廳長邊的玻璃窗設計長方形水池（原本為陽台），外圍以RC圍牆圍起，如此使得寬只有4.85m的客廳，感覺上像是有8.6m寬敞。

## 圖1｜水池部分剖面圖　　　　〔S＝1:150〕

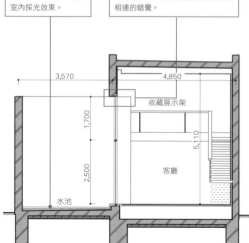

水池的用處在於利用水面反射光線，帶給室內採光效果。

將水池周圍圍牆的一部分拉到室內（客廳），就可以製造室內外空間相連的錯覺。

3,570

4,850

收藏展示架

1,700

5,110

2,500

客廳

水池

## 圖3｜水池部分剖面細部圖　　　　　　　　　　　　　〔S＝1:30〕

水池排水孔隱藏在門框下緣，水池的水由排水孔抽出，不斷循環。

壁面：以壓克力高耐候性材料塗於表面，再加上撥水劑處理。

水池底部：
- 石灰岩 厚度30，撥水劑處理
- 水泥砂漿 厚度30～70
- 防水層
- 水泥打底 厚度0～40

水池

30　125　125　20

134　105　195　25

出風口

▼1FL：+600

▼水面：+460

180

▼水面：+460

100　180

200　100

給氣風箱

50　60

▼GL：±0

水池排水孔

將門框下緣隱藏在地板表面材（石材）裡，可使室內外的視覺統一。

石灰岩材質的出水口，高度離水面280mm。

從水池往入門走道望去。水池邊緣的那條縫隙是溢水孔。

### 感受太陽與風的存在

水池的水只要稍微被風吹動就會產生漣漪，進而使自然光產生折射，帶給室內隨機的採光效果。這種設計就是為了讓人在客廳也能感受到日照與風的存在。

水池的尺寸為寬3.57m、長12.25m，水深60mm。之所以將水深設定為這個深度，是因為這個深度容易起漣漪，同時還能清楚看見水池池底；而水深這麼淺的目的也在於減少體積，進而降低循環、過濾的成本，在費用上來說最為划算。

［原田真宏］

「VALLEY」設計：MOUNT FUJI ARCHITECTS STUDIO｜攝影：新良太

## 圖2｜陽台平面細部圖　　　　　　　　〔S＝1：60〕

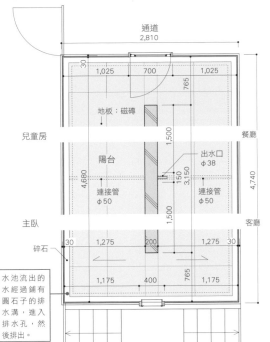

通道 2,810

30　1,025　700　1,025
765

地板：磁磚

兒童房　　　　　　　　　　餐廳

陽台　　　　　　　出水口 φ38
4,680　　　　　　　　　3,150
150　1,500
連接管 φ50　　　連接管 φ50
1,500

主卧　　　　　　　　　　　客廳

碎石　　30　1,275　200　1,275　30

1,175　400　765　1,175

水池流出的水經過鋪有圓石子的排水溝，進入排水孔，然後排出。

## 圖1｜平面圖　　　　　　　　　　〔S＝1：250〕

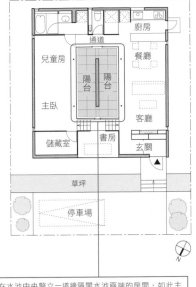

廚房
兒童房　　通道　　　餐廳
陽台　陽台
主卧　　　　　　　　　客廳
　　　　　　　　書房
儲藏室　　　　　　　玄關

草坪
停車場

在水池中央豎立一道牆隔開水池兩端的房間，如此主卧、兒童房的隱私就有一定程度的保障，不至於直接被對面的客廳和餐廳一覽無遺。另外，在這道牆上適度開孔，不但可以讓對面房間的人得以掌握室內的狀況，也可以減輕牆壁所帶來的壓迫感。

## 圖3｜陽台剖面細部圖　　　　　　　　　　　　　　〔S＝1：30〕

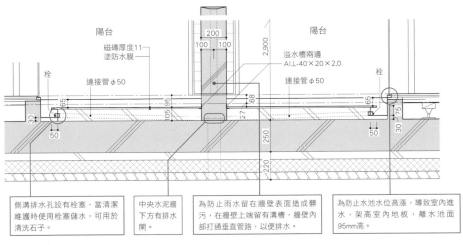

陽台　　　　　　　　　　　　　　陽台

磁磚厚度11
塗防水膜
　　　　　　　　　　　　　　溢水槽兩邊
栓　　　　　　　　　　　　　Al.L-40×20×2.0
連接管 φ50　　　　　　　　　　連接管 φ50　　　栓

200
100　100
2,900
65　95　105　68　27　65　75
50　　　　　　　250　　　　　50
30　　　　　　　220　　　　　30

側溝排水孔設有栓塞，當清潔維護時使用栓塞儲水，可用於清洗石子。

中央水泥牆下方有排水閘。

為防止雨水留在牆壁表面造成髒污，在牆壁上端留有溝槽，牆壁內部打通垂直管路，以便排水。

為防止水池水位高漲，導致室內進水，架高室內地板，離水池面95mm高。

從水池牆面的開孔，可以看到對面房間隱約透出的燈光。

「TAKAHAMA」 設計：fuse-atelier｜攝影：上田宏

### 水池的潺潺水聲，帶來好心情

水池能反射自然光，把自然光導入室內，造成採光效果。水池隨著時刻變換，不斷地將自然光線送入各房間；從出水口落入水池的細流帶來潺潺水流聲，透過周圍玻璃的迴響，帶來心靈上的享受。

此案是類似四合院型態的建築（9,700×8,800mm），建築正中間是水池（4,740×2,810mm），作為中庭之用。

[布施茂]

### 活用水池作為自然光的反射

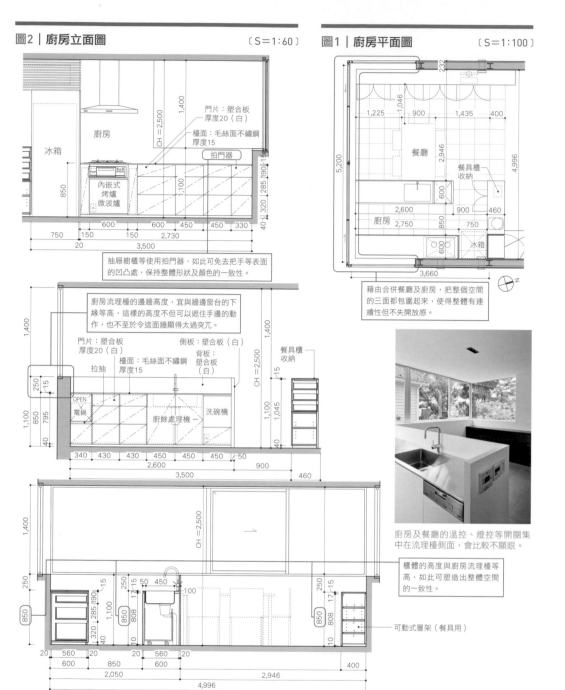

## 圖2│廚房立面圖　〔S＝1:60〕

廚房
冰箱
CH＝2,500
1,400
門片：塑合板
厚度20（白）
檯面：毛絲面不鏽鋼
厚度15
拍門器
內嵌式
烤爐
微波爐
850
600　600　450　450　330
750　150　150　2,730
20　3,500
40　320　285　190　1,100

抽屜櫥櫃等使用拍門器，如此可免去手等表面的凹凸處，保持整體形狀及顏色的一致性。

廚房流理檯的邊牆高度，宜與牆邊窗台的下緣等高，這樣的高度不但可以遮住手邊的動作，也不至於令這面牆顯得太過突兀。

門片：塑合板
厚度20（白）
拉抽
檯面：毛絲面不鏽鋼
厚度15
側板：塑合板（白）
背板：塑合板（白）
餐具櫃收納
OPEN
電鍋
廚餘處理機
洗碗機
CH＝2,500
1,400
250　15
1,100　850　795
40
340　430　430　450　450　450　50
2,600　900
3,500　460
1,100　1,045
15
40

CH＝2,500
1,400
250
250　50　450
1,100
850　808
320　285　190
40
250　15
850　808
17　15
10
可動式層架（餐具用）
20　560　20　20　560　20
600　850　600
2,050　2,946
4,996

## 圖1│廚房平面圖　〔S＝1:100〕

232
1,225　1,046　900　1,435　400
餐廳
2,946
餐具櫃收納
600
5,200
4,996
廚房
2,600　2,750
900　850　750
460
冰箱
600
3,660
N

藉由合併餐廳及廚房，把整個空間的三面都包圍起來，使得整體有連續性但不失開放感。

廚房及餐廳的溫控、燈控等開關集中在流理檯側面，會比較不顯眼。

櫃體的高度與廚房流理檯等高，如此可塑造出整體空間的一致性。

### 高度對齊了，就能創造一致性

在開放廚房設計上，為了能同時保持手邊工作的隱私以及彼此之間的心理距離，故檯面到流理檯邊牆頂端的高度設計為250mm。從牆腳到流理檯檯面、再到流理檯邊牆的全高為1,100mm，以此統一整個空間的高度設計。同時再調整廚房以外空間的彼此差異，製造出廚房內的一致性，也創造廚房與其他空間的差異。

〔黑崎敏〕

將廚房、餐廳的地板故意做得比室內其他空間低一層，會更容易吸引人聚集。

「RAY」設計：APOLLO一級建築師事務所｜攝影：西川公朗

## 廚房漂亮的關鍵在於檯面邊緣

### 圖2 | 廚房立面圖　〔S＝1：80〕

A部分立面圖

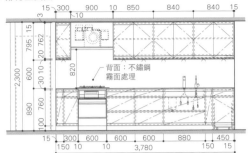

背面：不鏽鋼
霧面處理

B部分立面圖

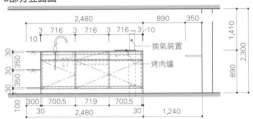

換氣裝置
烤肉爐

### 圖1 | 廚房平面圖　〔S＝1：120〕

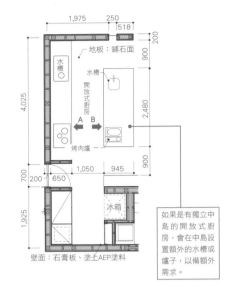

地板：鋪石面

水槽

水槽
開放式廚房

烤肉爐

冰箱

如果是有獨立中島的開放式廚房，會在中島設置額外的水槽或爐子，以備額外需求。

壁面：石膏板、塗上AEP塗料

### 圖3 | 廚房剖面細部圖　〔S＝1：50〕

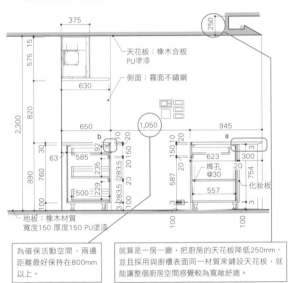

天花板：橡木合板
PU塗漆

側面：霧面不鏽鋼

化妝板

地板：橡木材質
寬度150 厚度150 PU塗漆

為確保活動空間，兩邊距離最好保持在800mm以上。

就算是一房一廳，把廚房的天花板降低250mm，並且採用與廚櫃表面同一材質來鋪設天花板，就能讓整個廚房空間感覺較為寬敞舒適。

a部分細部圖〔S＝1：10〕

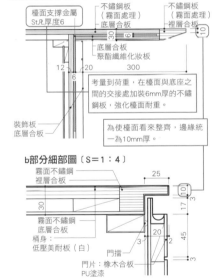

檯面支撐金屬
St.R厚度6

不鏽鋼板
（霧面處理）
底層合板

不鏽鋼板
（霧面處理）
裡層合板

底層合板
聚酯纖維化妝板

裝飾板
底層合板

考量到荷重，在檯面與底座之間的交接處加裝6mm厚的不鏽鋼板，強化檯面耐重。

為使檯面看來整齊，邊緣統一為10mm厚。

b部分細部圖〔S＝1：4〕

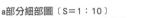

霧面不鏽鋼
裡層合板

霧面不鏽鋼
底層合板

桶身
低壓美耐板（白）

門擋

門片：橡木合板
PU漆

### 視線容易集中在檯面

開放式廚房因為中島有四個面，所以更須注意四面的美感。在廚房當中最容易吸引人注意的就是檯面，尤其是檯面邊緣的收邊是否無懈可擊。這間廚房的檯面厚度統一為10mm，至於15mm不鏽鋼板的端部處理，則是選擇在彎曲部分採V字切削，打造出有稜有角的效果。

〔城戶崎博孝〕

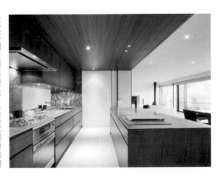

從家事間往廚房望去。天花板與廚房櫥櫃的表面材質統一，採用橡木合板加上PU漆塗裝處理，使廚房的櫥櫃更能融入空間。

「箱根K邸」設計：城戶崎建築研究室 | 攝影：新建築社攝影部

**圖1｜廚房部分平面圖** 〔S＝1:100〕

3,185　2,275　2,275

食品儲藏室　收納　腳踏車停車場

收納

廚房

食品儲藏室

759.5　B　B'　PS

921　A冰箱A　廁所

900

1,122.5　3,000　1,122.5　836

置鞋間

在較高級的住宅，如何劃分裡外動線是一項重點。在規劃廚房時，應設計出廚房→食品儲藏室→後門這條動線。

一般開放式廚房設計並不會讓冰箱從餐廳被看見，而是採用設置在儲藏空間等位置，融入整體空間的方式處理。此案為求使用方便，而將冰箱裝設在外頭，與餐廳呈90度角，盡可能不會進入餐廳的視野範圍內。

廚房的旁邊如果有走道，走道盡可能保留800mm以上寬度，若能保留900mm以上寬度，則讓整體顯得更寬敞舒適。

**圖2｜廚房細部圖** 〔S＝1:50〕

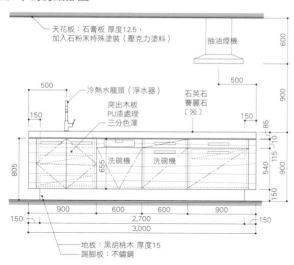
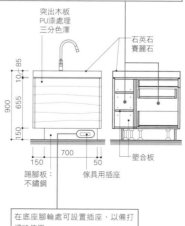

天花板：石膏板 厚度12.5，加入石粉末特殊塗裝（壓克力塗料）

抽油煙機

600

500

冷熱水龍頭（淨水器）

突出木板
PU漆處理
三分色澤

石英石
賽麗石
〔※〕

突出木板
PU漆處理
三分色澤

石英石
賽麗石

900

500

150

150

85

10

115

540

150

805

655

洗碗機　洗碗機

900

655

85

10

900

900　600　600　900

2,700

3,000

150　150

地板：黑胡桃木 厚度15

踢腳板：不鏽鋼

踢腳板：
不鏽鋼

150　700　50

像具用插座

塑合板

在底座腳輪處可設置插座，以備打掃時使用。

開放式廚房有中島的話，不論是靠廚房那一側或是在靠餐廳一側都可以留下儲藏空間，如果要讓中島看起來與傢具更加相襯，則須注意中島靠餐廳那一側的門，要與餐廳的傢具使用相同的材質、顏色。

將其他的表面材質與門片材質統一

開放式廚房因為沒有視覺上的死角，所以與房間整體的搭配，尤其是與其他傢具的統一感就變得非常重要。900×3,000mm的廚房中島流理檯，如果在離地150mm高的底部從三個方向各往內縮150mm，就會顯得像是一座獨立傢具。統一各傢具的表面材質，並且將流理檯面加厚到80mm，便可醞釀出濃郁的質感。

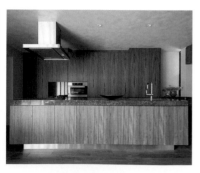

從餐廳望向廚房的樣子以不鏽鋼包覆，並以霧面處理後整體光澤看起來較為高級有質感。廚房中島的底部與抽油煙機都以不鏽鋼包覆，並以霧面處理後整體光澤看起來較為高級有質感。

［山中祐一郎］

「萩之家」設計：S.O.Y建築環境研究所｜攝影：S.O.Y建築環境研究所
※石英石和賽麗石都是人造材料，比花崗岩更硬，有良好耐磨性，且不易吸水。

## 圖3│廚房收納平面細部圖　〔S＝1:50〕

管道間　管道間

AC

塑合板
AC 出風口

475
374　374
20　900
10
20
390　375
B
A
20

從廚房側面望去。櫃體的表面材質需要考量到從各角度看上去的觀感。

## 圖4│廚房收納剖面細部圖　〔S＝1:50〕

A-A'　B-B'　X-X'　Y-Y'

塑合板
LED燈

390　446
20

管道間
500
700

AC
出風口
鋁腳

冰箱

475
361
836

980
2,400

831
20 29

加上石粉末
特殊塗裝
（壓克力）

突出木板，PU漆處理，三分色澤

475
20
800

PS

831
20 29

475

20　15

831

479
20
170
369
330
330
380
20

椎孔
@50

塑合板

1,509

871

479
200
250
239
230
330
380

1,359

45

871

輔助用的空調藏在下方，使用時須打開櫃子的門；為防止儲藏空間內造成短路，底下留有開孔。

在開放式廚房裡，盡可能不讓儲藏櫃裡的東西被看見。櫥櫃門分上下兩段，若要拿下層物品只需打開下半段的門，同時下半部的門片高度與流理檯相同。

儲藏櫃上層如果需要照明，建議使用LED燈；LED燈好處在於壽命較長且不易發熱，從光照範圍來看，所需至少深200mm、高200mm的空間。

## 圖2│廚房立面圖　〔S＝1:100〕

將容易映入眼簾的屋頂斜面部分與天花板用同色塗裝，使之形成一體。

10　0.5
117
10
5.84

1,256
100
1,000

天花板：石膏板 厚度9.5，
以寒冷紗混合填料補平

門片：塑合板 厚度20（白）

CH＝3,656

750
1,000

4,263

檯面：毛絲面不鏽鋼厚度1.2
LDK
門片：胡桃木合板CL

800
CH＝2,573
850
1,100

300
700

6,230

地板：
複合木地板 厚度12
合板 厚度12
結構用合板 厚度24

櫃體面材採用直紋紋理，直紋紋理可引導人的視覺向上看，進而製造空間與傢具互相襯托的感覺。

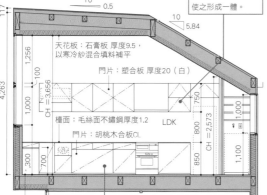

將LDK所有傢具的色調統一，就能讓廚房中島看起來像是傢具的一部分。

## 圖1│LDK平面圖　〔S＝1:150〕

N

6,230

AC

4,014　750
採光陽台

2,730

900
900
1,300　750

上層天窗

6,370

檯面：毛絲面不鏽鋼
厚度1.2

3,640

LDK

面板：胡桃木合板CL

以窗戶採光所照亮的天花板與胡桃木色澤的傢具形成強烈對比，襯托出挑高比實際更高的錯覺。

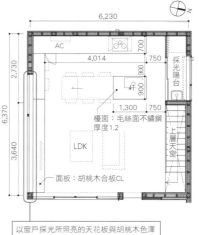

# 挑高天花板的LDK與傢具

## 將傢具的高度盡可能降低

設計挑高到3米5以上的LDK空間時，挑選傢具最好要能襯托整體氛圍。這不是說去找2米以上的大型傢具，而是盡量找高1,300mm左右的傢具，並使整個空間的傢具都盡可能為降低，如此可打造出強烈的一致性。另外，如果能讓傢具與地板都採用同一材質，則能在視覺上造成重心較低的效果，天花板上也會感覺比較高一些。

[黑崎敏]

「DRAW」設計：APOLLO一級建築師事務所│攝影：西川公朗

## 圖3 | 廚房細部圖　　　　　〔S＝1：40〕

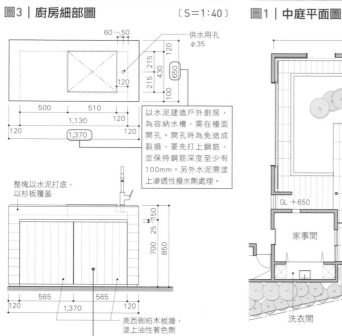

```
60─50                    供水用孔
                         φ35
215 215   430   120
              650
      120
100
500   510
120  1,130  120
120  1,370  120
```

以水泥建造戶外廚房，為容納水槽，需在檯面開孔。開孔時為免造成裂損，要先打上鋼筋，並保持鋼筋深度至少有100mm。另外水泥需塗上滲透性撥水劑處理。

整塊以水泥打底，以杉板覆蓋。

```
150
25
700  850
565   565
120  1,370  120
```

美西側柏木板牆，塗上油性著色劑

室外的面板材質需考量對氣候的耐性，此處採用的是美西側柏的木板。

```
650
120  430  100
              150
              25
635  850
50    40
```

廚房用的冷熱水龍頭
邊角20mm。

為免水泥邊角缺角，取邊角20mm。

水槽周邊，在水泥外層加裝一圈杉板。為了柔化水泥的生硬形象，在水槽外層加裝一圈杉板。

中庭。庭院桌椅後面有個採光陽台，只要關上門就可以變成浴室的專屬陽台。

**「萩之家」**設計：S.O.Y建築環境研究所 ｜ 攝影：S.O.Y建築環境研究所

## 圖1 | 中庭平面圖　　　　　〔S＝1：200〕

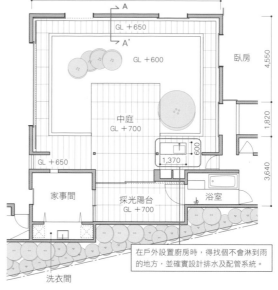

```
10,010
        A
GL +650
        A'
GL +600           臥房
中庭                    4,550
GL +700
                       1,820
GL +650   600
         1,370
家事間    採光陽台   浴室   3,640
         GL +700
洗衣間
```

在戶外設置廚房時，得找個不會淋到雨的地方，並確實設計排水及配管系統。

## 圖2 | 室外剖面圖　　　　　〔S＝1：30〕

碎石可以承接屋簷滴下的雨水，而碎石底下有排水口，在碎石與植栽的邊界處做個小堤防，可以預防泥土流進排水口造成堵塞。

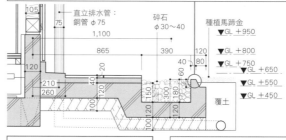

```
105
         直立排水管：           碎石         種植馬蹄金
75       鋼管 φ75          φ30～40      ▼GL +950
         1,100                         ▼GL +800
         865        390       120      ▼GL +750
120                      40   80       ▼GL +650
210                  20           60   ▼GL +550
260                        覆土        ▼GL +450
```

為免放置桌子的地方積水而影響使用，最好是設在較高的地方，比周圍的石質地板高50mm、比土高150mm較為理想。

碎石裡設有排水溝，為免阻塞，須定時清理。

蘆野石（白色）無打磨300×900厚度30

種植馬蹄金

```
30
20
覆土
100
```

### 堅固耐水洗的廚房

若是在室外陽台擺下桌椅，就隨之會想要在庭院就地飲食，進而發展出對戶外廚房的需求。此時對戶外廚房的最低要求就是至少要能隨時取得乾淨水源，並有排水功能。

此外，還會考慮到使用的便利性、堅固耐久、美觀等。比如說，以水泥作為框體的基礎、放入琺瑯材質的水槽，下面最好還要做一個美國側柏製的密閉式小櫃子。如此一來就是個堅固、耐水洗又好用的戶外廚房。

〔山中祐一郎〕

<div style="writing-mode: vertical">打造戶外廚房的方法</div>

## 圖2｜暖爐剖面圖　〔S＝1:120〕

暖爐兩側只要離爐台保持相當距離，可以在爐上擺一些裝飾品。

書房

大廳

走廊

暖爐

如果採用壁爐設計，則需遵守相關規定（平21國交告225號第1第3號-壁爐）之指定範圍，使用防火材料；在此以RC工法、耐熱磚瓦、防火砂漿、石棉瓦。

3,700　700　500　250　300　3,000
7,000
3,300　3,000
5,800　900　1,250
2,500　450
2,000
300　560　300
2,000　1,500

## 圖1｜部分平面圖　〔S＝1:80〕

70　170　325　550　250　40　260　215　40
250　310
1,500　790　750　790　1,580　1,500　500
790　250　40　40　250
2,050　250
2,050　310　880
4,100
耐熱磚瓦、防火砂漿+熔岩石厚度30
大廳
輕量水泥
暖爐
615　325　250　40
260　1,705
250

N

## COLUMN
# 打造絕不失敗的暖爐設計

### 打造真正帶來溫暖的暖爐

有件事情很容易被一般人搞混，但其實燒炭的炭爐與壁爐是兩回事。炭爐的升溫能力與成本較高，而壁爐則因為它的開放性，製造的熱幾乎都會隨著煙一起排出室外，導致室溫難以上升。話雖如此，但壁爐燒柴時發出的劈啪作響聲、炭火發出的味道，都在在使得屋主競相打造。這個10×5m、高5.8m的客廳裡裝的是壁爐，在壁爐旁邊裝有氣體交換盒，如此可將柴火燒出來的熱送入室內空氣中，並且加以循環【※】。另外一般有裝有壁爐的住宅中，煙囪通常會突出一塊，在市內看起米並不美觀；將整個煙囪往後挪30cm，就可以讓室內的牆壁看起來更漂亮。

[山中祐一郎]

## 圖3｜暖爐細部圖　〔S＝1:30〕

隔熱煙囪（不鏽鋼製）內圈φ250　外圈φ350
不鏽鋼製直筒，內填隔熱材，外夺石棉瓦，厚度50
填充
走廊
束帶支架+平行腳架
150　610
140　250
排煙通道
石膏板 厚度12.5
打底兩層
以大然無機材質處理表面
大廳
在此裝設氣體交換盒，連接空氣的進氣口與出風口，同時在進氣口裝設送風用的風扇。

暖爐
填滿石棉瓦
耐火耐熱砂漿厚度30
耐熱磚瓦厚度65
▼1FL±0
▼GL±0

耐熱磚瓦
地板暖氣配管φ8@100
地板內藏式暖爐
H-75×100
天然無機材質表面處理
石灰岩 厚度30　砂漿
熔岩石
鐵網
大理石 400×400 水磨光處理

CH＝5,800
400
300
780　30
190　30
200　50　150　200　250
250
150
200

輕量水泥
擠出式發泡材質厚度50
成層水泥 厚度50
碎石 厚度100

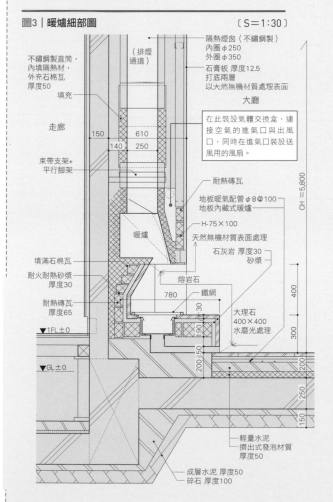

從大廳望向壁爐。壁爐的煙囪已經埋入牆內，所以在室內看起來並不顯眼，同時牆壁內還有熱循環用的裝置。

「代代木上原之家」設計：S.O.Y建築環境研究所｜攝影：S.O.Y建築環境研究所
※因為屬於法律灰色地帶，裝設時需要所屬地的消防官員在場，實際進行炭火燃燒及循環裝置的實驗，證明其安全性。

# 各式房間

就算空間有限，也有讓臥房或小孩房住起來都舒適，
不感到狹隘的設計手法。
例如，設置低於視線的矮窗或矮桌，讓視覺重心下移，天花板感覺變高；
設置水平方向的細長窗，拉出遠近感；
限制用色、材料在三種以內；
統一門窗周邊的裝飾條、框架等的外露尺寸，視覺上看起來更清爽。
整合材料、用色或線條的視覺效果，可表現出高質感的空間。

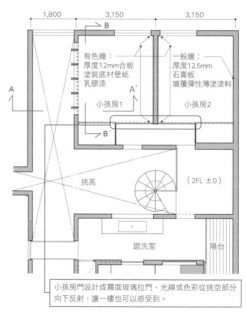

## 圖2│A-A' 剖面圖　〔S＝1:100〕

牆面：噴覆彈性薄塗塗料
底材：石膏板 厚度12.5

1,500
挑高
900
880
350
小孩房1

▼2FL ±0

小孩房1直接面對挑高空間，拉開拉門即可與一樓客廳相連。

2,250

中庭

客廳

▼1FL ±0

## 圖1│2樓部分平面圖　〔S＝1:150〕

1,800　3,150　3,150

B

有色牆：
厚度12mm合板
塗裝底材壁紙
乳膠漆

一般牆：
厚度12.5mm
石膏板
噴覆彈性薄塗塗料

A

A'

小孩房1

小孩房2

B'

挑高

（2FL ±0）

盥洗室

陽台

小孩房門設計成霧面玻璃拉門，光線或色彩從挑空部分向下反射，讓一樓也可以感受到。

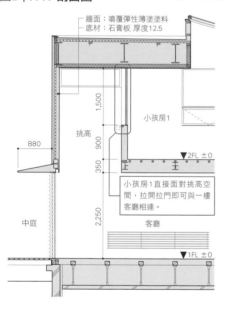

照片左側木製合板貼面折疊窗扇的色調與地板一致，藉由限制用色的手法表現出房間一致性。

## 利用挑空透光設計的空間效果

通常是不使用材料本身以外的顏色，但本案業主希望在小孩房運用色彩，因此在設計上考量到色彩渲染的美感。藉由挑空透光設計讓家庭成員感覺到彼此的存在，在7張榻榻米大小（約3.5坪）的小孩房中置入長2.85m×寬1.5m、寬0.75m的透光開口，光線藉由挑空穿透各個空間的同時，長3.4m、高2.4m牆面上的色彩，也因為光線的擴散作用，散發出渲染效果的美感。

[橫山典雄]

意識到色彩散發出的美感

## 圖4｜挑高側木製折疊窗扇剖面圖〔S=1:8〕

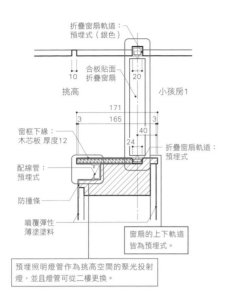

- 折疊窗扇軌道：預埋式（銀色）
- 10
- 20
- 合板貼面折疊窗扇
- 挑高
- 小孩房1
- 171
- 3
- 165
- 3
- 40
- 24
- 窗框下緣：木芯板 厚度12
- 折疊窗扇軌道：預埋式
- 配線管：預埋式
- 防撞條
- 噴覆彈性薄塗塗料
- 窗扇的上下軌道皆為預埋式。
- 預埋照明燈管作為挑高空間的聚光投射燈，並且燈管可從二樓更換。

## 圖3｜挑高側木製折疊窗扇立面圖 〔S=1:40〕

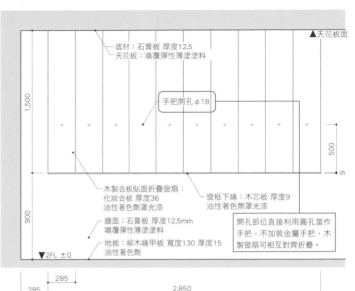

- ▲天花板面
- 底材：石膏板 厚度12.5
- 天花板：噴覆彈性薄塗塗料
- 手把開孔 φ18
- 1,500
- 500
- 6
- 900
- 木製合板貼面折疊窗扇：化妝合板 厚度36 油性著色劑罩光漆
- 窗框下緣：木芯板 厚度9 油性著色劑罩光漆
- 牆面：石膏板 厚度12.5mm 噴覆彈性薄塗塗料
- 地板：柳木緣甲板 寬度130 厚度15 油性著色劑
- 開孔部位直接利用圓孔當作手把，不加裝金屬手把，木製窗扇可相互對齊折疊。
- ▼2FL ±0
- 285
- 285
- 2,850

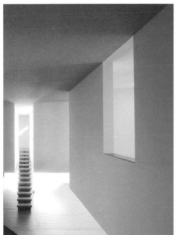

## 圖5｜小孩房剖面圖 〔S=1:40〕

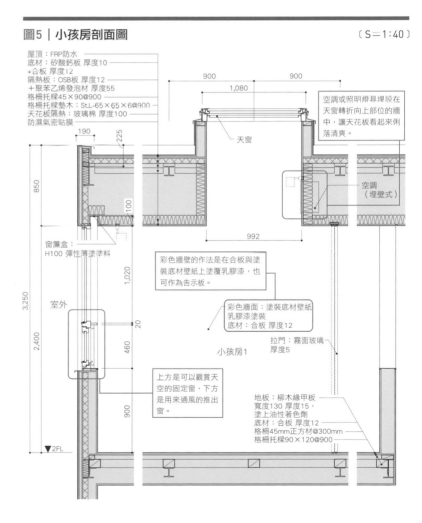

- 屋頂：FRP防水
- 底材：矽酸鈣板 厚度10 ＋合板 厚度12
- 隔熱板：OSB板 厚度12 ＋聚苯乙烯發泡材 厚度55
- 格柵托樑45×90@900
- 格柵托樑墊木：St.L-65×65×6@900
- 天花板隔熱：玻璃棉 厚度100
- 防濕氣密貼膜
- 190
- 225
- 900
- 900
- 1,080
- 850
- 100
- 天窗
- 空調或照明燈具埋設在天窗轉折向上部位的牆中，讓天花板看起來俐落清爽。
- 空調（埋壁式）
- 992
- 窗簾盒：H100 彈性薄塗塗料
- 室外
- 1,020
- 3,250
- 2,400
- 20
- 460
- 彩色牆壁的作法是在合板與塗裝底材壁紙上塗覆乳膠漆，也可作為告示板。
- 彩色牆面：塗裝底材壁紙 乳膠漆塗裝 底材：合板 厚度12
- 拉門：霧面玻璃 厚度5
- 小孩房1
- 上方是可以觀賞天空的固定窗，下方是用來通風的推出窗。
- 地板：柳木緣甲板 寬度130 厚度15，塗上油性著色劑 底材：合板 厚度12 格柵45mm正方材@300mm 格柵托樑90×120@900
- 900
- ▼2FL

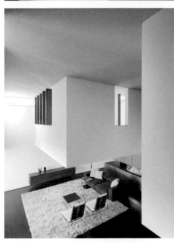

從挑高處可看到牆面反射自然光的樣貌。

「中原之家」設計：CASE DESIGN STUDIO｜攝影：CASE DESIGN STUDIO

## 圖2 | 2樓書房剖面圖　〔S＝1:30〕

石膏板 厚度9.5
塗上乳膠漆

204.5

72.5

開口上方的內側收納窗簾
和LED燈管。

1,650

在厚度12mm
結構用合板上，
加上厚度12.5mm
石膏板
塗上乳膠漆

窗簾盒
寬120×高100
塗上乳膠漆

100

書房

24.5　120
15

880

書桌：桌面 集層材，塗上油性著色劑
背板：化妝板，塗上油性著色劑

480　　　　26
106

900

松木緣甲板
厚度21，
塗上油性著色劑

350 30
320

300　　225

330

750

書桌設定為適合地板式座位的高度，同時也
降低開窗、天花板高度，加強長邊方向感。

### A部書桌下方置腳空間

書桌：桌面 集層材，塗上油性著色劑
背板：化妝板，塗上油性著色劑

480
106　　26

20

350 30
320

419
81

330

在小孩房和主臥前方的地
板降板，可坐在地板上把
腳放入，同時成為大人與
小孩共同讀書的書桌。

336 36
84

750

600

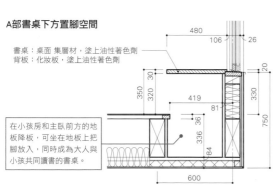

書房的天花板高度降低至2,250mm，客廳
天花板拉高至4,410mm，做出強烈對比

「上田之家」設計：CASE DESIGN STUDIO｜攝影：CASE DESIGN STUDIO

---

## 圖1 | 2樓平面圖　〔S＝1:120〕

1,350

N

書房　主臥

480

2,700

走廊　挑高

2,700

10,800

書桌

2,700

客廳

900

小孩房

1,800

419
81　336

連結主臥、客廳、小孩房的走廊兼書
房使用。矮窗窗框上緣高度
1,230mm，加上適合坐在地板使用的
書桌長度10,650mm，貫穿走廊。

---

### 尺度扭曲帶出空間寬廣度

為了將有限室內面積，轉化
成不會感到狹隘的生活空間，可
藉由各房之間不加裝門、不設置
走道、和室與客廳兼用等設計手
法，同時再加上讓空間看起來寬
廣的尺度扭曲技巧，會讓效果更
加提升。例如，在兼作書房的走
廊設置極度低於視線的低窗或地
板式書桌。如此一來，走廊的距
離感受到扭曲，拉出比實際還要
大的遠近差距。或是大膽地讓動
線設計不具特定功能，也可以創
造出舒適的生活氛圍。

[橫山典雄]

---

## 圖2｜拉門細部圖　〔S＝1:15〕

**剖面圖**

軌道

天花板：石膏板
厚度9.5＋9.5底材
上方鋪設內裝用壁紙

CH＝2,500
H＝2,485

主臥

單扇懸吊拉門；
直木紋橡木材

天花板：石膏板
厚度9.5＋9.5底材
上方鋪設內裝用壁紙

W.I.C

CH＝2,250

下方導軌

地板：磁磚狀地毯＋合板
加熱地板（合板）厚度9
結構用合板 厚度12
塑合板 厚度12
（直接置放的乾式地板）

地板：木地板

在立面上，為了讓外露框架寬度看起來是10mm，因此在平滑壁面端部平移10mm處留下寬度5mm的溝槽。

刻出5mm深度的溝槽，讓拉門門扇閉合時不會留有縫隙。

**平面圖**

壁面：石膏板 厚度12.5＋9.5
底材，上方鋪設內裝用壁紙

單扇懸吊拉門；
直木紋橡木材

WIC

壁面：石膏板 厚度12.5
＋合板 厚度4
貼覆厚度5的鏡面

主臥

壁面：無機質人造木材 厚度9.5mm底材

W＝730

## 圖1｜主臥平面圖　〔S＝1:100〕

3,595

W·C

拉門

固定複層玻璃
厚度6＋A6＋6

結構柱：St.φ80

固定窗

主臥

5,225

單扇拉門

A'

A

在臥房的南面與西面設置高度降低的開口，從兩方將戶外風景引入室內，更加強室內與戶外環境的關係。

## 圖4｜開口處平面細部圖　〔S＝1:15〕

310
135　48　127　127
48
135

結構填縫材

固定複層玻璃厚度6＋A6＋6

結構柱：St.φ80

固定玻璃的縱框、單扇拉門與紗門的縱框的外露寬度保持一致，將上下方向的框架隱藏於壁內，可讓單扇拉門的存在感消失。

壁面：石膏板
厚度9.5＋9.5底材
上方鋪設內裝用壁紙

不鏽鋼紗窗

複層玻璃
厚度6＋A6＋6

4,050

378

W＝1,000

壁面：
鏡面 厚度5
合板 厚度5
石膏板 厚度12.5

在開口處的側面張貼鏡面，映照出外部植栽，可讓人感覺不到牆壁厚度。

## 圖3｜A-A'剖面細部圖　〔S＝1:15〕

60　125　145　180

百葉窗

單扇拉窗

主臥

室外

單扇拉窗和固定玻璃、紗門的上方框下緣對齊開口部上端，下方框上緣對齊開口部的下端，如此一來，從室內看不到框的存在。

600

固定複層玻璃
厚度6＋A6＋6

185　120　60　90　35

到地板1,100

**裁切出的風景更具視覺效果**

若想將戶外風景引入約10張榻榻米（約5坪）大小的房間，設置可方便視線左右移動的水平長窗，視覺效果會非常好。本案的長窗尺寸設計是長度約8.5m、窗戶高度430mm。並將窗戶高度降低收齊在同一高度上，讓風景在視覺上更鮮明、印象更深刻。

［城戶崎博孝］

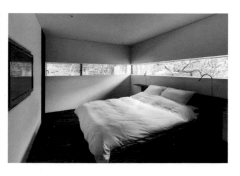

有如縫隙般430mm高的開窗，讓室外植栽的綠意倍加強調，令人印象深刻。

「**淺間山之家**」設計：城戶崎建築研究所｜攝影：新建築社攝影部

## 縫隙般的開口，切割出令人印象深刻的風景

# 圖2｜剖面圖 〔S＝1:50〕

4.5～6張榻榻米大小的和室，通常天花板高度設定2.1m。而本案的和室面積是4張半榻榻米大小，因為天花板高度設計成2.8m，改變大家對於一般和室的印象，呈現特殊空間意境。

2,730

屋頂：彩色鍍鋁鋅鋼板，直立鋪設
透氣層：透氣屋脊椽木 厚度18
瀝青防水氈
結構用合板 厚度24
隔熱材：纖維素纖維隔熱材 厚度300

淺水坡度 10 2

天窗

300

▲天花板面

350

外壁：
鍍鋁鋅鋼板橫向鋪設
通氣層：通氣圍板 厚度18
透濕防水護膜
外部隔熱：苯酚發泡材 厚度60
結構用合板 厚度12
內部隔熱：纖維素纖維隔熱材 厚度120
內牆：石膏板 厚度12.5mm
內含石粉末特殊塗裝處理

▼2FL

2,800

和室

鋪設日本榻榻米
（無附加緣邊材的天然藺草圖樣）
結構用合板 厚度12
格柵地板或乾式架高地板
地板下方濕氣調節竹炭墊
隔熱材：擠出式發泡聚苯乙烯材
3種b 厚度70

170　90.5

55.5

1,365　1,334.5

▼1FL

215

▼aFL
465 300 165

通風來自側面窗與天窗，採光則來自接地窗與天窗。控制採光位置，讓人在視覺上感受到光的流動。

本案的隔熱功能優於新世代節能基準，65坪樓地板面積的空間，冷暖房空調所需電量與太陽能光電板發電量的差距，以達到零運轉成本為目標，一年中任何時候住起來都很舒適。

天窗部位的牆面：
銀柳集層材
無塗裝處理

和室的牆天花板塗佈茄青色的表面處理。藉由光照射程度，從黑色轉變成茄青色，色彩藉由光線的擴散效果，打造讓人印象深刻的空間。

# 圖1｜和室平面圖 〔S＝1:100〕

FL＋600～1,445

側邊開口兼具換氣功能，可開可關。前方的方格拉窗，平常向左收齊，可觀賞光線經由方格照射進來產生的光影變化，若要開窗則是將方格拉窗向右拉。

2,730

48　1,244.5

方格拉窗　收納空間
910
814

2,730

上方天窗

910　910
2,730

拉門可收在牆中，無論從走道或和室一側看過去，都十分簡潔。

FL±0

凹間：
銀柳集層材無塗裝處理

170　90.5　2,567　134
72.5

無附加緣邊材的榻榻米
（天然藺草圖樣）

# 圖3｜凹間局部立面圖 〔S＝1:50〕

▲天花板面

1,325

壁面：AEP塗裝

方格拉窗扇

熱交換型換氣系統

接地窗的採光方式，讓榻榻米與銀柳集層材成為光線的反射板，光線因而在和室中擴散開來。

30
845　2,800
30

285
393.5
285　570
837.5　72.5

▼1FL

右：從和室望向走道。因為拉門收在牆中，就算是開門狀態也看起來很簡潔。
下：從和室入口望向和室。限制採光僅來自天窗、接地窗、側邊光，賦予空間特別的意境。

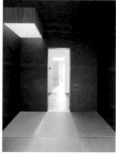

## 運用天花高度、開口和色調，打造獨特空間

### 讓人印象深刻的採光

和室的功用在於讓人從繁忙的日常生活中鬆口氣，並藉此找回自我，希望可以將和室當作特別的生活空間來設計。例如，利用箱型天窗或是接地窗的採光方式，讓天花板或牆面的色彩在空間中產生擴散，令人印象深刻，感到自己處於一個跳脫日常生活的空間，展現獨特的氛圍。如此一來，和室就不會再淪為置放雜物的空間了吧。

[彥根Andrea]

「會呼吸的家」設計：彥根Andrea（彥根建築設計事務所）｜攝影：Nakasa and partners

## 圖1｜1樓部分平面圖　〔S＝1:150〕

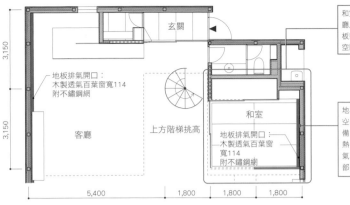

玄關

客廳

和室

上方階梯挑高

地板排氣開口：
木製透氣百葉窗寬114
附不鏽鋼網

地板排氣開口：
木製透氣百葉窗
寬114
附不鏽鋼網

3,150
3,150

5,400　1,800　1,800　1,800

和室的兩邊都是拉門，拉門拉開時，和室與客廳成為一個空間。二樓房間量體結構是從天花板懸吊起，因此空間中沒有柱子，呈現強烈的空間整體感。

地板下方設置風管式空調設備與溫水放熱器的空調方式，因此室內空間完全沒有置放機電設備。放熱器設置在餐桌或沙發附近，藉由輻射熱發揮溫度調節效果。加溫後的暖空氣藉由透氣百葉窗在室內空間上升，產生對流。和室的部分百葉窗部位也連接空調的排氣風管[＊]。

## 圖3｜排氣開口細部圖　〔S＝1:5〕

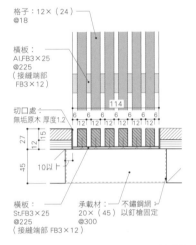

格子：12×（24）
@18

橫板：
AI,FB3×25
@225
（接縫端部
FB3×12）

切口處：
無垢原木 厚度1.2

114

6　12 12 12 12 12 12　6

27
12
115
45
10以上

橫板：
St.FB3×25
@225
（接縫端部 FB3×12）

承載材：不鏽鋼網
20×（45）以釘槍固定
@300

## 圖2｜和室部分剖面圖　〔S＝1:100〕

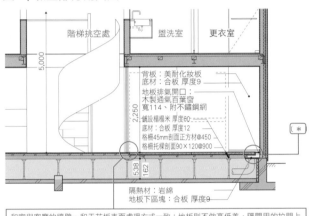

階梯挑空處　盥洗室　更衣室

背板：美耐化妝板
底材：合板 厚度9
地板排氣開口：
木製通氣百葉窗
寬114、附不鏽鋼網
鋪設榻榻米 厚度60
底材：合板 厚度12
格柵45mm剖面正方材@450
格柵托樑剖面90×120@900

5,000
2,250
538
162

隔熱材：岩綿
地板下區塊：合板 厚度9

和室與客廳的牆壁，和天花板表面處理方式一致；地板則不做高低差，隔間用的拉門上門楣與下門檻都以埋入方式隱藏。拉門拉開時，和室與客廳融合一起，形成完整空間。

### 榻榻米看起來像是輕放在地面上

包括客廳、餐廳、廚房的大面積住家空間中，若想配置和室房，可讓和室的存在感像是飄浮在空間一樣。將牆壁或天花板的表面修飾處理方式統一，使用霧面玻璃的拉門，以及選擇具有視覺穿透性的建材，看起來就像是一個完整空間。地板在高度上沒有落差，拉門的下門檻等全部都以埋入隱藏的方式，就算拉門拉開也感覺不到門片的存在，和室地板的榻榻米瞬間成為像是輕放在客廳空間的一張地毯。

［橫田典雄］

客廳與和室的接合處。地板在高低上沒有落差，沒有邊緣的榻榻米看起來像是輕放在地面上的地毯。其他的牆壁、天花板或門窗等的表面修飾統一，就不顯得突兀。

和室的照明採用點光源，可以欣賞明暗對比的有趣照明效果（客廳使用間接照明和地燈，天花板上則不裝設任何照明設備）。

「中原之家」設計：CASE DESIGN STUDIO｜攝影：CASE DESIGN STUDIO

客廳與和室融為一體的設計

# 不特別強調凹間的和室，讓人感到舒適

## 圖2｜和室立面圖　〔S＝1:120〕

**B面**

- 線性照明
- 柱：赤松100mm正方材
- 書院
- 和室的天花板板材使用中間波浪紋兩側平形紋的杉木板材，因為裝飾條會在天花板留下陰影，因此改用埋入式隱藏照明。
- 架板：春日杉
- 地板：吉野松

490 / 89 / 405 / 1,760 / 1,760 / 35 / 160 / 320 / 36 / 24 / 330
1,195 / 1,770 / 280
B

**C面**

- 空調縫隙
- 線性照明
- 天花板：平形紋寬幅杉木板刨面處理
- 天花板：表面炭燒杉板材
- 和室紙拉門：本美濃紙
- 和室
- 牆壁：西京聚樂纖維牆
- 地板：鋪設京間榻榻米
- C

25 / 2,250 / 1,760 / 1,760 / 330
880 / 1,960 / 1,960 / 280

## 圖1｜平面圖　〔S＝1:150〕

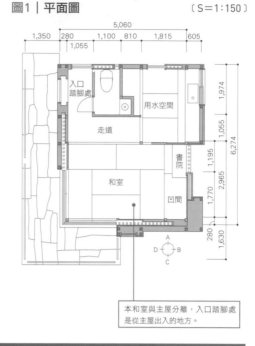

5,060
1,350 / 280 / 1,100 / 810 / 1,815 / 605
1,055

- 入口踏腳處
- 用水空間
- 走道
- 書院
- 和室
- 凹間

1,974 / 1,055 / 1,195 / 1,770 / 2,965 / 280 / 1,630
6,274

A / D · B / C

本和室與主屋分離，入口踏腳處是從主屋出入的地方。

## 圖4｜凹間細部圖　〔S＝1:8〕

**剖面圖**

- 天花板邊角：杉木
- 沒有裝飾條的天花板：杉木（中間波浪紋兩側平形紋）
- 凹間上方垂板下緣材：會津桐
- 凹間上方垂板下緣材的位置很重要，宜於現場施作時判斷。
- 不安裝床框（凹間高低差的裝飾材），而是踢腳板，讓凹間地板露出切口面（踢腳板）。
- 凹間地板
- 和室地板
- 凹間地板
- 踢腳板

49 / 5.5 / 30 / 3 / 7.5 / 7.5 / 8 / 30 / 15 / 15 / 20 / 50 / 80 / 2,250 / 1,820 / 20 / 20 / 30 / 20 / 30 / -56 / 18

**支柱周邊平面圖**

- 柱：赤松 100×54
- 架板：春日杉
- 和室隱間門
- 支柱 60
- 和室地板：米松
- 凹間地板：吉野松

3 / 9 / 7 / 20 / 15 / 600 / 頂板端部 / 20 / 260 / 20 / 20

**凹間邊緣平面圖**

- 壁面：西京聚樂纖維牆
- 凹間陰角處以土牆施作方式，來回塗抹出圓滑角度。
- 柱子是赤松剖面100mm正方材，倒角處削出6mm的削面寬度。
- 柱：赤松100mm正方材

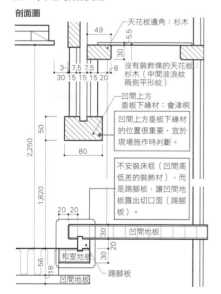

凹間一景。不在裝飾面的質感上特別強調凹間視覺柱的設計，讓空間呈現整體一致。調凹間視覺柱的設計，讓空間呈現整體一致。

**不以凹間視覺柱來一決「勝負」**

和室空間重視整體平衡感，因此使用表面簡單處理過的建材。例如，表面平滑的北山杉原木等珍貴木材，在室內空間中看起來過於醒目，有鑒於此，本案的和室空間中不設置凹間視覺柱。凹間視覺柱的粗度依和室面積有所不同，基本上從70mm到105mm之間作出區分。

凹間上方垂板的下緣材或是裝飾窗等部位，宜於現場施作決定。因為是希望和室是讓人感到安穩沉澱的空間，一旦有「對那邊緣感到印象深刻」的反應，則算是任務失敗的作品。

[城戶崎博孝]

「**寂靜庵**」設計：城戶崎建築研究室｜攝影：新建築設攝影部

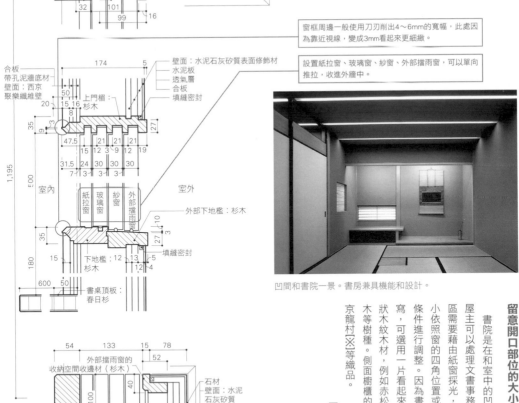

## 圖1｜書院部分剖面圖　〔S＝1：50〕

- 線性照明：無縫日光燈
- 壁面：西京聚樂纖維壁
- 凹間上方垂板的下緣材：會津桐
- 側窗：不鏽鋼圓棒插入
- 書桌頂板：春日杉
- 拉門：張貼印花布
- 柱：赤松 100mm正方材
- 和室地板：320 鋪設京間榻榻米
- 樓地板：米松
- 格柵托樑：檜木 105mm正方材
- 格柵：檜木60x55
- 支架：檜木90mm正方材
- 地福石（水切）

10　1,306　▼FL+2,235
600　200　100
1,075　500　320　330
955　860

> 本書院扮演書房的角色。書院的窗戶（寬1,095mm）高度是從地板往上算起500mm，讓人坐下時可眺望外部風景。採光用紙窗的開口位置或是環境條件，會影響採光程度，因此紙窗開口大小需視現場適度調整。

> 下方收納空間拉門拉開後，內部地板鋪板，可以讓人坐進去。因為此處當作書桌使用，書院地板深度設定600mm。

## 圖2｜書院窗戶細部圖　〔S＝1：8〕

- 合板
- 帶孔泥牆底材
- 壁面：西京聚樂纖維壁
- 壁面：水泥石灰矽質表面修飾材
- 水泥板
- 透氣層
- 合板
- 上門楣：杉木
- 填縫密封
- 室內
- 紙拉窗
- 玻璃窗
- 紗窗
- 外部擋雨窗
- 室外
- 外部下地檻：杉木
- 下地檻：杉木
- 填縫密封
- 書桌頂板：春日杉

32　101　10　3
99　16
174　5
50　15　16
20　8　9　3　35
47.5　21　21　21　27
15　12　3　15　12
31.5　24　30　3　30
1,195

35
10
600　50
180
27　3
15
12　13　1
12　1　4

- 外部擋雨窗的收納空間收邊材（杉木）
- 石材
- 壁面：水泥石灰矽質表面修飾材
- 水泥板
- 透氣層
- 合板

54　133　15　78
52
100　40
20　3　5　41　4　3
15　7　9　6　12　13　12　16

> 窗框周邊一般使用刀刃削出4～6mm的寬幅，此處因為靠近視線，變成3mm看起來更細緻。

> 設置紙拉窗、玻璃窗、紗窗、外部擋雨窗，可以單向推拉，收進外牆中。

凹間和書院一景。書房兼具機能和設計。

## 打造美觀實用的書院設計

### 留意開口部位的大小

書院是在和室中的凹間旁邊，讓屋主可以處理文書事務的場所。此區需要藉由紙窗開光，紙窗開窗的四角位置或是外部環境條件依照窗的大小進行調整。因為書桌需供人書寫，可選用一片看起來穩重的波紋狀木材，例如赤松、櫸木、樟木等樹種。側面樹櫃的表面可選用京龍村※等織品。

[城戶崎博孝]

「寂靜庵」設計：城戶崎建築研究室｜攝影：新建築設攝影部
※京都龍村的藝術織品。應用在升降布幕、掛布（掛在祇園祭遊行車上的紋樣織品或是上面有刺繡圖案的布）。

## 圖2│入口踏腳處剖面圖　〔S＝1:60〕

**A-A'剖面圖**

**B-B'剖面圖**

天花板：平行木紋窄版的松木板材平滑加工處理

850
1,000
950
650
1,175
1,760
2,250
490
75
1,760
1,000

入口踏腳處

入口踏腳處

壁面：西京聚樂纖維壁

280　1,055
1,910
64
450

A

D

室內的開口部位，看起來像是被切開一樣，左右及上方留有厚54mm、長100～130mm的邊緣。

壁掛式紙窗大小850x850mm。在深度315mm的赤松置物平台上放迎賓用花。

## 圖1│局部平面圖　〔S＝1:150〕

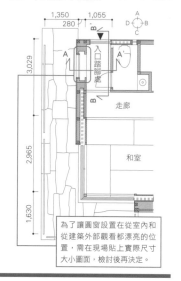

1,350　1,055
280
3,029
2,965
1,630

入口踏腳處

走廊

和室

為了讓圓窗設置在從室內和從建築外部觀看都漂亮的位置，需在現場貼上實際尺寸大小圖面，檢討後再決定。

## 圖3│開口處平面細部圖、剖面細部圖　〔S＝1:6〕

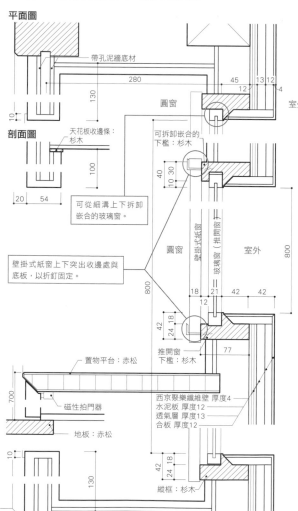

**平面圖**

帶孔泥牆底材

280
130
10
45　13　12
12　　4
室外

圓窗

可拆卸嵌合的下檻：杉木

**剖面圖**

天花板收邊條：杉木

100
20　54

40
10　30

可從細溝上下拆卸嵌合的玻璃窗。

圓窗

壁掛式紙窗

玻璃窗（推開窗）

室外

800
800

壁掛式紙窗上下突出收邊處與底板，以折釘固定。

18　21　42　42
12

推開窗下檻：杉木

42
24　18
42
24　18

77

置物平台：赤松

磁性拍門器

西京聚樂纖維壁　厚度4
水泥板　厚度12
透氣層　厚度13
合板　厚度12

700

地板：赤松

10
130

縱框：杉木

從外部看到的圓窗。圓窗的不鏽鋼絲為表面增添凹凸質感，形塑讓太陽光產生亂射現象的藝術裝置。

**光影的操控**

裝飾窗通常設置在日本茶室的玄關等處，功用在於讓空間看起來和諧，本案介紹從室內外看起來不一樣的裝飾窗設計手法。

室外的圓窗窗框表面以聚樂刮搔方式修飾處理，牆中嵌入直徑2～4mm的不鏽鋼絲。室內側則用釘子掛上紙窗，可以欣賞圓窗與鋼絲在光影上的趣味變化。

[城戶崎博孝]

「寂靜庵」設計：城戶崎建築研究室　攝影：城戶崎建築研究室

具有機能的水屋設計

## 圖1｜水屋平面圖　　〔S＝1:60〕

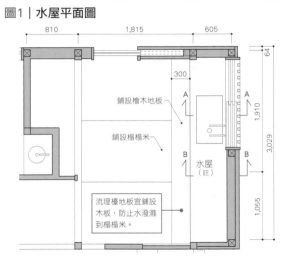

810　　1,815　　605

64

300

鋪設檜木地板 ── A　　A

1,910

3,029

鋪設榻榻米 ── B　　B
水屋
（註）

1,055

流理檯地板宜鋪設
木板，防止水潑濺
到榻榻米。

譯註：「水屋」為茶室旁準備和清洗茶具的空間。

## 圖2｜水屋立面圖　　〔S＝1:50〕

A-A剖面圖　　　　B-B剖面圖

櫥櫃：吉野杉（平行木紋）
柱：赤松100mm正方材

428

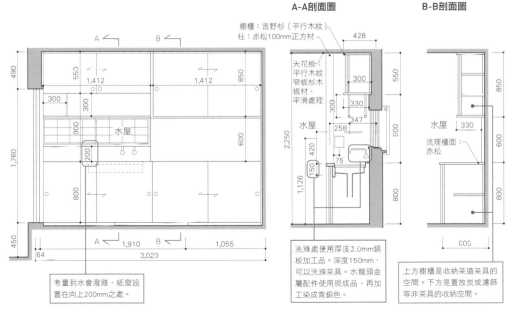

490
55C
1,412　　　1,412　　850

300
300

900　水屋　600

1,760

200

800

450

64
A　1,910　B　1,055

3,029

天花板：
平行木紋
窄板杉木
板材，
平滑處理

2,250

水屋

1,126

300
330
347
258

550

600

800

水屋　330

流理檯面：
赤松

850

600

800

605

考量到水會潑濺，紙窗設
置在向上200mm之處。

洗滌處使用厚度2.0mm鋼
板加工品。深度150mm，
可以洗滌茶具。水龍頭金
屬配件使用現成品，再加
工染成青銅色。

上方櫥櫃是收納茶道茶具的
空間。下方是置放炭或濾篩
等非茶具的收納空間。

### 使用方式決定地板材質

水屋在茶室中雖然屬於幕後空
間，卻是必要的存在。水屋的地板
應鋪設寬300mm的檜木地板，防
止水潑濺到榻榻米。因為茶道是身
穿和服將茶具排列在榻榻米上，
進行準備工作，所以地面是鋪設榻
榻米，但若是一般日常使用的話，
改用檜木地板也很好。流理檯的採
光是選用紙窗（寬1,400mm、高
500mm），照入的光線有助營造空
間氛圍。

[城戶崎博孝]

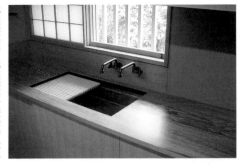

流理檯近照。
的檜木格架。
流理檯左半邊放置可濾水

「寂靜庵」設計：城戶崎建築研究室｜攝影：城戶崎建築研究室

# 盥洗室・浴室

雖然待在小空間的盥洗室或浴室的時間不算長，
但卻是洗滌我們身心靈的重要空間。
影響盥洗室或浴室空間質感的重要關鍵，
像是入浴時映入眼簾的景物，
洗臉台高度以及下方踏腳空間等，
都決定了盥洗室是否為友善的使用空間。
此外，還有讓鏡櫃下方置物處，
不被鏡面反射等細節的設計考量等。

## 控制盥洗室的收納櫃高度

### 圖3│洗手檯細部圖　　　〔S＝1:20〕

上方鏡櫃為半埋入式，櫃體上下採用間接照明，兼具室內與使用時的照明功能。

間接照明

鏡面厚度5

固定插榫@30

波浪狀木紋相接板材 CL

塑合板

洗手檯下方收納櫃深度450mm，是因為盥洗用具以小型物品為多，設計成抽屜較方便使用。

塑合板

凹把手

櫃門：木紋相接板材 CL

▼1FL±0

### 圖1│盥洗室局部平面圖　　　〔S＝1:50〕

1,550　　900

450

上方天窗

洗手檯：木紋相接板材 UCL

盥洗更衣室　　鋪設磁磚

### 圖2│洗手檯立面圖　　　〔S＝1:20〕

130

門片：波浪狀木紋相接板材 CL

250　217

供氣口

738　　230　　265　　265

1,500

洗手檯的下方收納空間高度控制在250mm，為了強調檯面，下方收納櫃較小，較不會產生壓迫感。

## 讓小空間也富有色彩的設計手法

浴室、盥洗室是獨立的小空間，常會依照屋主個人喜好加入色彩。

設計上不只思考顏色，也需一併考量色彩遇光產生的效果。本案在面積1.6x2.45m、高2.23m盥洗室的其中一面牆（2.45 x2.23m）使用鮮豔的紅色，並在側邊設置開口（1.6x1.8m），因此光線讓色彩在空間中產生漸層擴散的效果。

［山中祐一郎］

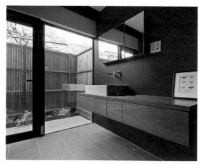

從盥洗室望向陽台。陽台的圍籬在視覺上有助於空間擴張，成為住宅盥洗沐浴空間的設計元素之一。

## 圖2｜洗手檯細部圖　〔S＝1:50〕

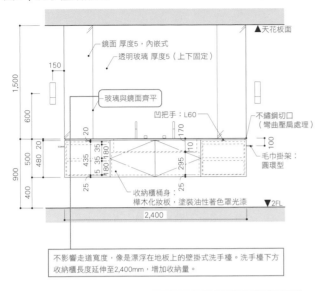

- 鏡面 厚度5，內嵌式
- 透明玻璃 厚度5（上下固定）
- 玻璃與鏡面齊平
- 凹把手：L60
- 不鏽鋼切口（彎曲壓扁處理）
- 毛巾掛架：圓環型
- 收納櫃桶身：樺木化妝板，塗裝油性著色罩光漆

▲天花板面
▼2FL

1,500 / 600 / 900 / 500 / 480 / 400
150 / 20 / 170 / 100 / 35 35 / 80 80 / 295 / 10 / 25 / 25
2,400

不影響走道寬度，像是漂浮在地板上的壁掛式洗手檯。洗手檯下方收納櫃長度延伸至2,400mm，增加收納量。

## 圖3｜洗手檯檯面前端細部圖　〔S＝1:4〕

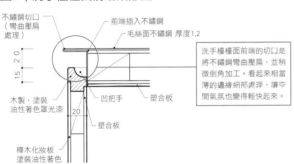

- 不鏽鋼切口（彎曲壓扁處理）
- 前端插入不鏽鋼
- 毛絲面不鏽鋼 厚度1.2
- 木製，塗裝油性著色罩光漆
- 凹把手
- 塑合板
- 塑合板
- 樺木化妝板 塗裝油性著色

20 / 15 / 20

洗手檯檯面前端的切口是將不鏽鋼彎曲壓扁，並稍微倒角加工。看起來相當薄的邊緣細部處理，讓空間氣氛也變得輕快起來。

## 圖1｜盥洗室平面圖　〔S＝1:100〕

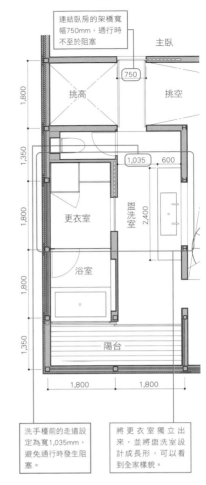

- 連結臥房的架橋寬幅750mm，通行時不至於阻塞
- 主臥
- 挑高
- 挑空
- 更衣室
- 盥洗室
- 浴室
- 陽台

750 / 1,035 / 600 / 2,400
1,800 / 1,350 / 1,800 / 1,800 / 1,350
1,800 / 1,800

洗手檯前的走道設定為寬1,035mm，避免通行時發生阻塞。

將更衣室獨立出來，並將盥洗室設計成長形，可以看到全家樣貌。

# 打造優雅開放的盥洗室設計

## 盥洗空間兼具走道功能

與浴室相鄰的盥洗室，常常與更衣室、洗衣機，甚至廁所共用，常聽到家庭成員早晚重疊使用不便的困擾，因此希望洗臉盆增加至兩個，廁所分散兩處。此外，入浴同時佔用盥洗室空間，也是造成使用不便的主因之一。

本案將更衣室與盥洗室分開，並將盥洗空間拉出來配置在走道一側。洗手檯旁留設1m寬的走道，使用盥洗檯的時候，後方也可讓人通行。再加上在盥洗室設置開口，可觀看到小孩房或樓下客廳，讓家庭成員之間可以感到彼此生活起居的開放空間。

［橫田典雄］

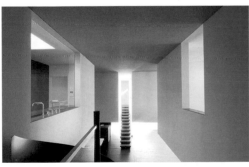

上：從螺旋狀階梯上方觀看挑高空間。左手邊是盥洗室，透過窗戶的玻璃，庭成員可以感覺彼此的存在。

右：從浴室、洗衣機、更衣室獨立出來的洗手檯，裡面是廁所的門。正前方看到的架橋可通往主臥。

左邊是更衣室入口，

**圖1｜浴室平面圖** 〔S＝1：60〕

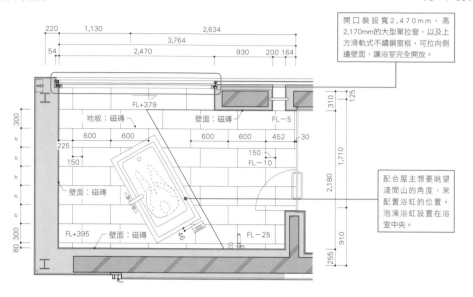

開口裝設寬2,470mm、高2,170mm的大型單拉窗，以及上方滑軌式不鏽鋼窗框，可拉向側邊壁面，讓浴室完全開放。

地板：磁磚
壁面：磁磚
FL＋379
FL－5
FL－10
壁面：磁磚
FL＋395
壁面：磁磚

配合屋主想要眺望淺間山的角度，來配置浴缸的位置。泡澡浴缸設置在浴室中央。

**圖2｜浴室剖面圖** 〔S＝1：60〕

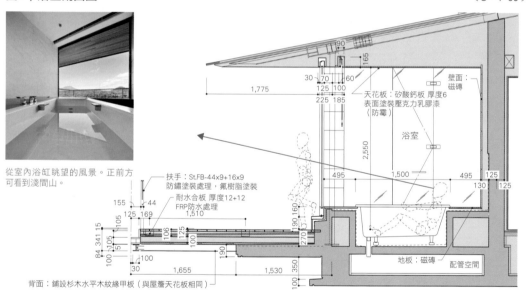

從室內浴缸眺望的風景。正前方可看到淺間山。

天花板：矽酸鈣板 厚度6 表面塗裝壓克力乳膠漆（防霉）
壁面：磁磚
浴室
扶手：St.FB-44x9+16x9 防鏽塗裝處理，氟樹脂塗裝
耐水合板 厚度12+12 FRP防水處理
地板：磁磚
配管空間
背面：鋪設杉木水平木紋緣甲板（與屋簷天花板相同）

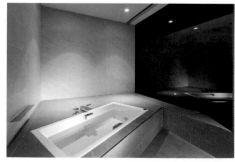

夜晚的浴室風景。利用部分照明製造空間明暗對比，讓人感到放鬆。

**戶外開放浴室**

在浴室泡澡時所看到的景色是設計的重點。本案因應業主想要邊泡澡邊觀賞淺間山的期望，在浴缸角度的調整，下了一番功夫。並且在泡澡視線上，設計不鏽鋼單拉窗（寬2,470 ×高2,170mm），窗戶全拉開時可享受有如露天澡堂般的氛圍。

[城戶崎博孝]

**「淺間山之家」**設計：城戶崎建築研究所｜攝影：新建築社攝影部

讓木製浴缸更美觀的方式

## 圖1｜浴室平面圖　〔S＝1:60〕

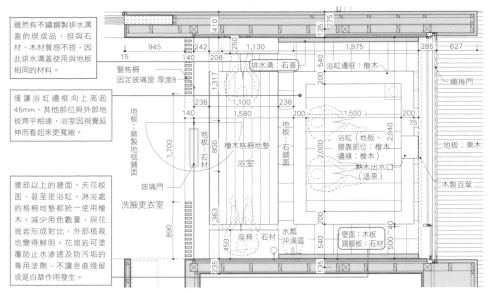

雖然有不鏽鋼製排水溝蓋的成品，但與石材、木材質感不搭，因此排水溝蓋使用與地板相同的材料。

僅讓浴缸邊框向上高起45mm，其他部位與外部地板齊平相連，浴缸因視覺延伸而看起來更寬敞。

腰部以上的牆面、天花板面，甚至是浴缸、淋浴處的格柵地墊都統一使用檜木。減少用色數量，與花崗岩形成對比，外部植栽也變得更鮮明。花崗岩可塗覆防止水滲透及防污垢的專用塗劑，不讓皂痕殘留或是白華作用發生。

豎格柵
固定玻璃窗 厚度8
地板・麻製地毯鋪面
地板：石材
檜木格柵地墊
浴室
玻璃門
洗臉更衣室
座椅：石材
排水溝：石蓋
地板：石鋪面
浴缸邊框：檜木
浴缸（地板、腰靠部位：檜木邊緣：檜木）
熱水出水口（溫泉）
水瓢沖澡區
壁面：木板
踢腳板：石材
鐵捲門
地板：栗木
木製百葉

## 圖2｜浴缸剖面圖　〔S＝1:40〕

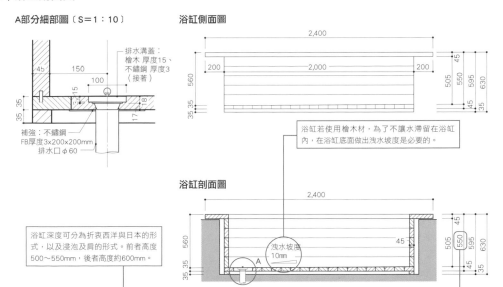

A部分細部圖〔S＝1:10〕

排水溝蓋：檜木 厚度15、不鏽鋼 厚度3（接著）

補強：不鏽鋼
FB厚度3x200x200mm
排水口 φ60

浴缸側面圖

浴缸若使用檜木材，為了不讓水滯留在浴缸內，在浴缸底面做出淺水坡度是必要的。

浴缸剖面圖

淺水坡度10mm

浴缸深度可分為折衷西洋與日本的形式，以及浸泡及肩的形式。前者高度500～550mm，後者高度約600mm。

---

### 邊框寬度與高出地面的尺寸是設計關鍵

木製浴缸大多使用檜木材，若將浴缸邊緣寬度設定為200mm，可讓浴缸看起來更優雅。若只有100mm則會看起來少了華麗感。此外，浴缸高出地面的高度限制在100mm以下，可讓視覺重心下移至地板，讓空間看起來更加寬敞，並呈現安穩的空間氛圍。

［城戶崎博孝］

從浴室望向戶外風景。窗戶或浴缸的高度都受到限制，打造出讓人感到安穩的泡澡氛圍。

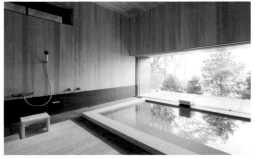

「箱根K邸」設計：城戶崎建築研究室｜攝影：新建築社攝影部

# 樓梯・走廊

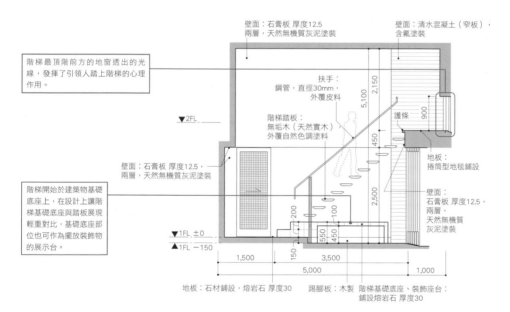

連接兩個不同高度空間的階梯，
可用地板及階梯踏板的質感，或顏色變化，
創造連續延伸或彼此區隔的效果。
樓梯踏板與地板都使用同一色系的話，
視覺上看起來非常相似，會有廉價的感覺。
若能使用木紋等不同材質，並將兩者以暗褐色等深色塗裝，
在空間中會產生視覺延伸效果。
或是表面金屬質感塗裝，因為黑色看起來會過於緊縮，
若能使用深灰色系，則可和諧地與木材或石材相對應。

## 圖1｜樓梯剖面圖

〔S＝1：100〕

壁面：石膏板 厚度12.5
兩層，天然無機質灰泥塗裝

壁面：清水混凝土（窄板），
含氟塗裝

階梯最頂階前方的地窗透出的光
線，發揮了引領人踏上階梯的心理
作用。

扶手：
鋼管，直徑30mm，
外覆皮料

▼2FL

護條

900

階梯踏板：
無垢木（天然實木），
外覆自然色調塗料

地板：
捲筒型地毯鋪設

5,100

2,150

450

壁面：石膏板 厚度12.5，
兩層，天然無機質灰泥塗裝

壁面：
石膏板 厚度12.5，
兩層，
天然無機質
灰泥塗裝

2,500

階梯開始於建築物基礎
底座上，在設計上讓階
梯基礎底座與踏板展現
輕重對比，基礎底座部
位也可作為擺放裝飾物
的展示台。

200

100

▼1FL ±0
▲1FL −150

150

550 450

1,500

3,500

1,000

5,000

地板：石材鋪設，熔岩石 厚度30　　踢腳板：木製　階梯基礎底座、裝飾座台：
　　　　　　　　　　　　　　　　　　　　　　　　鋪設熔岩石 厚度30

## 利用視覺效果減輕心理負擔

### 巧妙發揮階梯的存在感

可利用階梯在空間中有如物件般
的存在感，巧妙發揮設計。本案的
階梯寬幅950mm，開始的3階設
置在基礎底座上，之後的11階踏板
則是以單邊固定在牆面上的方式施
作。集中設計的踏板發揮了視覺效
果，減輕了人爬上爬下時的心理負
擔。階梯基座使用熔岩石，表現厚
重感。踏板使用鋼板外覆的花梨木
集層材，展現輕快清爽感受，兩者
在材質與色調上，呈現對比美感。

［山中祐一郎］

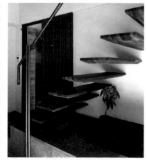

階梯與扶手。雖然階梯踩踏部位深度約
240mm，但將每階的階梯踏板做深至
320mm，視覺上看起來寬闊。

## 圖2｜階梯細部圖

〔S＝1：40〕

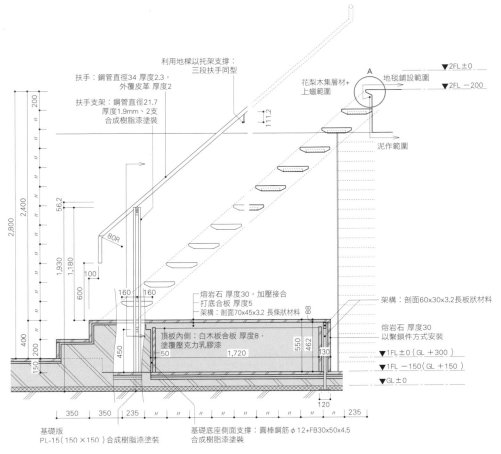

利用地梁以托架支撐：
三段扶手同型

扶手：鋼管直徑34 厚度2.3，
外覆皮革 厚度2

扶手支架：鋼管直徑21.7
厚度1.9mm、2支
合成樹脂漆塗裝

花梨木集層材+
上蠟範圍

▼2FL±0 地毯鋪設範圍
▼2FL －200

A

泥作範圍

80R

200

2,800

2,400

1,930

1,180

56.2

600

100

11.1.2

160　160

400

150　200

熔岩石 厚度30，加壓接合
打底合板 厚度5
架構：剖面70x45x3.2 長條狀材料

頂板內側：白木板合板 厚度8，
塗覆壓克力乳膠漆

50　1,720

450

架構：剖面60x30x3.2長板狀材料

熔岩石 厚度30
以繫鎖件方式安裝

88

550　462

130

▼1FL±0（GL＋300）
▼1FL －150（GL＋150）
▼GL±0

350　350　235

基礎版
PL-15（150×150）合成樹脂漆塗裝

120

235

基礎底座側面支撐：圓棒鋼筋φ12+FB30x50x4.5
合成樹脂漆塗裝

### 扶手細部圖〔S＝1：15〕

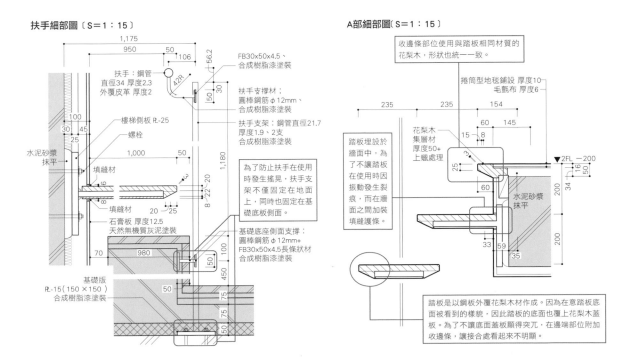

1,175

950　50

106

56.2

42R

FB30x50x4.5、
合成樹脂漆塗裝

扶手：鋼管
直徑34 厚度2.3
外覆皮革 厚度2

100

30　45

25

水泥砂漿
抹平

填縫材

8

填縫材

70　980

基礎版
PL-15（150×150）
合成樹脂漆塗裝

50

75

75

50

50

樓梯側板 PL-25

螺栓

1,000

30

50

1,180

扶手支撐材：
圓棒鋼筋φ12mm、
合成樹脂漆塗裝

扶手支架：鋼管直徑21.7
厚度1.9、2支
合成樹脂漆塗裝

8　22　20

20　25

為了防止扶手在使用
時發生搖晃，扶手支
架不僅固定在地面
上，同時也固定在基
礎底板側面。

450

50

石膏板 厚度12.5
天然無機質灰泥塗裝

基礎底座側面支撐：
圓棒鋼筋φ12mm+
FB30x50x4.5長條狀材
合成樹脂漆塗裝

### A部細部圖〔S＝1：15〕

收邊條部位使用與踏板相同材質的
花梨木，形狀也統一一致。

捲筒型地毯鋪設 厚度10
毛氈布 厚度6

235　235

154

踏板埋設於
牆面中，為
了不讓踏板
在使用時因
振動發生裂
痕，而在牆
面之間加裝
填縫護條。

花梨木
集層材
厚度50+
上蠟處理

60　145

15　8

▼2FL －200

34

25

60

水泥砂漿
抹平

33　59

35

200

200

踏板是以鋼板外覆花梨木材作成。因為在意踏板底
面被看到的樣貌，因此踏板的底面也覆上花梨木蓋
板。為了不讓底面蓋板顯得突兀，在邊端部位附加
收邊條，讓接合處看起來不明顯。

「**代代木上原之家**」設計：S.O.Y.建築環境研究所｜攝影：S.O.Y.建築環境研究所

## 圖2｜樓梯立面圖　〔S＝1：40〕

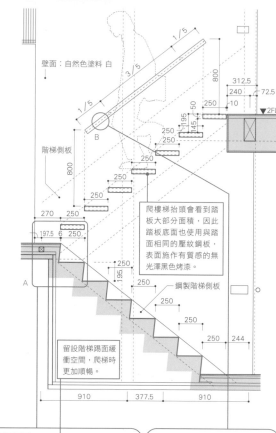

FB 12x60鋼材，
表面無光澤黑色烤漆

R25

92.5　800　785　50　92.5

1,100
1,050

775
750　25

50

195　145

50

壁面：
自然色塗料

72.5

195　145　50

195　145

1,635
1,820

92.5　92.5

踏板是將厚6mm壓紋鋼板彎曲製成，因為踏板邊端倒角平滑處理，就算碰觸到也可以放心。並且壓紋鋼板表面有凹凸紋路，具有防滑功能。

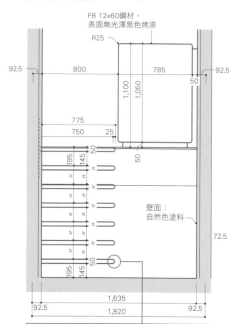

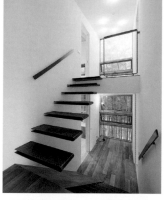

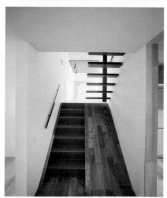

上段階梯利用單邊固定在牆面上的方式，看起來輕快清爽，下段階梯則是設計看起來像是埋入地面，與一樓地板有延續的相互關係。因為高度大約只有半層樓，不到一層樓高，因此僅在牆上設置扶手。

## 圖1｜樓梯剖面圖　〔S＝1：40〕

1/5

壁面：自然色塗料 白

3/5

1/5

800

312.5
240　72.5
10

250　195　50　145　▼2FL
250
250

250

B

階梯側板

800

250

270　250

250

197.5　6　250

爬樓梯抬頭會看到踏板大部分面積，因此踏板底面也使用與踏面相同的壓紋鋼板，表面施作有質感的無光澤黑色烤漆。

195

250

A

鋼製階梯側板

250

250

留設階梯踢面緩衝空間，爬梯時更加順暢。

250　244

910　377.5　910

### A部細部圖 〔S＝1：15〕

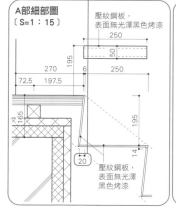

壓紋鋼板，
表面無光澤黑色烤漆

250
50
195

270　250
72.5　197.5　6

165
x4

195

20　14

壓紋鋼板，
表面無光澤黑色烤漆

### B部細部圖 〔S＝1：10〕

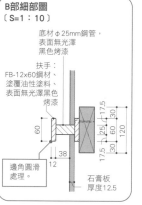

底材φ25mm鋼管，表面無光澤黑色烤漆

扶手：
FB-12x60鋼材、塗覆油性塗料、表面無光澤黑色烤漆

17.5　17.5　30
25　60　120
60
30
38　12

邊角圓滑處理。

石膏板
厚度12.5

## 兩種階梯角色變化的設計手法

### 素材選用是關鍵

階梯雖然是用來連結不同高低差的空間，但可藉由設計手法區分成兩種表現，分別是希望表達出上下樓層的連續性，以及希望呈現空間的連續性。若屬前者，可將地板與階梯材質設定成木地板→鋼板，利用質感與色調的變化來表現。若屬後者，則以地板→階梯→地板的順序設計，在質感與色調上，選用讓地板與階梯踏板看起來和諧，並可收邊整齊的相同材質。

[彥根Andrea]

「會呼吸的家」設計：彥根Andrea（彥根建築設計事務所）｜攝影：Nakasa and partners

## 圖2 | A-A'剖面細部圖 〔S＝1:40〕

開關
支撐材
扶手：檜木
支撐材
窗戶位置
2,100
30
180
965.75
965.75
405
225
1,080
690
315
|182|
60
2,291.5
2FL
支撐材
180
30
擋板：杉木材 135×75
踏板：
日本花柏木 厚度45
樑：化妝材修飾
180×120
腳邊照明
300
30
195
|182|
225
780

CH＝2,235
開關
擋板：杉木材 135×75
樑：化妝材修飾
180×120
扶手：檜木
支承材
30
30
180
965.75
965.75
405
225
1,275
690
|182|
2,291.5
1FL
腳邊照明
踏板、踢腳板：
日本花柏木 厚度30
支承材
180
30
60
1E

考量上下樓梯的順暢度，慎重地研究階高與踏面尺寸，
此處的階高182mm，踏面深度300mm。

## 圖1 | 2樓平面圖 〔S＝1:150〕

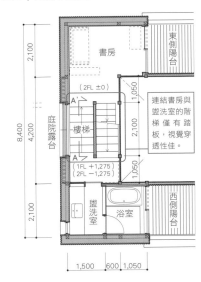

書房
東側陽台
（2FL ±0）
連結書房與
盥洗室的階
梯僅 有 踏
板，視覺穿
透性佳。
2,100
1,050
樓梯
A'
A'
2,100
1,050
庭院露台
8,400
4,200
2,100
（1FL ＋1,275）
（2FL －1,275）
盥洗室
浴室
西側陽台
1,500  600  1,050

### 扶手剖面細部圖〔S＝1:6〕

扶手高度設定在可讓人抓穩的高度
780mm，手扶處的剖面可看出是相當
好握的形狀。

40  35
R5  R5
20  20
R5
扶手：
檜木35mm
正方材、
氨基甲酸
乙酯塗裝
75
R3
35
正面
支撐材：檜木、
35mm正方材、
氨基甲酸乙酯塗裝

### 手扶梯立面圖〔S＝1:15〕

R10
R30
180
75
180
2,291.5
R30
180
R10

「蓼科之家」設計：堀部安嗣建築設計事務所｜攝影：堀部安嗣建築設計事務所

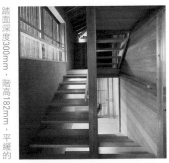

踏面深度300mm，階高182mm，平緩的斜度，給人輕鬆安穩的感覺。

**讓陰影引人注目的設計方法**

在樓層錯位的建築中，將樓層相互連結的階梯，就像是舞台上裝置一樣，階梯的結構、素材、細節等呈現出來的樣貌相當重要。本案在1,275mm高的錯層之間，設置寬度975mm與1,125mm的階梯踏板，階梯周邊的地板、牆面、天花板都使用踏板一樣的日本花柏木材質。藉由素材上的統一，在階梯空間產生的光影能感到和諧舒服，並且踏板與扶手都採簡約設計，讓陰影在空間中看起來純粹醒目。

[堀部安嗣]

**圖│樓梯剖面圖** 〔S＝1：100〕

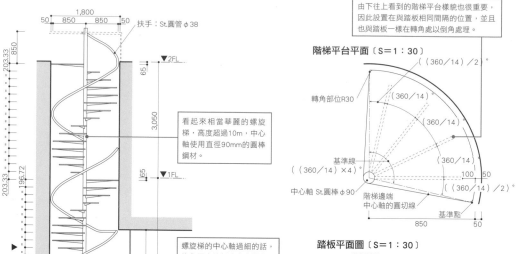

扶手：St.圓管 φ38

▼2FL

看起來相當華麗的螺旋梯，高度超過10m，中心軸使用直徑90mm的圓棒鋼材。

▼1FL

螺旋梯的中心軸過細的話，施作固定踏板時會有難度。本案讓螺旋梯踏板的焊接接合部位拉長至11mm，在中心軸圓鋼棒上與踏板互相焊接的長度是圓周的一半（約140mm）。

▶以地錨固定在主體結構上

階梯周邊的牆面與階梯本身一樣，都施以隔熱塗裝。不僅讓表面在光照射下顯現凹凸質感效果，在冬季也可減緩階梯鋼材因天冷降溫的程度。

▼B1FL

螺旋階梯各部位共通使用｜隔熱塗料塗裝（白）

由下往上看到的階梯平台樣貌也很重要，因此設置在與踏板相同間隔的位置，並且也與踏板一樣在轉角處以倒角處理。

**階梯平台平面**〔S＝1：30〕

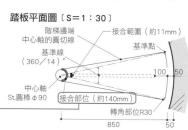

轉角部位R30

（（360／14）／2）°

（360／14）

（360／14）

基準線
（（360／14）×4）°

（360／14）

中心軸 St.圓棒φ90

100
50

階梯邊端
中心軸的圓切線

基準點

（（360／14）／2）°

基準線

850　50

**踏板平面圖**〔S＝1：30〕

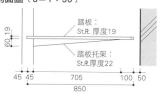

階梯邊端
中心軸的圓切線

基準線
（360／14）

接合範圍（約11mm）

基準點

100
50

中心軸
St.圓棒φ90

接合部位（約140mm）

轉角部位R30

850　50

**踏板剖面圖**〔S＝1：30〕

踏板：
St.R. 厚度19

踏板托架：
St.R.厚度22

45　45　705　100　50
850

---

左：螺旋梯空間的壁面隨著螺旋梯設計成圓弧形，扶手沿著壁面以錨釘固定。因此看起來像是沒有扶手，讓人對於螺旋梯留下簡約純粹的印象。
右：螺旋梯上方景象。因為螺旋梯周圍只有造型簡潔的扶手環繞，因此對外視線不會受到遮蔽。

---

**控制存在感**

為了將螺旋梯所有細節都收在直徑約2.4m的狹窄空間中，因此須減少多餘的線條，才不至於整體看起來雜亂。本案的扶手沿著牆面設置，扶手得以隱形。此外，踏板的長邊落在中心軸圓切線上，踏板並與中心軸焊接，焊接處約為中心軸圓棒的圓周一半，提升接合強度。

[原田真宏]

---

# 減少多餘線條，讓螺旋梯更簡約洗鍊

# 裝飾櫃設在視線之下

〔八島正年〕

希望在被牆壁包圍的走道中，也能增添些許趣味。牆壁夠厚的話，可考慮設計置放小物品的裝飾櫃。高度設定離地1m處，較容易被看到。

從走道望向客廳。裝飾櫃替原本看起來單調的走道增添趣味。若再加上照明設計，走道機能就更加豐富。

## 圖｜走廊平面圖、立面圖

**平面圖〔S＝1：60〕**

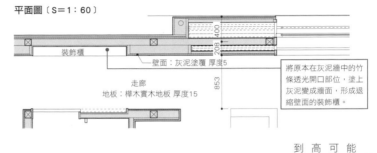

裝飾櫃
壁面：灰泥塗覆 厚度5
走廊
地板：樺木實木地板 厚度15

將原本在灰泥牆中的竹條透光開口部位，塗上灰泥變成牆面，形成退縮壁面的裝飾櫃。

**走廊立面圖〔S＝1：80〕**

裝飾櫃
內部：灰泥塗覆
頂板：北美衫 厚度30，自然色木質保護塗料

天花板：用柳杉木板，以些微重疊的方式鋪貼

向下照明燈

1,445　422.5

壁面：灰泥塗覆厚度5mm

CH＝2,050
250
1,000

內側有效高度 1,850mm
天花板高度 2,070mm

地板：樺木實木地板 厚度15

# COLUMN
# 統整接縫寬度，空間更簡潔

空間中的接縫等同於圖面上的線條

建築中有很多接縫，例如天花板材料之間的接縫、天花板與壁面的接合處、木製門窗的周邊接縫等。空間中的接縫寬度，有如圖面上的線寬。若能將各種接縫寬度限制在2～3種尺寸，空間則會看起來簡潔洗練。若依照機能效果來區分，可使用細線（窄接縫）在牆壁、天花板等，用來表現延續感，或是使用粗線（寬接縫）在石膏板、石材等，用來表現材質的裁切感。

本案為了強調彎曲牆面，利用設計技巧將視線往深處誘導。例如在可看到彎曲弧線的天花板與壁面之間陰角部位，留設寬度20mm的接縫，強調彎曲部位的陰影。此外，木製門窗下方縫隙，與踢腳板的接合縫15mm一致的話，地板接合線得以統整，空間看起來更簡潔。

為了讓人意識到牆面的彎曲弧度，在左側天花板與牆面之間的陰角部位，留出寬20mm的接縫，只留寬12mm的接縫，作為彎曲意象的強弱對照。

〔原田真宏〕

## 圖｜接縫細部圖 〔S＝1：15〕

天花板中內藏空調風管，利用窗簾盒部位，從側面送風。利用地板踢腳板的縫隙吸氣，並在牆內設置回風風箱〔參照53頁〕。

50
空調出風口
100
天花板：石膏板 厚度9.5 兩層 乳膠漆塗裝
牆內：回風箱
天花板：石膏板 厚度9.5+12.5，乳膠漆塗裝
**客廳**

20
天花板：石膏板 厚度9.5 兩層 乳膠漆塗裝
壁面：石膏板 厚度9.5+12.5，乳膠漆塗裝
**走廊**

12
295
**臥房**

門框與周邊牆面收齊在同一平面上，因此不會因凹凸產生陰影，減輕門片的存在感。

空調吸氣縫隙
地板：大理石（BIANCO-BROUILLE）厚度20，水磨處理
15
▼2FL
**二樓客廳**

推拉門：白木板合板貼面中空推拉門，乳膠漆塗裝
地板：大理石（BIANCO-BROUILLE）厚度20，水磨處理
15
▼1FL
**一樓走廊**

2,045
15

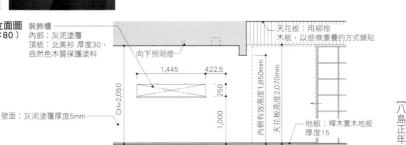

「辻堂之家」設計：八島建築設計事務所｜攝影：鈴木研一
「PLUS」設計：MOUNT FUJI ARCHITECTS STUDIO｜攝影：鈴木研一

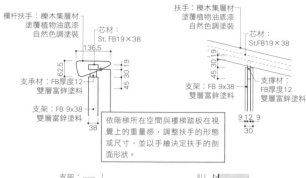

## 圖2｜樓梯欄杆扶手細部圖　〔S＝1:15〕

欄杆扶手：櫟木集層材
塗覆植物油底漆
自然色調塗裝

芯材：
St. FB19×38

支承材：FB厚度12
雙層富鋅塗料

支架：FB 9×38
雙層富鋅塗料

扶手：櫟木集層材
塗覆植物油底漆
自然色調塗裝

芯材：
St.FB19×38

支撐材：
FB厚度12
雙層富鋅塗料

依階梯所在空間與樓梯踏板在視覺上的重量感，調整扶手的形態或尺寸，並以手繪決定扶手的剖面形狀。

支架：
FB 9×38，
雙層富鋅塗料

埋設固定鋼筋ℓ＝605

內牆（回風箱）
石膏板 厚度9.5+12.5
高耐候壓克力泥作表面修飾材 厚度4
表面塗覆潑水劑

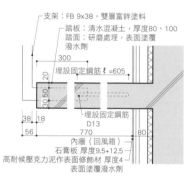

支架：FB 9×38，雙層富鋅塗料
踏板：清水混凝土，厚度80、100
踏面：研磨處理，表面塗覆潑水劑

埋設固定鋼筋ℓ＝605

埋設固定鋼筋
D13

內牆（回風箱）
石膏板 厚度9.5+12.5
高耐候壓克力泥作表面修飾材 厚度4
表面塗覆潑水劑

## 圖1｜樓梯剖面圖　〔S＝1:50〕

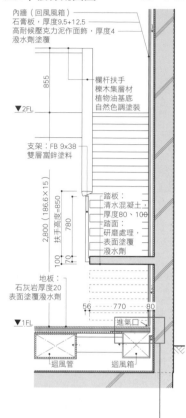

內牆（回風箱）
石膏板，厚度9.5+12.5
高耐候壓克力泥作面飾，厚度4
潑水劑塗覆

欄杆扶手
櫟木集層材
植物油基底
自然色調塗裝

▼2FL

支架：FB 9x38
雙層富鋅塗料

踏板：
清水混凝土，
厚度80、100
踏面：
研磨處理，
表面塗覆
潑水劑

2,800（186.6×15）　扶手廊度850

地板：
石灰岩厚度20
表面塗覆潑水劑

進氣口

迴風管　　迴風箱

▼1FL

大坪數的客廳空間使用冷暖空調讓空氣在牆壁間隙中循環，也同樣地改變階梯部位的構成，讓空氣可在混凝土階梯踏板間流動［參照53頁］。

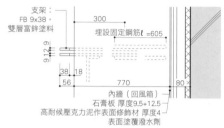

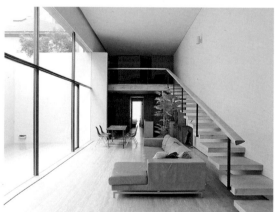

上：從階梯望向客、餐廳。階梯增加了整體空間的深度。
左：階梯踏板的側面樣貌。地板與階梯依附牆面的接合部位是空調進氣口。

## 利用平緩階梯，讓室內看起來優雅的設計

### 樓梯與空間和諧共存

大多數的住宅樓梯都依據日本建築基準法施行令中對於踏面深度150mm以上、單階高度230mm以下的規定設計，在尺寸上抓得很緊。本案設計出踏面深度800mm以及單階高度186mm非常平緩的階梯，不僅在動線上具有上下移動的功能，也可以作為讓人在上面站立、倚靠、坐臥的「生活場所」。

如此一來，階梯必須是一個耐人觀賞的迷人物件。

本案的階梯設計重點是，清水混凝土製成的階梯踏板表面經研磨處理，展現水泥砂漿骨材的紋理，踏板端部混凝土加厚200mm，將手扶欄杆簡潔地收邊，並與大約寬4.5m、長15m、高度5m的開闊空間和諧共存。

［原田真宏］

「VALLY」設計：MOUNT FUJI ARCHITECTS STUDIO｜攝影：上：MOUNT FUJI ARCHITECTS STUDIO、下：新良太

## 圖3｜樓梯細部圖　　　　　　　　　　　　　　　　　　　　　　　　　〔S＝1:30〕

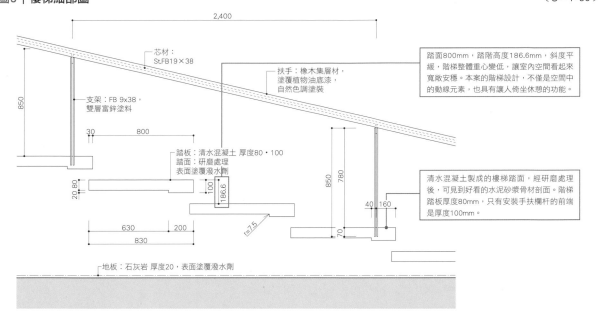

2,400

芯材：
St.FB19×38

扶手：橡木集層材，
塗覆植物油底漆，
自然色調塗裝

支架：FB 9x38，
雙層富鋅塗料

850

30　800

踏板：清水混凝土 厚度80・100
踏面：研磨處理
表面塗覆潑水劑

踏面800mm，踏階高度186.6mm，斜度平緩，階梯整體重心變低，讓室內空間看起來寬敞安穩。本案的階梯設計，不僅是空間中的動線元素，也具有讓人倚坐休憩的功能。

20・80

186.6

100

850

780

40　160

70

630　200

830

t＝7.5

清水混凝土製成的樓梯踏面，經研磨處理後，可見到好看的水泥砂漿骨材剖面。階梯踏板厚度80mm，只有安裝手扶欄杆的前端是厚度100mm。

地板：石灰岩 厚度20，表面塗覆潑水劑

## 圖2｜裝飾櫃剖面圖
〔S＝1:20〕

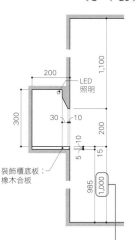

1,100

200

LED
照明

300

30　10

200

5　10

5　15

985

1,000

裝飾櫃底板：
橡木合板

裝飾櫃高度約1m，可大方展示裝飾品。裝飾櫃視覺重心降低，讓走廊天花板看起來比較高。

## 圖1｜走廊平面圖　　　　　　　　　　〔S＝1:50〕

3,050

125　933　933　933　125

客廳

170

400

壁中埋設隱藏式空調

650　530

3,930

壁中埋設隱藏式空調

150

100

25　60

100

收納・上方裝飾櫃

950

700

465　120

收納

裝飾櫃

200

100

255

792

650

310

1,640

200

100　153　100　45

105

1,100

走廊

裝飾櫃底板：
橡木合板

臥房

350

裝飾櫃的側框部位，在內側施以高低差收邊處理，因此感覺不出牆壁厚度，開口部位看起來相當簡潔。

裝飾櫃使用鏡面，作出深度感。在角落等較不被重視的地方，靈活運用鏡面帶來的特殊效果。

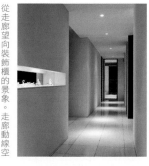

從走廊望向裝飾櫃的景象。走廊動線空間變得有趣。

「箱根K邸」設計：城戶崎建築研究室｜攝影：新建築社攝影部

## 裝飾櫃使用10mm厚的三方框

**裝飾櫃是走廊的凹型展示空間**

走廊牆壁若是夠深，可加入裝飾櫃等元素，讓空間變得有趣。本案裝飾櫃的內凹處寬1,640mm、高200mm，三邊延伸出100mm的側框，框邊以10mm厚、60mm削角收邊。厚度10mm的三邊側框，巧妙隱藏上方的照明，讓裝飾櫃看起來簡潔。裝飾櫃底板若使用石材，需留意不要過於喧賓奪主，應選擇與壁面相同色調的石材。裝飾櫃以鏡面鋪設，可有效做出景深。裝飾櫃的發想來自和室的凹間，因此裝飾櫃中不再加設層板。

[城戶崎博孝]

**秋田憲二** HAK Co. Ltd.

1955年出生於日本山口縣。芝浦工業大學建築工業學系畢業。1987年成立秋田憲二建築設計工作室。2004年改名HAK Co. Ltd.。主要業務包括個人住宅、集合住宅等的居住環境設計，另有醫療大樓、診所等醫療設施的規劃、立案，以及完工後的營運管理等。

**石井秀樹** 石井秀樹建築設計事務所

1971年出生於日本千葉縣。1995年東京理科大學理工學部建築系畢業。1995年東京理科大學理工學部建築研究所取得碩士學位。1997年成立architect team archum。2001年成立石井秀樹建築設計事務所。2012年開始擔任社團法人建築師住宅理事。

**石井正博** ARCHIPLACE設計事務所

1962年出生於日本廣島縣。1986年廣島大學工學部第四種建築系畢業後，歷經CORE建築都市設計事務所（森義純建築設計室）、石堂一級建築師事務所、RTKL International Limited東京分部的工作。1997年成立設計事務所（ARCHIPLACE）。SE結構建築師。現在與一級建築師近藤民子成為合夥人，持續執行業務。

**石川淳** 石川淳建築設計事務所

1966年出生於日本神奈川縣。1990年東京理科大學理工學部畢業。1990年早川邦彥建築設計研究室。1993年Interdesign Associates。2002年成立石川淳建築設計事務所。2009年至2013年，兼任東京理科大學理工學部講師。

**石川直子** 石川直子建築設計事務所・Atelier Kingyo8

1966年出生於日本愛媛縣。日本大學生產工學部建築工學系畢業。歷經HAN環境・建築設計事務所、內藤廣建築設計事務所的工作。2002年成立石川直子建築設計事務所・Atelier Kingyo8。

**出原覽一** LEVEL Architects

1974年出生於日本神奈川縣。2000年芝浦工業大學研究所主修建設工學畢業。歷經納谷建築設計事務所的工作。2004年成立LEVEL Architects。

**伊原孝則** FEDL (Far East Design Lab Limited)

1965年出生於日本大阪府。1987年關東學院大學畢業。歷經岡部憲明Architecture Network的工作。2002年成立flow architecture。2009年改名FEDL (Far East Design Lab Limited)。主要執行個人住宅、集合住宅、商業設計、土地規劃等業務。

**伊禮智** 伊禮智設計室

1959年出生於日本沖繩縣。1982年琉球大學理工學部建設工學計畫研究室畢業後，取得東京藝術大學美術學部建築研究所碩士學位。1996年成立伊禮智設計室+a and a的工作。2005年成立伊禮智設計室。2004年改制。兼任日本大學生產工學部講師。主要著作《伊禮智的住宅設計》等。（X-Knowledge出版）

**川村奈津子** MDS

1994年京都工藝纖維大學工藝學部造型工學系畢業。1994年至2002年大成建設設計部。2002年成立MDS一級建築師事務所。現在兼任東洋大學講師。

**岸本和彥** acaa

1968年出生於日本鳥取縣。1991年東海大學工學部建築系畢業。進入a and a建築計畫研究室（吉田研介研究室）。1998年成立ATELIER CINQU。2007年改名acaa。2004至2014年兼任東海大學、東京設計研究所講師。

**城戶崎博孝** 城戶崎博孝建築研究室

1942年出生於日本東京都。1966年日本大學理工學部建築學系畢業。1966年至1979年，任職松田平田設計事務所。1977年至1979年取得英國Sheffield研究所碩士學位。1979年至1993年，丹下健三・都市・建築設計研究所。1993年至2000年，Architect Five。同年成立城戶崎博孝建築研究室。2006年以「平山郁夫畫伯寂靜庵」、「輕井澤旗生住宅」獲得2006日本建築師協會優秀建築獎。2009年以「高台之家」獲得2009日本建築師協會優秀建築獎。2010年以「平山郁夫畫伯寂靜庵」收錄於2010日本建築學會作品選集。

**黑崎敏** APOLLO

1970年出生於日本石川縣。1994年明治大學理工學部建築學系畢業。同年任職積水HOUSE東京設計部新商品企劃開發。1998年擔任FORME一級建築師事務所主任技師。2000年成立APOLLO一級建築師事務所。2008年兼任日本大學理工學部講師。2014年開始兼任慶應義塾大學理工研究所講師。著作《新しい住宅デザインの教科書》（暫譯：新住宅設計的教科書）、《日本設計師才懂的好房子法則》（兩本皆為X-Knowledge出版）、《可笑しい家》（暫譯：好妙的家）（二見書房出版）等。

**近藤民子** ARCHIPLACE設計事務所

1969年出生於日本大阪府。1992明治大學工學部建築學系畢業後，進入藤澤陽一朗建築設計事務所、R&K partners、奧村和幸建築設計室工作。2002年與直井德子成立直井建築設計事務所。2002年開始加入ARCHIPLACE設計事務所・Dance。2002年開始成為ARCHIPLACE合夥人。

**直井克敏** 直井建築設計事務所

1973年出生於日本縣茨城縣。1996年東洋大學工學部建築學系畢業後，進入藤澤陽一朗建築設計事務所、R&K partners工作。2002年與直井德子成立直井建築設計事務所。兼任東洋大學講師。

**直井德子** 直井建築設計事務所

1972年出生於東京都。1994年東京家政學院大學家政學部住居學系畢業後，歷經Studio4、Interdesign Associates的工作。2002年與直井克敏共同成立直井建築設計事務所。

中村和基 LEVEL Architects
1973年出生於日本埼玉縣。1998年日本大學理工學部建築學系畢業。歷經納谷建築設計事務所的工作。2004年成立LEVEL Architects。

並木秀浩 A-SEED ASSOCIATES
1960年出生於日本東京都。1983年日本大學理工學部建築學系畢業。1993年成立A-SEED ASSOCIATES建築設計。兼任日本大學講師。設計理念是發揮生活周邊緣元素最大值，創造清涼微風流動的舒適節能住宅。

原田麻魚 MOUNT FUJI ARCHITECTS STUDIO
1976年出生於日本神奈川縣。1999年芝浦工業大學工學系畢業。歷經限研吾建築都市設計事務所的工作。2004年與原田真宏共同設立MOUNT FUJI ARCHITECTS STUDIO。2013年開始，兼任東北大學講師。

原田真宏 MOUNT FUJI ARCHITECTS STUDIO
1973年出生於日本靜岡縣。1997年芝浦工業大學主修工學取得碩士學位。歷經限研吾建築都市設計事務所、Jose Antonio Martinez Lapena and Tprres Architects（巴塞隆納）、磯崎新Atelier的工作。2004年與原田麻魚共同設立MOUNT FUJI ARCHITECTS STUDIO。2008年開始成為芝浦工業大學準教授。主要作品「大房子」、「Tree House」、「Geo Metria」，近期作品「Seto」、「海邊之家」、「母親之家」等。

彦根Andrea 彦根建築設計事務所
1962年出生於德國。斯圖加特（Stuttgart）工科大學第一名畢業。1988年開始歷經團・青島建築設計事務所、1989年磯崎新Atelier的工作。1990年成立彦根建築設計事務所。分別於2008年及2010年獲得JIA環境建築最優秀獎等榮譽。日本energy-pass協會副會長。著作《Natural Sustainable》（鹿島出版會）、《最高の建築をつくるデザインのルール300》（暫譯：建築設計規則300）、《彦根安茱莉亞的建築設計分享》（X-Knowledge出版）。

布施茂 fuse-atelier
1960年出生於日本千葉縣。1984年武藏野美術大學造型學部建築學系畢業。1984年東京大學坂本一成研究室研究生。1985年任職於第一工作室。1995年成為第一工房設計部長。2003年成立fuse-atelier。2004年成為武藏野美術大學造型學部建築學系副教授。2006年成為武藏野美術大學造型學部建築學系教授。

堀部安嗣 堀部安嗣建築設計事務所
1967年出生於日本神奈川縣。1990年筑波大學藝術專門學群環境設計課程畢業。1991年開始進入益子Atelier事務所。師事於益子弘義。1994年成立堀部安嗣建築設計事務所。2002年以「牛久Gallery」作品獲得吉岡賞的榮譽。2007年任教於京都造形藝術大學研究所教授。著作《堀部安嗣的建築form&imagination》（TOTO出版）等。

松田毅紀 HAN環境建築事務所
1965年出生於日本東京都。麻布大學獸醫學部獸醫學系休學、東京職業訓練短期大學畢業。1996年在HAN環境建築事務所。2011年擔任同事務所代表。日本大學理工學部建築學系畢業。以被動能源設計理念，以一般住宅、集合住宅為中心，執行環境共生建築設計，以及設計兼理業務。

森清敏 MDS
1968年出生於日本靜岡縣。1992年東京理科大學理工學部建築學系畢業。1994年取得東京理科大學碩士學位。1994年至2003年任職於大成建設設計部。2003年開始擔任MDS一級建築師事務所共同主持人。現在，兼任日本大學講師、東京理科大學講師。

八島正年 八島建築設計事務所
1968年出生於日本福岡縣。1993年東京藝術大學美術學部建築學系畢業。1995年取得東京藝術大學碩士學位。1998年合夥設立八島正年+高瀬夕子建築設計事務所。2002年改名株式會社八島建築設計事務所。現在兼任神奈川大學、東京藝術大學講師。

八島夕子 八島建築設計事務所
1971年出生於日本神奈川縣。1995年多摩美術大學美術學部建築學系畢業。1997年取得東京藝術大學研究所碩士學位。1998年合夥設立八島正年+高瀬夕子建築師事務所。2002年改制名株式會社八島建築設計事務所。2008年改制多摩美術大學講師。現在兼任多摩美術大學講師。

山中祐一郎 S.O.Y.建築環境研究所
1972年出生於日本栃木縣。1995年多摩美術大學美術學部建築學系畢業後、前往英國。進入Architecture Asso-ciation師事於Shin Egashira。歸國時行經歐亞非壯遊。1996年任職於內藤廣建築設計事務所。1999年設立S.O.Y.建築環境研究所/S.O.Y.LABO。以建築設計為基礎，也開發景觀設計、應用軟體等業務。多次獲獎。

橫田典雄 CASE DESIGN STUDIO
1967年出生於日本大阪府。1989年武藏野美術大學造型學部建築學系畢業。1989年至1998年，任職於槙文彦主持的槙總合計畫事務所。1998年設立CASE DESIGN STUDIO。2007年以「輕井澤離山之家」獲得INAX設計競賽銀獎。2010年以「富士櫻之家」入選INAX設計競賽。

國家圖書館出版品預行編目 (CIP) 資料

設計師必備！住宅設計黃金比例解剖書 /
X-Knowledge 著. -- 初版. -- 臺北市：麥浩斯出版
：家庭傳媒城邦分公司發行, 2017.04
　　面；　公分. -- (Solution；95)
ISBN 978-986-408-271-1( 平裝 )
1. 室內設計 2. 空間設計

967　　　　　　　　　　　　　　　　106004928

Solution 95

# 設計師必備！住宅設計黃金比例解剖書

細緻美感精準掌握！日本建築師最懂的比例美學、施工細節、關鍵思考

これ 1 冊でデザイン力が劇的に向上する間取りガイド

作　　者｜ X-Knowledge
譯　　者｜ 李家文、石雪倫、劉德正
責任編輯｜ 蔡竺玲
封面設計｜ 我我工作室
美術設計｜ 詹淑娟
行　　銷｜ 呂睿穎
版權專員｜ 吳怡萱

發 行 人｜ 何飛鵬
總 經 理｜ 李淑霞
社　　長｜ 林孟葦
總 編 輯｜ 張麗寶
叢書主編｜ 楊宜倩
叢書副主編｜ 許嘉芬
出　　版｜ 城邦文化事業股份有限公司 麥浩斯出版
地　　址｜ 104 台北市中山區民生東路二段 141 號 8 樓
電　　話｜ 02-2500-7578
E-mail｜ cs@myhomelife.com.tw
發　　行｜ 英屬蓋曼群島商家庭傳媒股份有限公司城邦分公司
地　　址｜ 104 台北市民生東路二段 141 號 2 樓
讀者服務專線｜ 0800-020-299 （週一至週五 AM09:30 ～ 12:00；PM01:30 ～ PM05:00 ）
讀者服務傳真｜ 02-2517-0999
劃撥帳號｜ 1983-3516
劃撥戶名｜ 英屬蓋曼群島商家庭傳媒股份有限公司城邦分公司
香港發行｜ 城邦 ( 香港 ) 出版集團有限公司
地　　址｜ 香港灣仔駱克道 193 號東超商業中心 1 樓
電　　話｜ 852-2508-6231
傳　　真｜ 852-2578-9337
馬新發行｜ 城邦 ( 馬新 ) 出版集團 Cite (M) Sdn Bhd
地　　址｜ 41, Jalan Radin Anum, Bandar Baru Sri Petaling,
　　　　　57000 Kuala Lumpur, Malaysia.
電　　話｜ 603-9057-8822
傳　　真｜ 603-9057-6622
總 經 銷｜ 聯合發行股份有限公司
電　　話｜ 02-2917-8022
傳　　真｜ 02-2915-6275
製版印刷｜ 凱林彩印股份有限公司
版　　次｜ 2017 年 4 月初版 1 刷　2021 年 3 月初版 5 刷
定　　價｜ 新台幣 550 元整
Printed in Taiwan

THE GUIDE OF PLANNING THAT CREATE A DRAMATIC IMPROVEMENT TO THE HOUSE DESIGN
© X-Knowledge Co., Ltd. 2015
Originally published in Japan in 2015 by X-Knowledge Co., Ltd.
Chinese (in complex character only) translation rights arranged with
X-Knowledge Co., Ltd.

This Complex Chinese edition is published in 2017 by My House Publication Inc., a division of Cite Publishing Ltd.